国画

综合教程 技法

新手入门一本通

任安兰 编著

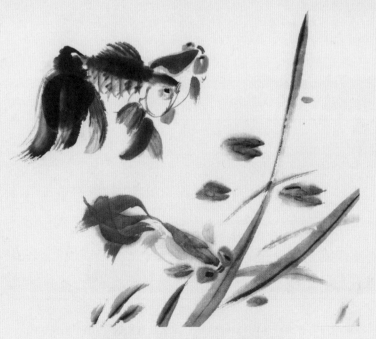

人民邮电出版社

北京

图书在版编目（CIP）数据

国画技法综合教程：新手入门一本通 / 任安兰编著
. — 北京：人民邮电出版社，2023.9
ISBN 978-7-115-62001-9

Ⅰ．①国… Ⅱ．①任… Ⅲ．①国画技法－教材 Ⅳ.
①J212

中国国家版本馆CIP数据核字(2023)第119932号

内 容 提 要

本书基于国画初学者的学习需求，先从国画的基础知识讲起，让大家对国画有一个初步的认识，随后分别讲解了花卉，蔬果，鱼、虾、蟹，草虫，禽鸟等几大类题材的基础绘画技法，案例达40多种，能够从全面性和数量上满足初学者学习和练习的需求。图书的特色在于绘制步骤介绍详尽，技巧提炼清晰，大字大图令阅读轻松并方便临摹。读者跟随图书，可以一步一步轻松地画出好看的国画。

本书适合国画初学者学习使用，也适合相关培训机构参考使用。

♦　编　　著　任安兰
　　责任编辑　陈　晨
　　责任印制　周昇亮

♦　人民邮电出版社出版发行　　北京市丰台区成寿寺路 11 号
　　邮编　100164　　电子邮件　315@ptpress.com.cn
　　网址　https://www.ptpress.com.cn
　　天津图文方嘉印刷有限公司印刷

♦　开本：880×1230　1/16
　　印张：11　　　　　　　　　　2023 年 9 月第 1 版
　　字数：282 千字　　　　　　　2023 年 9 月天津第 1 次印刷

定价：69.80 元

读者服务热线：(010)81055296　印装质量热线：(010)81055316
反盗版热线：(010)81055315
广告经营许可证：京东市监广登字 20170147 号

目录

第一章 国画基础知识 / 11

1.1 国画工具和色彩的调配 / 12

　1.1.1 毛笔 / 12

　1.1.2 墨 / 12

　1.1.3 纸 / 13

　1.1.4 砚台 / 13

　1.1.5 国画颜料 / 14

　1.1.6 色彩的调配 / 15

1.2 国画的基本技法 / 16

　1.2.1 执笔方式 / 16

　1.2.2 常用笔法 / 17

　1.2.3 常用墨色 / 19

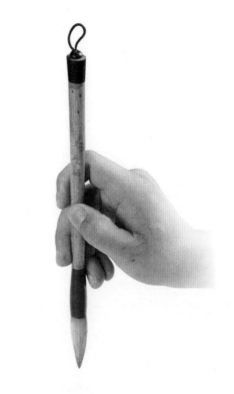

第二章 花卉/21

2.1 梅花 / 22

　2.1.1 梅花的画法 / 22

　2.1.2 梅枝的画法 / 25

　2.1.3 白梅的表现 / 26

　2.1.4 绘制梅花的技巧——没骨法 / 28

　2.1.5 梅花与枝干的画法技巧 / 30

　2.1.6 完整作品的画法 / 31

2.2 兰花 / 33

　2.2.1 兰叶的画法 / 33

　2.2.2 兰花花头的画法 / 34

　2.2.3 兰花形态的表现 / 36

　2.2.4 完整作品的画法 / 38

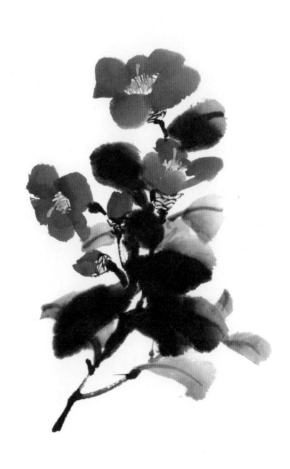

2.3 菊花 / 40

2.3.1 菊花的不同形态 / 40

2.3.2 菊叶的画法 / 41

2.3.3 花枝组合的画法 / 42

2.3.4 完整作品的画法 / 44

2.4 玉兰 / 46

2.4.1 不同形态的玉兰 / 46

2.4.2 玉兰花的画法 / 46

2.4.3 玉兰枝干的画法 / 47

2.4.4 花枝的组合画法 / 48

2.4.5 不同姿态的玉兰 / 49

2.5 牡丹 / 50

2.5.1 不同形态的牡丹 / 50

2.5.2 牡丹叶子的画法 / 51

2.5.3 牡丹枝干的画法 / 52

2.5.4 不同颜色的牡丹 / 53

2.5.5 牡丹的花枝组合 / 54

2.5.6 完整作品的画法 / 54

2.6 牵牛花 / 56

2.6.1 牵牛花花头的画法 / 56

2.6.2 牵牛花叶子的画法 / 57

2.6.3 牵牛花藤蔓的画法 / 57

2.6.4 牵牛花花头的组合方式 / 58

2.6.5 完整作品的画法 / 59

2.7 鸡冠花 / 60

2.7.1 鸡冠花花头的画法 / 60

2.7.2 鸡冠花叶子的画法 / 62

2.7.3 完整作品的画法 / 63

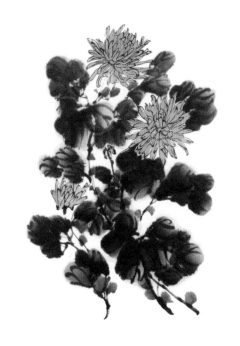

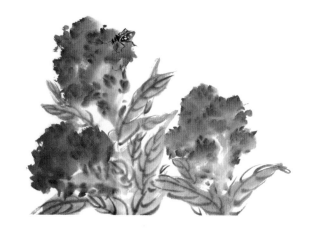

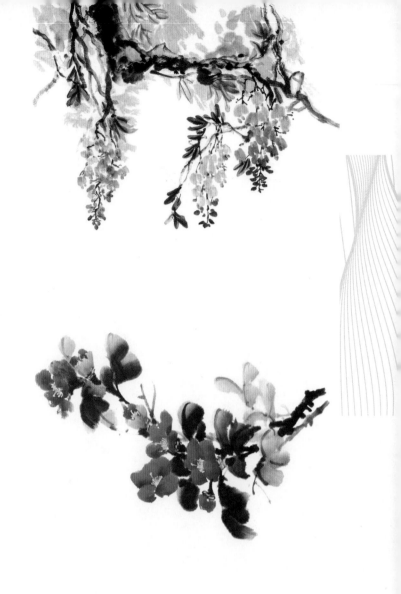

2.8 山茶花 / 64

2.8.1 不同形态的山茶花 / 64

2.8.2 山茶花花头的画法 / 64

2.8.3 山茶花叶子的画法 / 65

2.8.4 山茶花枝干的画法 / 66

2.8.5 花枝组合的画法 / 66

2.8.6 不同姿态的山茶花 / 67

2.9 水仙 / 68

2.9.1 水仙花头的画法 / 68

2.9.2 水仙叶子的画法 / 69

2.9.3 水仙根部的画法 / 70

2.9.4 水仙的组合画法 / 70

2.9.5 完整作品的画法 / 70

2.10 紫藤 / 72

2.10.1 紫藤花头的画法 / 72

2.10.2 紫藤花藤的画法 / 73

2.10.3 紫藤叶子的画法 / 73

2.10.4 紫藤的枝叶组合 / 74

2.10.5 完整作品的画法 / 74

2.11 荷花 / 76

2.11.1 不同颜色的荷花 / 76

2.11.2 不同形态的荷花 / 77

2.11.3 荷叶的画法 / 77

2.11.4 不同形态的荷叶 / 78

2.11.5 完整作品的画法 / 78

第三章 蔬果／81

3.1 葫芦／82

 3.1.1 不同角度的葫芦果实／82

 3.1.2 葫芦叶子的画法／84

 3.1.3 完整作品的画法／85

3.2 白菜／86

 3.2.1 白菜的分解绘制／86

 3.2.2 完整作品的画法／88

3.3 丝瓜／89

 3.3.1 丝瓜果实的画法／89

 3.3.2 丝瓜花的画法／89

 3.3.3 丝瓜叶的画法／90

 3.3.4 完整作品的画法／91

3.4 桃子／92

 3.4.1 不同角度的桃子果实／92

 3.4.2 桃子枝叶的画法／94

 3.4.3 完整作品的画法／94

3.5 柿子／96

 3.5.1 不同角度的柿子果实／96

 3.5.2 柿子枝叶的画法／98

 3.5.3 完整作品的画法／99

3.6 石榴／100

 3.6.1 不同角度的石榴果实／100

 3.6.2 石榴叶子的画法／102

 3.6.3 完整作品的画法／103

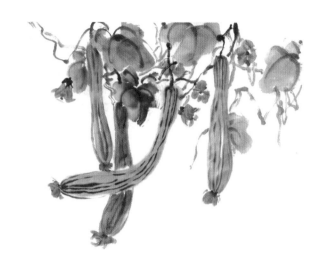

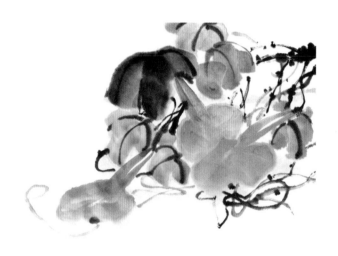

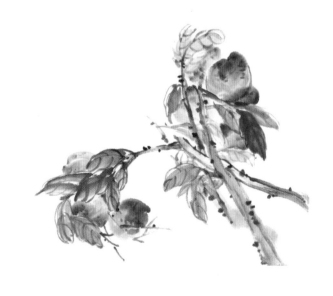

第四章 鱼、虾、蟹／105

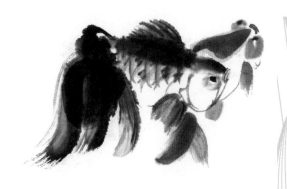

4.1 金鱼／106

4.1.1 金鱼的分解绘制／106

4.1.2 不同姿态的金鱼／107

4.1.3 完整作品的画法／108

4.2 鳜鱼／109

4.2.1 鳜鱼的分解绘制／109

4.2.2 不同姿态的鳜鱼／111

4.2.3 完整作品的画法／112

4.3 鲤鱼／113

4.3.1 鲤鱼的分解绘制／113

4.3.2 不同颜色的鲤鱼／114

4.3.3 鲤鱼的组合排列／114

4.3.4 完整作品的画法／115

4.4 虾／116

4.4.1 虾的分解绘制／116

4.4.2 不同姿态的虾／117

4.4.3 完整作品的画法／118

4.5 蟹／119

4.5.1 蟹的分解绘制／119

4.5.2 不同姿态的蟹／120

4.5.3 完整作品的画法／121

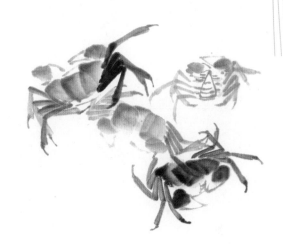

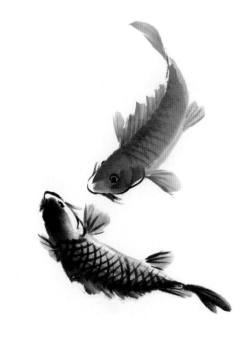

第五章 草虫 / 123

5.1 蝴蝶 / 124

 5.1.1 蝴蝶的分解绘制 / 124

 5.1.2 不同姿态的蝴蝶 / 125

 5.1.3 完整作品的画法 / 126

5.2 蜜蜂 / 128

 5.2.1 蜜蜂的分解绘制 / 128

 5.2.2 不同姿态的蜜蜂 / 129

 5.2.3 完整作品的画法 / 130

5.3 蜻蜓 / 132

 5.3.1 蜻蜓的分解绘制 / 132

 5.3.2 不同颜色的蜻蜓 / 133

 5.3.3 完整作品的画法 / 134

5.4 蚱蜢 / 135

 5.4.1 蚱蜢的分解绘制 / 135

 5.4.2 不同姿态的蚱蜢 / 136

 5.4.3 完整作品的画法 / 136

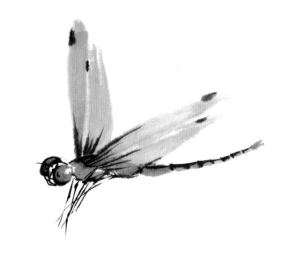

第六章 禽鸟 /139

6.1 苍鹭 / 140

 6.1.1 苍鹭的分解绘制 / 140

 6.1.2 不同姿态的苍鹭 / 142

 6.1.3 完整作品的绘制 / 142

6.2 翠鸟 / 144

 6.2.1 翠鸟的分解绘制 / 144

 6.2.2 不同姿态的翠鸟 / 145

 6.2.3 完整作品的画法 / 146

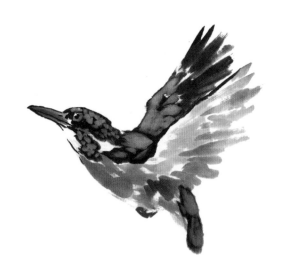

6.3 麻雀／148

　6.3.1 麻雀的分解绘制／148

　6.3.2 不同姿态的麻雀／149

　6.3.3 完整作品的画法／150

6.4 鸳鸯／152

　6.4.1 鸳鸯的分解绘制／152

　6.4.2 不同姿态的鸳鸯／154

　6.4.3 完整作品的画法／154

6.5 喜鹊／156

　6.5.1 喜鹊的分解绘制／156

　6.5.2 不同姿态的喜鹊／158

　6.5.3 完整作品的画法／158

6.6 燕子／160

　6.6.1 燕子的分解绘制／160

　6.6.2 不同姿态的燕子／160

　6.6.3 完整作品的画法／161

6.7 鹤／162

　6.7.1 鹤的分解绘制／162

　6.7.2 不同姿态的鹤／163

　6.7.3 不同角度的鹤／166

　6.7.4 完整作品的画法／166

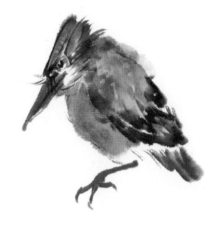

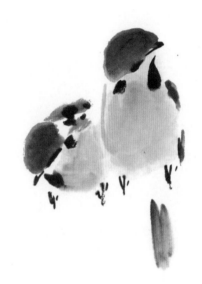

第七章 作品欣赏/169

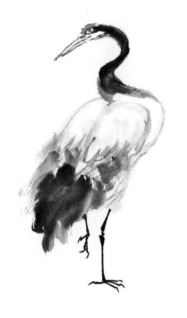

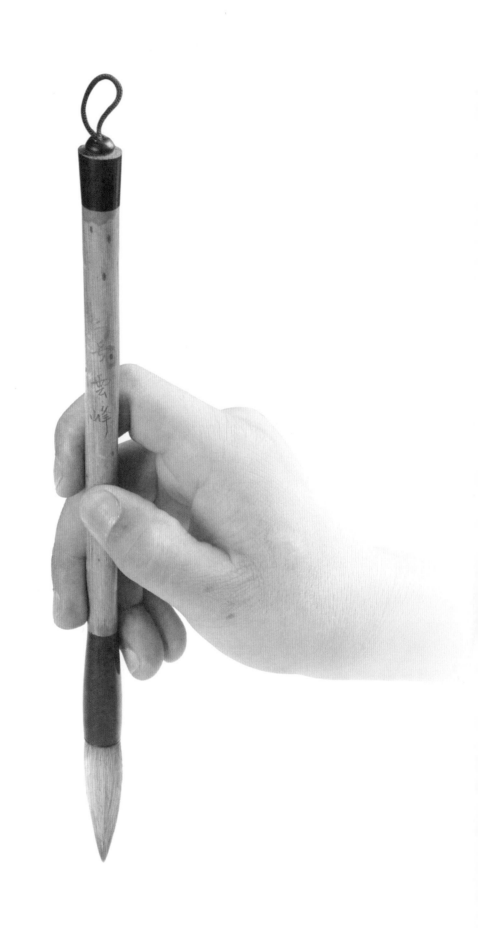

第一章

国画基础知识

国画是中国文化发展历史长河中的重要支流，它有丰富的品类、独特的风格，是民族的骄傲。本章将介绍国画的工具和色彩的调配，以及基本技法，帮助读者更好地认识和了解国画。

1.1 国画工具和色彩的调配

国画是我国的传统绘画，其绘制方法是用毛笔、墨和国画颜料在宣纸或者绢等材料上作画。要想学习国画，就要先了解和熟悉工具，这一节将为大家介绍国画常用的工具和色彩的调配。

1.1.1 毛笔

毛笔通常根据笔锋的软硬度分类。软毫笔的笔头原料是山羊和野黄羊的毛，统称羊毫笔。硬毫笔的笔头原料是黄鼠狼尾巴上的毛和山兔毛，较具代表性的是狼毫笔，弹性强。兼毫笔是将软硬两种毛按比例搭配而制成的笔。

羊毫笔

羊毫笔的笔头多是用山羊和野黄羊的毛制成的，笔头比较柔软，吸墨量大，适于表现圆浑厚实的点画，比狼毫笔经久耐用，其中以湖笔为多。常见的品种有大楷笔、京笔（或称提笔）、联锋笔、屏锋笔、顶锋笔、盖锋笔、条幅笔、玉笋笔、玉兰蕊笔和京楂笔等。

兼毫笔

用软毛和硬毛按比例混合在一起制成的毛笔，通常称兼毫笔。常见的品种有羊狼兼毫、羊紫兼毫，如五紫五羊、七紫三羊等。此种笔兼具几种细毛笔的长处，刚柔适中，价格也适中，为书画家常用。其种类有调和式和心被式。

狼毫笔

笔头的原料以东北的黄鼠狼尾巴上的毛为佳，称"北狼毫""关东辽尾"。狼毫笔的笔力劲挺，宜书宜画，但不如羊毫笔耐用，价格也比羊毫笔贵。常见的品种有兰竹笔、写意笔、山水笔、花卉笔、叶筋笔、衣纹笔、红豆笔、小精工笔、鹿狼毫（由狼毫和鹿毫制成）、豹狼毫（由狼毫和豹毛制成）、特制长锋狼毫及超品长锋狼毫等。

勾线笔

勾线笔，笔锋较长，笔肚较瘦，是毛笔的一种，笔头多为狼毫。

鉴别毛笔时要注意观察毫毛的真假、锋颖的优劣，以及毛笔是否管直、心圆、头正、毛匀。

1.1.2 墨

墨，是文化的内涵，是书法和国画的主要材料。绘制国画常用到的制墨原料有油烟和松烟两种，制成的墨分别称油烟墨和松烟墨。

油烟墨

油烟墨由桐油烟制成，墨色黑而有光泽，能表现出墨色浓淡的变化，宜用于画山水画。"坚而有光，黝而能润，舐笔不胶，入纸不晕"，这是油烟墨的特点。与松烟墨对比，油烟墨稍亮。

松烟墨

松烟墨黑而无光，多用于画翎毛及人物的毛发，画山水画时不宜使用。在国画的绘制中，松烟墨易使画面显脏，所以较少用到。

墨汁

北京、天津等地生产的书画墨汁，使用方便，已为许多书画家所用。墨汁胶重，可略加清水，再用墨锭研匀使用，这样墨色较佳。

1.1.3 纸

在唐宋时代多用绢绘制国画，到了元代以后才大量使用纸作画。国画用的纸与其他画种用的纸不同，国画用的纸多为用青檀树作为主要原料制作的宣纸。宣纸产于安徽泾县，古属宣州，故称宣纸。宣纸又分为生宣纸、熟宣纸和半生熟宣纸。

生宣纸

生宣纸没有经过矾水加工，特点是吸水性和渗水性强。在生宣纸上，墨遇水即化开，易产生丰富的墨韵变化，能表现水晕墨章、浑厚华滋的艺术效果，多用于写意山水画。

半生熟宣纸

绘制山水画一般用半生熟宣纸。在半生熟宣纸上，墨遇水慢慢化开，既有墨韵变化，又不过分渗透，易进行皴、擦、点、染等操作，可以表现丰富的笔情墨趣。

熟宣纸

熟宣纸用矾水加工过。在熟宣纸上作画，墨不易渗透，遇水化不开，绘制效果和其他纸张的效果不一样；可在熟宣纸上细致地描绘，也可反复渲染上色，因此熟宣纸适于画青绿重彩的工笔山水画。

1.1.4 砚台

选择砚台主要看石料质地，砚台要细腻湿润，易于发墨，不吸水。砚台使用后要及时清洗干净，保持清洁，切忌暴晒、火烤。砚台的优劣，对墨色有很大的影响。通常，理想的砚台是广东肇庆出产的端溪砚，其坚致、细润，发墨快，易于磨墨，且能贮墨，不易干。

砚台

1.1.5 国画颜料

我国的绘画发展到唐代，以重彩设色为主流，自从宋代水墨画盛行以来，在文人淡雅的趋势下，对色彩的运用有逐渐衰退的倾向。然而，习画者应该对国画颜料有所认识。

管状国画颜料

粉状国画颜料

国画颜料有两大类，即植物性颜料与矿物性颜料。植物性颜料以天然植物为原料。矿物性颜料从矿石中提炼出，色彩厚重，覆盖性强。

植物性颜料

植物性颜料（水色）有花青、藤黄、曙红、胭脂等。

| 花青 | 藤黄 | 曙红 | 胭脂 |

矿物性颜料

矿物性颜料（石色）有朱磦、朱砂、头青、白粉、赭石等。

| 朱磦 | 朱砂 | 头青 | 白粉 | 赭石 |

1.1.6 色彩的调配

色墨调和以色为主，墨为辅。在色中加入少量墨，可以使颜色更加沉着、内敛，是较为常用的调色技法。

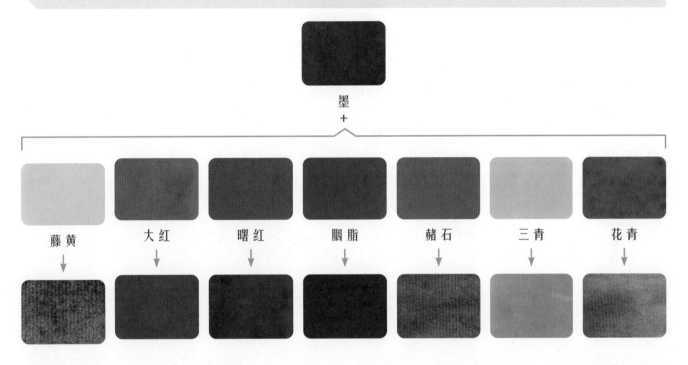

将两种不同的颜色挤在干净的盘中，用毛笔蘸少量清水，将两种颜色调匀，即可得到一种新的颜色。

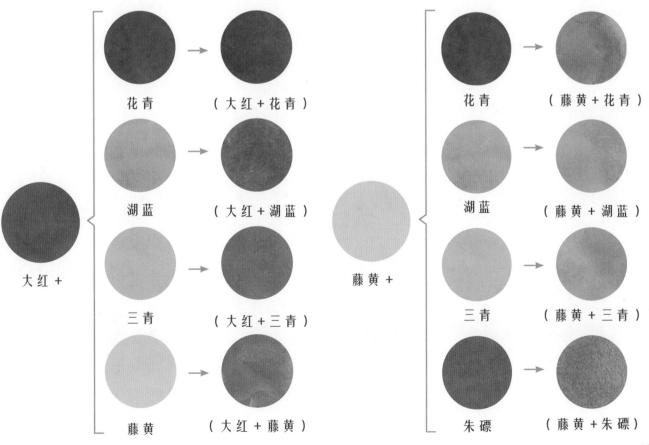

1.2 国画的基本技法

1.2.1 执笔方式

执毛笔时，五根手指都会派上用场的方法，称为"五指执笔法"，即用"按""压""勾""顶""抵"的方法把笔执稳。

执笔姿势

中指勾住笔杆，用第一指节根部紧贴着笔杆，且往里压。

食指第一指节与第二指节处由外向里压住笔杆。

无名指紧挨中指。

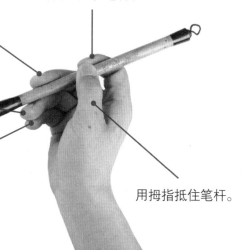

小指抵住无名指的内下侧。

用拇指抵住笔杆。

执笔方法

自然伸出手，拇指向上。

将无名指和小指弯曲，手掌要平。

手指要压在笔杆上，握笔要稳。

手不要握紧，放松自然，掌心留有一定空间。

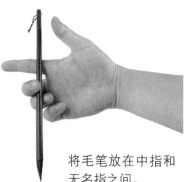

将毛笔放在中指和无名指之间。

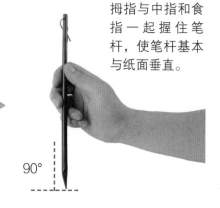

拇指与中指和食指一起握住笔杆，使笔杆基本与纸面垂直。

90°

4厘米

握笔的位置距离笔根约4厘米。

小指紧挨无名指，不要碰到笔杆。

1.2.2 常用笔法

笔法，是运用毛笔的方法，包括执笔法、笔锋的运用和各种用笔的技法。执笔法和笔锋的运用只谈用笔，而各种用笔的技法，则追求笔中有墨、墨中有笔。笔、墨、水三者紧密联系，不蘸水、不蘸墨的净笔不会出形，纯水、纯墨不用笔难以形成画面，泼墨、泼彩也要用笔勾形。这里只是为了讲述方便，才将笔法与墨法分开介绍。"以线造型"是国画的基本原则，所以，国画的笔法主要体现在线的运用上。绘制国画时常常利用毛笔线条的粗细、长短、干湿、浓淡、曲直、疏密等变化，来表现物象的形神和画面的节奏韵律。毛笔的笔头分三段：尖的部分是笔尖，中部是笔肚，与笔杆相接处为笔根。笔锋的运用有中锋、侧锋、顺锋、逆锋、散锋、藏锋等类型。

中锋

中锋运笔，执笔要端正，将笔杆垂直于纸面，呈枕腕握笔状，这样能稳定地控制方向和力度。笔尖正好留在线条的中间，用笔的力度要均匀，这样才能画出流畅的线条，使其效果圆浑稳重。中锋运笔多用于勾画物体的轮廓。

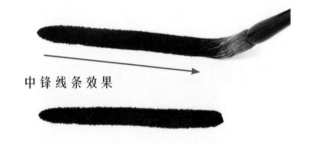

运笔方向

中锋线条效果

侧锋

笔杆倾斜，不但要用笔尖接触纸面，也要用笔肚接触纸面。侧锋运笔速度及用力不均匀，时快时慢，时轻时重，笔锋常偏向线的一边，其效果毛涩，变化丰富。由于侧锋运笔使用的是毛笔的侧部，故可以画出粗壮的笔触。此法多用于山石的皴法。

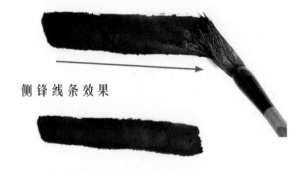

运笔方向

侧锋线条效果

顺锋

与逆锋相反，侧锋采用拖笔运行，画出的线条轻快流畅、灵秀活泼，具有圆润、流畅的效果。顺锋可用于表达光滑平整的物体枝干。

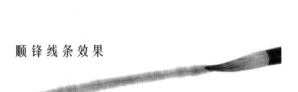

运笔方向

顺锋线条效果

逆锋

笔锋在纸上逆向而行，与通常用笔方向相反，笔杆倾倒。行笔时笔尖逆势而推，这样画出的线条苍劲生辣。逆锋常用于勾勒和皴擦。

运笔方向与逆锋线条效果

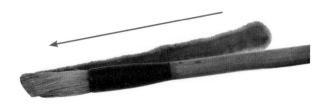

散锋

将笔锋散开作画。调墨时在调色盘里按一按毛笔，将锋散开，或者在运笔时将笔锋自然散开。散锋画出的线条松散、零碎，适合表现羽毛、芦苇、破碎的叶子等。

笔尖散开状态　　运笔方向

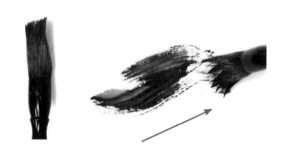

散锋线条效果

藏锋

在下笔和收笔时常用藏锋运笔方法。与书法中的笔法类似，下笔时整体往右行笔，但是要先向左行笔，将笔锋收纳在笔迹之间，而不能外露。

运笔方向与藏锋线条效果

国画可以看作由点、线、面构成的。点是线的基本构成元素，多个点组合在一起便成了线。想要画好线，首先要画好点，画点时笔要稳，提按间笔锋要充满变化。线条是写意画中最为重要的元素之一，是画家造型的重要元素。线条的粗细、曲直、虚实等变化形成了丰富的画面效果。无数根线又可以成面。

1.2.3 常用墨色

墨法是画国画中最重要的技法之一。墨法离不开笔法、用水及色彩的配合。笔法取形，墨法取韵，笔法与墨法在艺术表现上相辅相成。水墨结合能表现出意境；色墨混合则有利于表现浑然一体的效果。墨法的发展和完善始终以取意为目的。"运墨而五色具"中的五色即焦、浓、重、淡、清，每一种墨色又有干、湿的变化，这就是国画用墨的奇妙之处。

焦

将瓶中的墨汁（或者砚台上的墨）直接倒入碟中，使毛笔三分之二的笔头都吸收墨汁，转动笔杆，将笔头的墨汁调均匀，一笔画下，就是焦墨。

浓

将毛笔笔头放入笔洗中，蘸一下，不需要涮干净，再将其放到碟中，在碟的边缘转动笔杆，将墨汁稀释，从而调制出浓墨。

重

在浓墨基础上继续将毛笔放入笔洗中，将笔头浸湿，将毛笔放到盛满浓墨的碟子中调和，待均匀后，再用清水浸满笔头，调匀后在纸上画出的墨即重墨。由于水分一次较一次多，纸上的水渍也随之显现。

淡

将碟中的重墨倒掉一半，用毛笔蘸一笔水，在残留的重墨基础上调匀。可以在碟的边缘刮一下笔尖，若流下的墨汁较浓重，则继续添加一笔水，调匀即可。

清

调清墨就要再准备一个干净的碟，在盛有淡墨的碟中蘸一笔墨，在笔洗中蘸两笔水。切记少放墨、多放水，后期在应用时，可根据画面的需要酌情调配墨和水的比例。

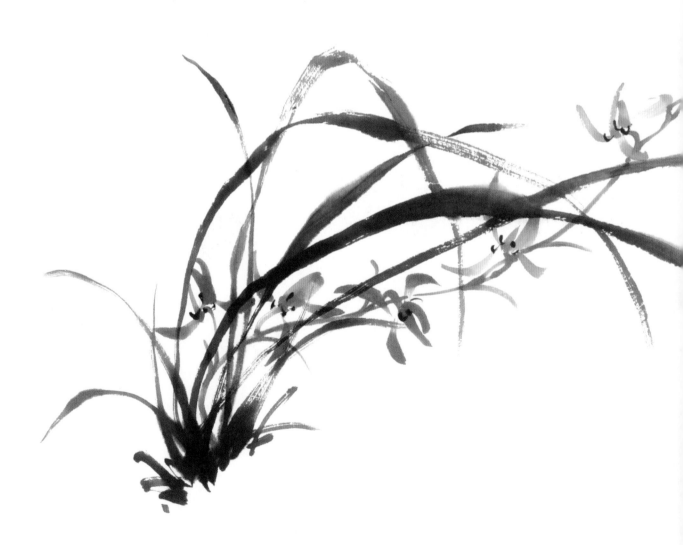

第二章

花卉

花卉是国画的重要分支，也是中华民族精神与气节的象征，具有非常独特的艺术风格与特色，在世界艺术之林占有重要的地位。在国画的发展过程中，花卉的绘制在唐代已经独立成科，到宋代发展至成熟和完善。经数千年的发展，许多精美的国画作品仍为人们所欣赏。

2.1 梅花

梅花品种较多，颜色丰富，外形美观，凌寒开放，象征着高洁坚贞。"疏影横斜水清浅，暗香浮动月黄昏。"这句诗就生动地刻画了"梅之骨"以及"梅之韵"。梅花的五瓣花瓣象征五福，梅枝象征铮铮铁骨，立意深厚，因而梅花为历代文人推崇的题材之一。

2.1.1 梅花的画法

梅花有五瓣花瓣，有白色、红色和粉红色等多种颜色。花瓣多近似圆形，边缘圆满，且花朵富有弹性。梅花有正、侧、偃、仰、背等朝向，有含苞的、初放的、盛开的、开残的等状态。以下是常见的几种画法。

正面

❶ 用小号狼毫笔蘸取清水调淡墨，然后笔尖蘸重墨，勾画出部分花瓣。

❷ 继续勾画花瓣。勾画花瓣时要注意花瓣的大小要均匀。

❸ 继续勾画花瓣。花瓣不可过圆，应根据角度不同而略有变化。

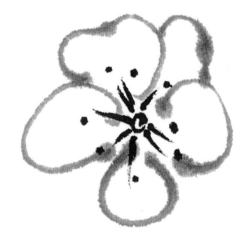

❹ 找准花心位置，由里向外逐步勾画花蕊。小笔浓墨，中锋点画。

侧面

① 绘制花瓣。从侧面看，花瓣较为扁平，绘制时注意运笔的力度。

② 绘制远端的花瓣，由于视角关系，只能够看到一部分，所以绘制两条曲线即可。

③ 以浓墨画出花蕊，再在花瓣底部点画出梅花的花萼。

④ 顺势由花托向下，中锋用笔勾画出梅花的花梗，完成侧面梅花的绘制。

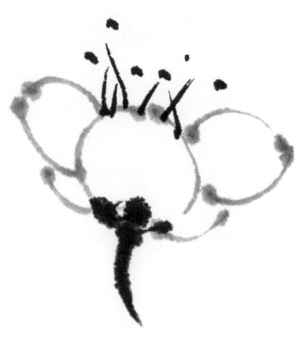

花苞

① 画出紧紧包裹的花瓣，让花苞看起来较为丰满。

② 用小号狼毫笔蘸取浓墨，中锋用笔勾画出花苞根部的花萼。

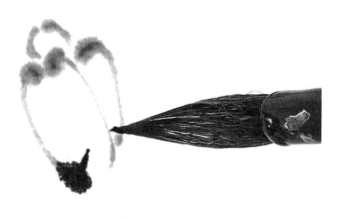

③ 顺势勾画出花梗。

④ 完成花苞的绘制。

2.1.2 梅枝的画法

画梅枝，从何入手，是初学者碰到的第一个问题。要画梅枝，了解其生长规律、理解其形态结构、掌握其基本造型规律是首要的一环。画梅枝和练书法一样，哪笔先哪笔后，都有讲究，同时要了解梅枝之间的基本组合情况，即从一笔到五笔、六笔，枝条之间的基本造型。

画梅枝时多用浓墨，中锋运笔，柔中寓刚。线条宜光洁劲健，不宜涩滞，长线不宜太直，要有弧度、有提按，以体现嫩枝的柔韧和生意盎然。常见的构图形式有"女"字式、"之"字式和"戈"字式等。

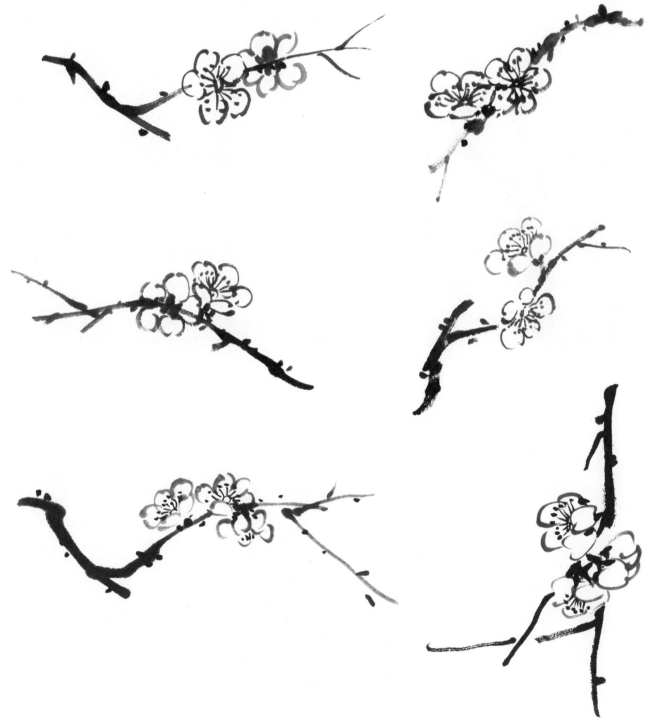

2.1.3 白梅的表现

白梅的画法接近于白描，用墨勾勒出枝干和花朵即可，花瓣内不填充颜色。绘制时注意用墨的浓淡变化，以表现亮暗面、颜色和空间变化。在梅枝基本造型的基础上，可以做两至三个或更多的单位组合，以形成梅枝态势。梅枝的组合是构图的基础，梅枝千姿百态，变化无穷，为便于掌握，以下列出几种组合形式。绘制时可以灵活地自由组合，以便形成更多的组合方式。

梅枝用笔走势，一般以顺手为原则，应随枝干走势而定。行笔有顺有逆，用笔有中、侧锋之别：画小枝以中锋为主，画较粗枝干，则中锋、侧锋互相转换，应势而定，不可拘泥。

❶ 用大号羊毫笔蘸取浓墨，中锋、侧锋兼用皴擦出画面中弯曲的梅干，并以较淡的墨色在梅枝的顶端添画较细的枝条，用浓墨点出新芽。

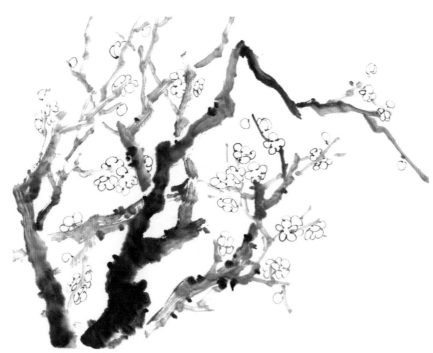

❷ 使用小号狼毫笔蘸取浓墨，中锋用笔，在枝干间适当地勾画出梅花，让整棵梅花树显得饱满。

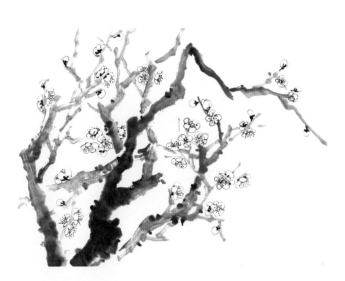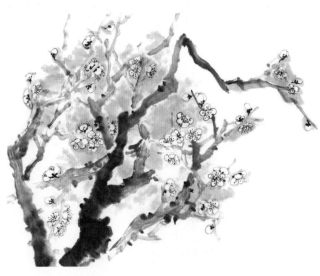

③ 使用小号狼毫笔蘸取浓墨，为梅花勾画花蕊，体现出画面的生机感。然后用浓墨对枝干进行点苔。

④ 用大号羊毫笔蘸取石绿调和淡墨，色调浅一些，在花朵与枝干之间进行渲染，增添画面色调的丰富度和情趣，凸显寒香的意境和主题。

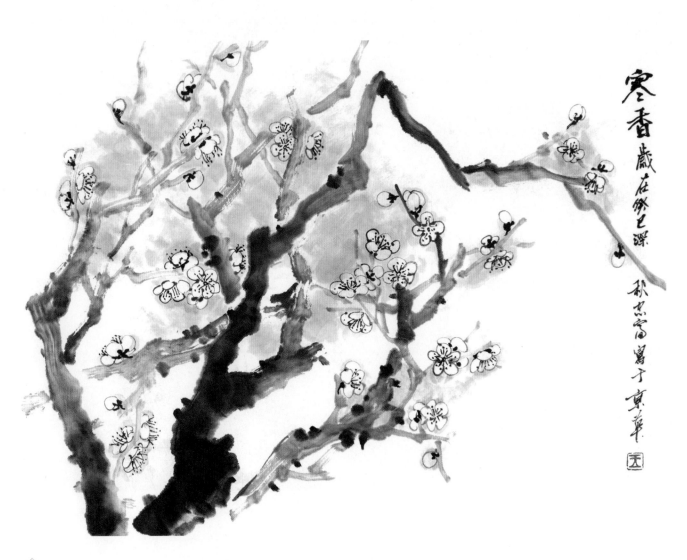

⑤ 整理画面，题字钤印，完成白梅的绘制。

2.1.4 绘制梅花的技巧——没骨法

画红梅、蜡梅、绿梅等时常用没骨法。用没骨法画梅花时，用笔要藏锋侧入。要预留花蕊的位置，花瓣的明度也要有深浅变化，以便体现体积感与透视关系。

正面

① 蘸曙红，中锋、侧锋兼用，点画花瓣。花瓣一般分两笔完成。

② 继续绘制花瓣，注意花瓣形状的统一与变化。

③ 继续绘制花瓣，大小基本相等。

④ 绘制完花瓣后，蘸浓墨点画花蕊。花蕊的长短、颜色深浅都要有所变化。

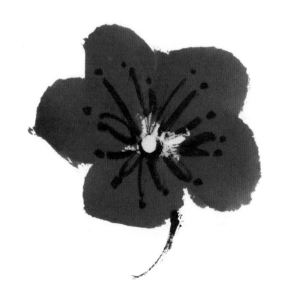

侧面

❶　蘸曙红，中锋、侧锋兼用，点画花瓣。花瓣一般分两笔完成。

❷　根据刚画出的花瓣，依次点画出两侧花瓣，注意花瓣之间的聚散关系。

❸　画出后侧花瓣，5片花瓣组合在一起时显得立体。花瓣的形态和相互之间的缝隙也要拿捏准确。

❹　画出花萼、花蕊和花梗。绘制时采用"点"和"提"的笔势，落笔时要留有笔锋。

花苞

❶　蘸取曙红，一笔点出花苞的形状。

❷　花瓣未展开，花萼包裹花瓣。围绕第一瓣由左至右点画另外两片花瓣，呈"八"字形；再点画最靠后的瓣片，瓣与瓣之间的间隙要自然。

2.1.5 梅花与枝干的画法技巧

在绘制花、枝的组合画面时，要虚实结合、主次分明，花朵要有疏有密、有藏有露。花枝或向左或向右倾斜，线条或挺拔或弯曲，笔法要灵活多变，用墨要深浅浓淡互相结合。

以朱砂为主色的红梅，清新素雅。朱砂热烈沉着，用其点画出的红梅雅致含蓄，是画红梅时常被使用的颜色。梅花的品种很多，有的艳如朝霞，有的黄似骄阳，有的绿如碧玉；梅花的花瓣都娇小玲珑，呈红、粉、白、黄、绿等色。可用不同的颜色画梅花，为画面增添美丽的一景。

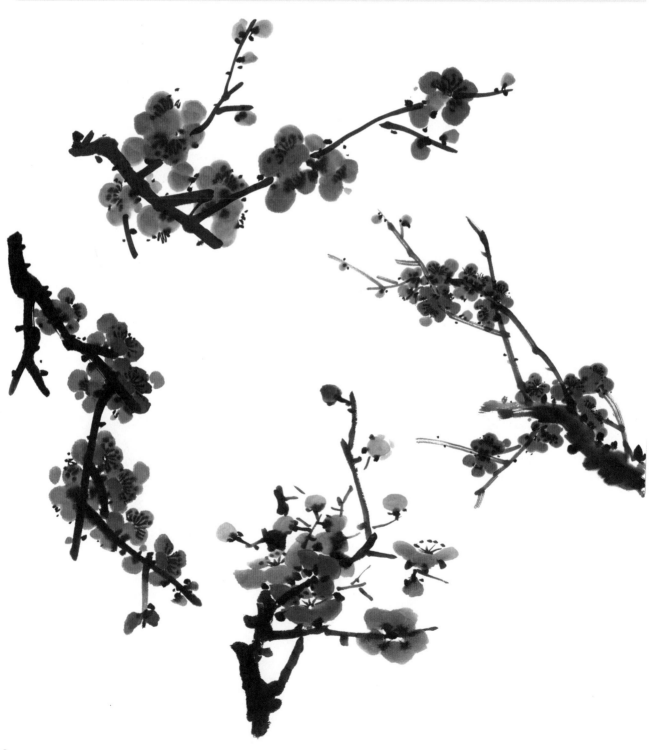

2.1.6 完整作品的画法

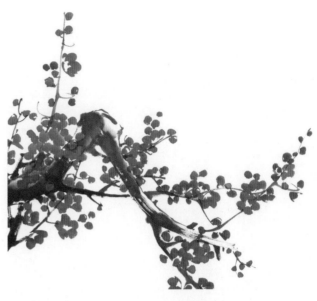

1 先确定好梅干的走势，用小号羊毫笔蘸浓墨，顺走势勾画基本形状，线条要有曲折顿挫的变化。自下而上勾画细枝，要在前后枝交错处留出空白填花，注意画面重心和枝的疏密。

2 蘸取曙红，颜料略稠，花瓣不能太圆，且形状不可相同，要根据透视规律有所变化。要留出空白画花蕊。

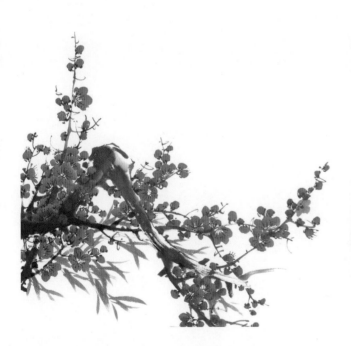

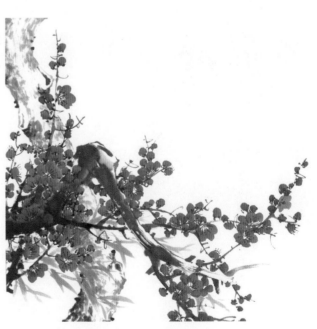

3 用小号羊毫笔的中锋勾出花蕊，线条要挺劲，也要有粗细变化。用中号羊毫笔调和藤黄与花青，将竹叶分组画出，不要太乱，每一组都要符合竹叶的生长规律。下笔要有劲力，实按而虚出。

4 确定好松树树干的走势，从下向上运笔，以熟褐和淡墨调和色设色，不可单一用色。

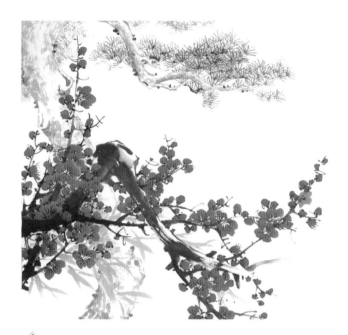

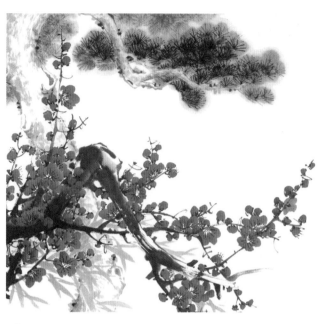

⑤ 完善松树树干，蘸浓墨点疤节，以表现出树干的质感。绘制松针，松针要有疏密变化，不可对称，要有高有低，呈不规则形。

⑥ 蘸花青和淡墨调色，根据松针的形态给松针上色；松针的颜色区域呈不规则圆形，颜色要随松针的变化晕染。

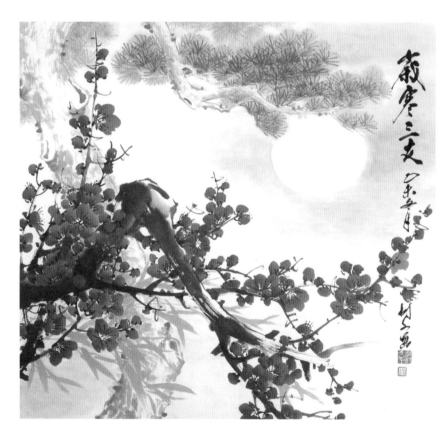

⑦ 画云彩时，要控制好笔中的水分，太多则会晕开影响画面，太少则缺乏意趣。在画云彩的过程中要趁湿补画，随时观察画面，注意要疏密浓淡相结合。然后题字钤印，完成创作。

绘制梅花的注意事项

　　大自然中的梅花都是在荒山野岭中默默生长的，其以毅力在逆境中顽强生存。采用写意法画梅花特别适合表现其特性，并给人以清香、淡雅之感。上述作品以粗干为主、枝条为辅，枝干占画面的主要位置，使用没骨法绘制，笔墨较虚而淡。枝条墨色较浓重，双勾圈画花朵。

2.2 兰花

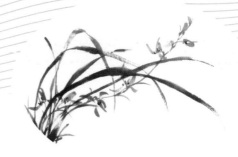

高洁清雅的兰花，自古以来便被赞为"花中君子"，自带具有神秘感的幽香。画兰花时要注意表现出它的秀美飘逸，通常情况下要经过仔细观察，深入感悟和多加练习才能将兰花的风姿神韵传达出来。

2.2.1 兰叶的画法

一般画兰叶要注意笔势方向、长短、粗细、干湿、浓淡。画兰口诀：一笔长，二笔短，三笔破凤眼，撇叶关键是提按；有折有转有穿插，有粗有细要舒展；用笔稳健又潇洒，笔笔到位须大胆；两笔三笔来收根，齐而不齐有聚散；有放有收有向背，切莫三笔交一点。

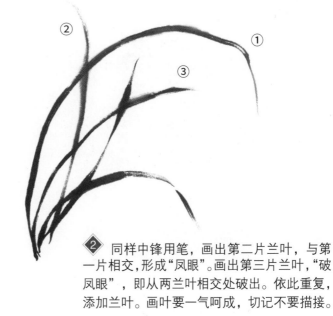

1 兰叶的用笔特征是钉头、鼠尾、螳螂肚。注意要有提按和控制好转折的速度，气要连贯，要有翻动之势。注意收尾要收得住，不可飘忽不定。

2 同样中锋用笔，画出第二片兰叶，与第一片相交，形成"凤眼"。画出第三片兰叶，"破凤眼"，即从两兰叶相交处破出。依此重复，添加兰叶。画叶要一气呵成，切记不要描接。

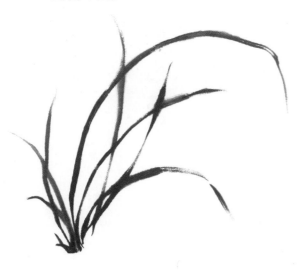

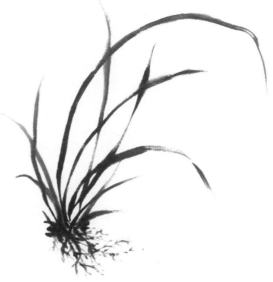

3 继续为兰叶丛添画小叶片，以丰富叶片层次。

4 蘸取浓墨，勾画出根须，注意线条不要太规整。

2.2.2 兰花花头的画法

单头

① 侧锋用笔点画花瓣，瓣尖要尖，瓣肚要饱满。

② 继续点画花瓣。点画时注意对花形的把握及墨色的浓淡变化。

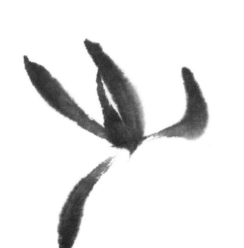

③ 继续添加花瓣。注意花瓣是向四周扩散的，绘制时应抓住这一特点，并把握好透视关系。

④ 点画花蕊，根据其前后关系调出浓淡适宜的花蕊颜色。勾画花梗时，用笔应有顿挫感，将花枝的形态准确地表现出来。

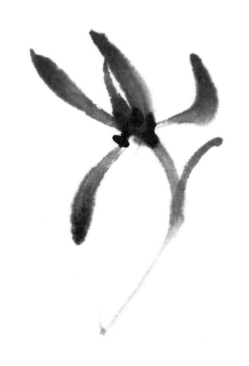

组合

1 第一个花头可以是侧向的，花瓣为四瓣，要注意透视关系。注意绘制外侧三瓣花瓣时的笔法变化，行笔起伏要大，要画得自然流畅。

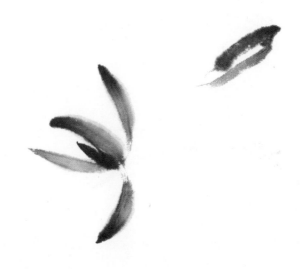

2 勾画与第一个花头相背的花头。为了构图的美观，第二个花头的位置可以在第一个花头的左上角。

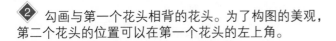

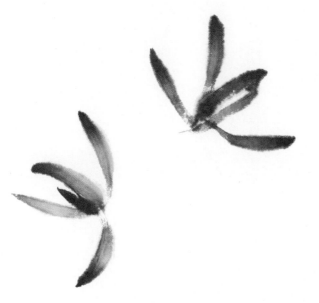

3 勾画其余花瓣。注意外侧的花瓣距离中心较远，绘制时要在根部留锋，形散而意连。

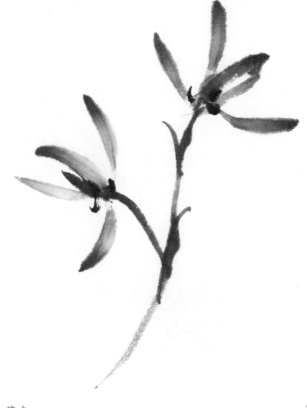

4 画出花梗。花梗要有姿韵，可或左或右倾斜。要使花梗有动势，切忌僵直。

2.2.3 兰花形态的表现

画兰先画叶,一叶三折,中锋行笔,由根部起笔,垂直沉着,藏锋于笔画中,叶宽处略重按,折叶转折处笔断意连,收笔渐轻,略有收势,劲健挺秀,修长飘逸;二笔与前笔交成凤眼,三笔破凤眼,可从空白处任意穿过,在左右两边添加四笔、五笔;撇兰叶时,五笔线条长短不一。此为画兰叶的基本方式。

勾兰之妙,气韵为先。一幅作品叶片有长有短,走势也上、下错落但要十分注意叶片与花头的关系,不能各不相顾,四面张扬,应在统一中求变化、在变化中求统一。

1 勾画出兰叶。注意一笔下去,笔势要有变化,使兰叶呈现出翻折感。

2 继续依次勾画出不同形态的叶片。

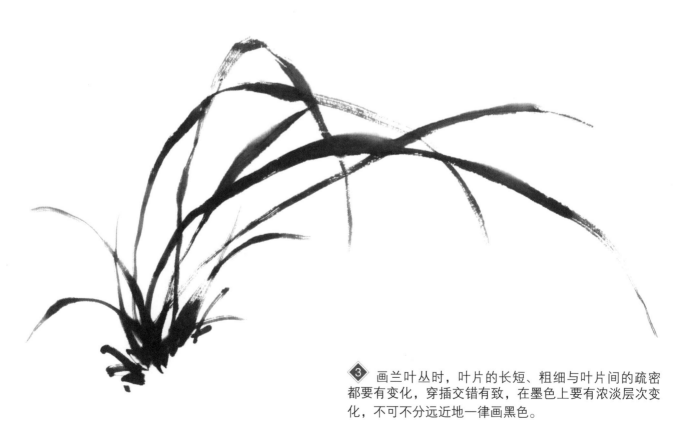

3 画兰叶丛时,叶片的长短、粗细与叶片间的疏密都要有变化,穿插交错有致,在墨色上要有浓淡层次变化,不可不分远近地一律画黑色。

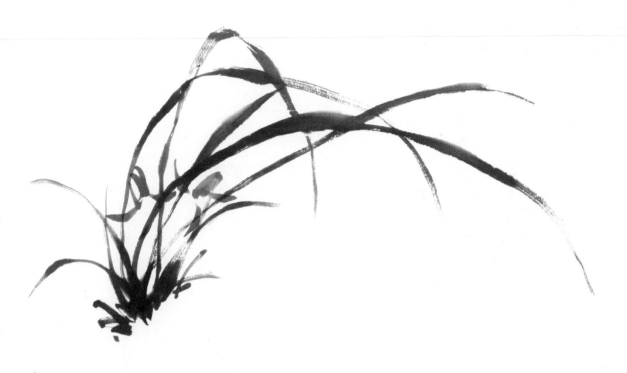

④ 用笔蘸曙红加水调淡，侧锋运笔由内层向外层点画出兰花的花瓣。

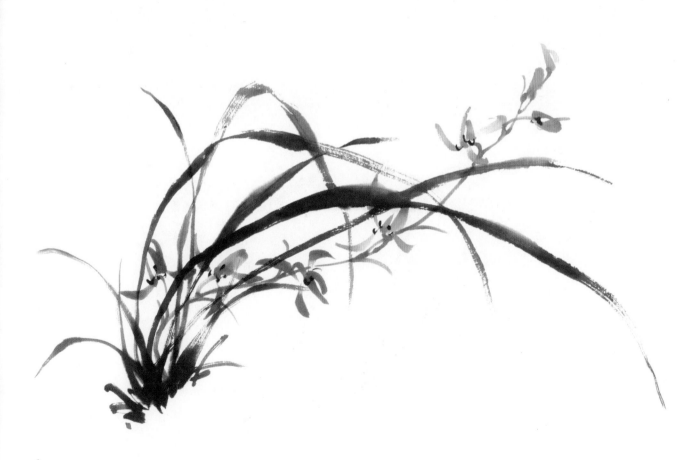

⑤ 继续点画出其他花头，注意色彩的浓淡之分。画花蕊时可先用淡墨绘制，然后用浓墨点画。

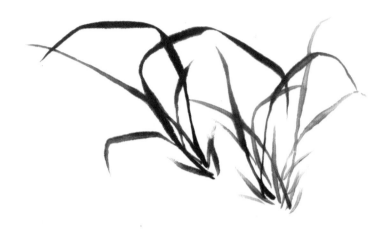

① 用小号狼毫笔蘸取浓墨，中锋运笔，撇出兰叶。行笔过程中要悬腕，要注意运笔的力度，线条要柔中带刚，表现出兰花的气韵。兰叶要穿插得当，既要密集，又不能过于凌乱，还要留出空白以勾画花头。

② 用小号羊毫笔蘸重墨，中锋偏侧运笔，在右侧兰叶上方点画花头。注意各花头的姿态应有所区别。调淡墨中锋运笔勾出花梗等。

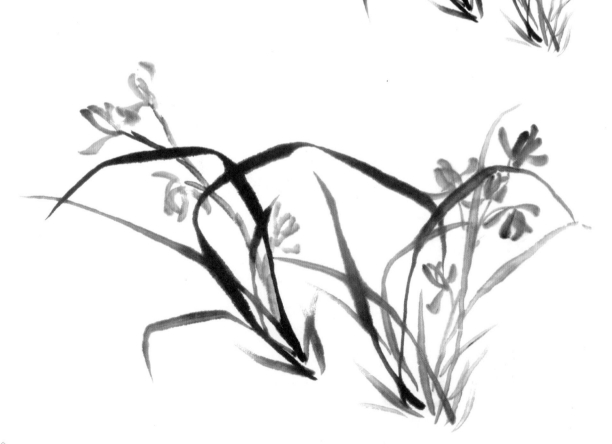

③ 以同样的笔墨，在左侧兰叶的上方点画出几个花头以丰富画面。注意两侧花头之间要体现出近实远虚。

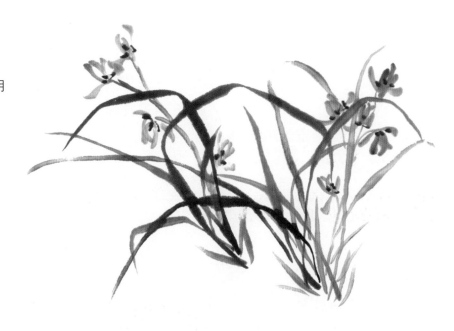

④ 用小号狼毫笔蘸取浓墨，中锋用笔为花头点画花蕊。

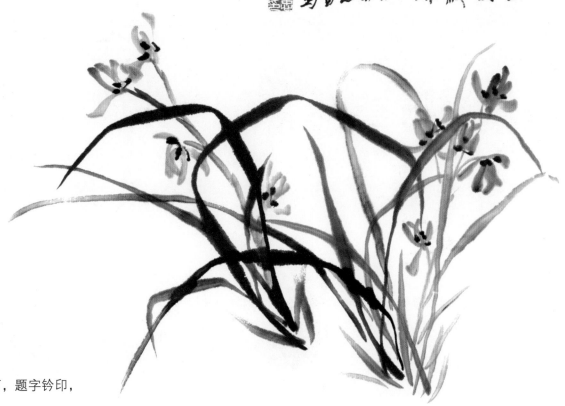

⑤ 整理画面，题字钤印，完成创作。

绘制兰花的注意事项

画兰叶一般选用笔毛挺健的狼毫笔蘸墨勾画。画叶称撇叶，代表用笔同楷书的"撇"法。撇叶一般用浓墨，与淡色花相互映衬，但有时考虑到层次关系也用淡墨。

兰花的花瓣一般使用点画法进行表现，建议选用笔毛较软的羊毫笔蘸墨点画。点画时，行笔起伏较大，要点得飘逸潇洒。

2.3 菊花

菊花有独特的观赏价值，人们欣赏它那千姿百态的花朵、姹紫嫣红的色彩和清隽高雅的香气，尤其是它那在百花枯萎的秋冬季节，傲霜怒放、不畏寒霜的气节。我国历代诗人画家，以菊花为题材吟诗作画的众多，如东晋大诗人陶渊明著有"采菊东篱下，悠然见南山"的名句。

2.3.1 菊花的不同形态

含苞

含苞可以理解为，花蕊被包含在里面不露出来。绘制时可将花头看作球体，注意在花苞的最宽处进行转折，凸显立体感。绘制花瓣由上至下运笔，绘制花萼由下至上运笔。

欲放

欲放的菊花的外层花瓣微微张开，但内层花瓣还是抱在一起，没有露出花蕊。欲放的花头一般向上轻微仰起。

初放

初放的菊花从侧面看呈漏斗形，花瓣向外均匀扩散但花蕊还没有张开，底层的花瓣较短且卷曲，中层的花瓣较长，向上生长，末端微曲。

全放

全放的菊花从正面看呈饱满的圆形，从侧面看花瓣层次丰富。里层花瓣散开，底层花瓣向下张开。

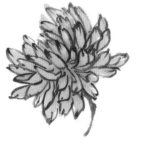 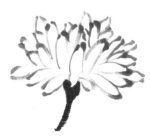 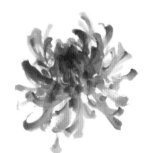

菊叶的绘制可以采用没骨法、双勾法、勾勒填彩法等。绘制时，菊叶应相互掩映、变化丰富，用笔应灵活。墨色深浅不一且自然变化，简练清晰，才能使菊叶神形具备。

没骨法

没骨法是绘制菊叶时常用到的画法。没骨法不用墨笔立骨，直接用墨或颜色作画。

1　侧锋用笔画出叶子的一侧，注意一笔中墨色的浓淡变化。每一笔的形态不能雷同。

2　勾画菊叶的另一侧，注意两侧菊叶的衔接要自然。

3　中锋用笔勾画主脉。注意结合叶片的形态来勾画叶脉。

双勾法

双勾法是勾勒叶子时最常用的方法之一，即用墨线勾勒出叶子的轮廓。在画叶子时要遵循叶子的基本形态，通常叶子主脉要区别于次脉，主脉要比次脉粗，这样可使叶子的韵律感十足。

1　浓墨中锋运笔，勾画叶子的轮廓。

2　蘸重墨，绘制主脉和次脉。起笔实而收笔虚，且行笔迅速。

3　勾勒好墨线后上色。这即是双勾填色。

不同姿态的枝叶

正面卷叶

上仰折叶

正叶下

正面侧叶

背叶卷叶

正叶平掩

想绘制多朵菊花时，要讲究构图，处理好花瓣间的开合关系，在变化中求统一。要注重分清主次：在构图安排上，力求主体的位置突出、醒目；客体要衬托主体，绘制时要虚实有别，使画面达到主次分明。

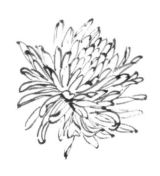

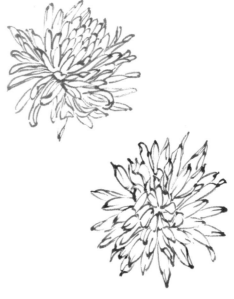

1 选取小号狼毫笔，蘸取淡墨，采用双勾法中锋运笔，由内向外依层次画出菊花花头。

2 继续添加菊花的花头，按照空间关系排好位置，注意疏密关系。

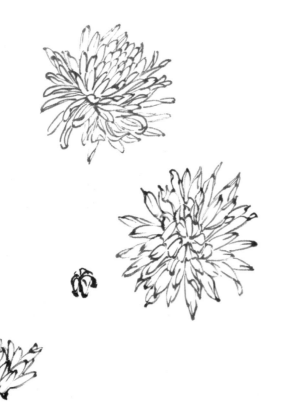

3 继续添加花头，注意将不同形态的花头结合在一起，以免画面过于单调。

4 按照前后顺序依次加菊叶，注意枯、湿、浓、淡的变化。

5 浓墨中锋勾画出叶子的主脉、次脉。主脉、次脉都延伸至叶柄，线条弯曲、流畅，落笔稳重。

6 藤黄加水调和，染出花头的颜色。如果看起来效果不是很好，可以适当地在花瓣边缘加以重彩。

7 蘸取淡墨，罩染菊叶，使画面有层次感。然后题字钤印，完成创作。

2.3.4 完整作品的画法

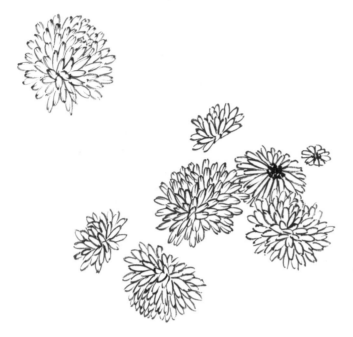

① 蘸取浓墨，勾画出不同形态的花头。注意花头的层次感以及深浅、虚实变化。

② 蘸取少量清水加浓墨调匀，侧锋运笔点画出菊叶以及枝干。叶片要有浓淡变化，以及要注意不同形状叶片的穿插关系。勾画菊叶的叶脉时，运笔要流畅自然，线条要曲中带直，要符合菊叶的生长规律。

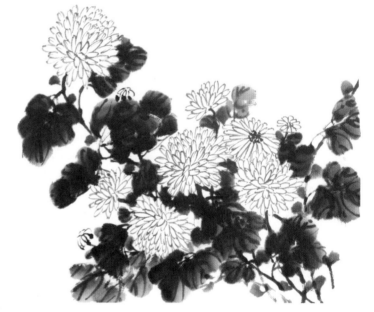

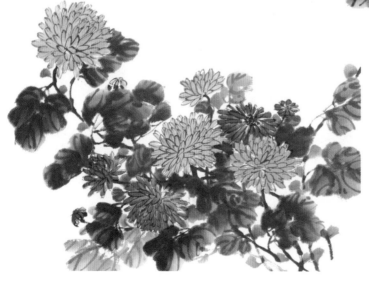

③ 染出花头的颜色。涂染菊花的花头时要注意颜色的浓淡变化，由中心向边缘逐渐过渡染画。花头的边缘处可以适当留白。

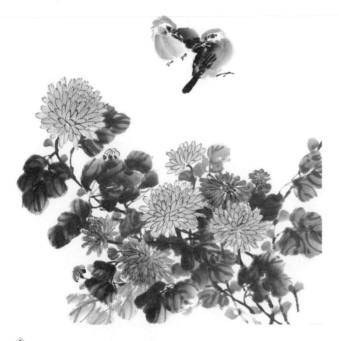

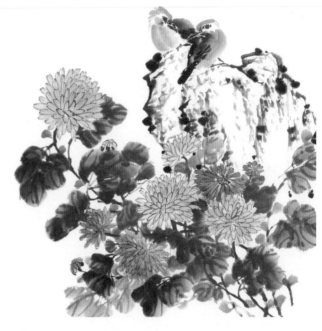

④ 勾画麻雀。麻雀体型小巧、可爱，是很常见的鸟类。因其小巧生动的形象，常在画面中起到增强动势、活跃气氛的作用。

⑤ 勾画出石头的轮廓，注意画出石头的立体感，皴擦不宜过于浓密，否则墨色容易呆腻。笔与笔之间要连断避让。画石如同画树一样，应穿插有致。

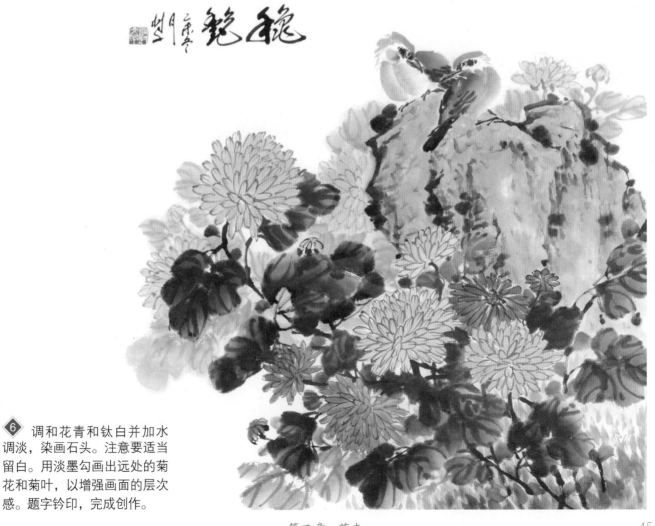

⑥ 调和花青和钛白并加水调淡，染画石头。注意要适当留白。用淡墨勾画出远处的菊花和菊叶，以增强画面的层次感。题字钤印，完成创作。

2.4 玉兰

玉兰是我国特有的名贵园林花木之一，玉兰树姿挺拔
不失优雅，叶片浓翠茂盛，自然分枝匀，玉兰花常见
的花色有白色以及粉色。玉兰花的特点就是花形大、
萼片小，花头完全开放后呈圆筒状。

2.4.1 不同形态的玉兰

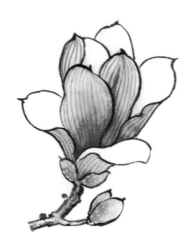

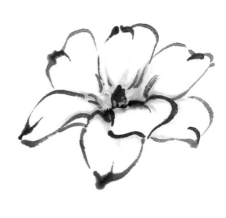

欲开　　　　　　　　　　半开　　　　　　　　　　全开

2.4.2 玉兰花的画法

在绘制玉兰花时大多采用双勾法、没骨法或勾染法。勾画花瓣时中锋、侧锋兼用，落笔
要有虚有实，在转折的地方可适当地夸张，使勾出的线有轻重、起伏的变化。

双勾法

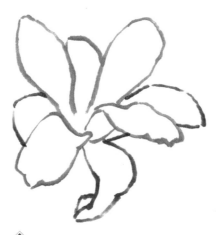

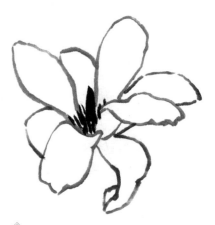

1 蘸取浓墨，分两笔勾画花瓣。
注意花瓣之间的遮挡关系。

2 继续勾画花瓣。勾勒花瓣时线
条要柔软流畅，花瓣头部要略尖，
花瓣的布局要疏密有致，瓣尖朝向
各不相同。

3 蘸取浓墨，中锋运笔勾画花蕊。

没骨法

 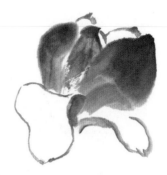

1 蘸取胭脂调和淡墨，笔尖颜色稍重，中锋运笔勾画出两片花瓣。

2 继续添加花瓣，花瓣的形态各不相同。

3 可分别点出玉兰花的花瓣，用笔要灵活、流畅。

勾染法

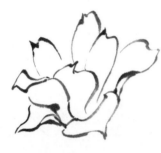 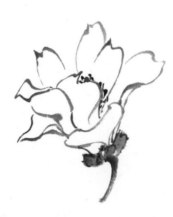 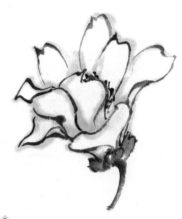

1 勾画时要有力度变化，不要把线勾死，线之间要留出空隙。

2 蘸赭石加墨染花萼，之后分别蘸曙红和墨点画花蕊。

3 将藤黄和花青调和，对整个花头进行渲染。

2.4.3 玉兰枝干的画法

绘制玉兰的枝干时侧锋、中锋并用，行笔有快有慢，用墨有浓淡干湿之分。绘制枝干的起手式是一笔长、两笔短、三笔破，三笔为一组。一般按照这个方式逐步添画，只要每组枝干不雷同，加上墨色的浓淡变化，就能把枝干绘制得丰富而不杂乱。

双勾法

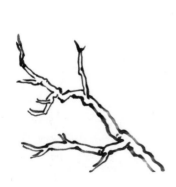 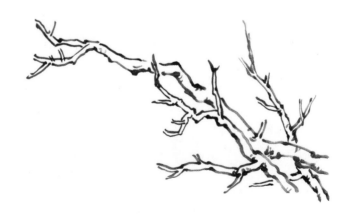

1 采用转折顿挫的笔法画出树枝的大致形态。

2 顺着主干的趋势画出分枝。色调要有深浅、浓淡变化，枝与枝之间要有穿插、遮挡的表现。

没骨法

① 画老树枝时用笔要将偏锋、中锋结合，要实中有虚，运笔宜稍慢且有转动，也可用逆锋皴出。

勾皴法

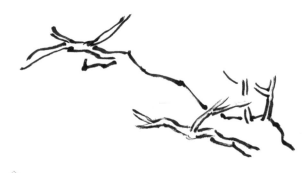

① 在主枝干上添加次枝干，运笔要缓慢且有提按。起笔和落笔要虚实结合，运笔时要注意留白，这样枝干才会有立体感，画面才会有透气感。

② 以中锋勾画分枝，用笔要流畅，以凸显分枝圆润的质感。添画下方树枝时，要画出前后层次，注意穿插关系，用笔要苍劲有力。

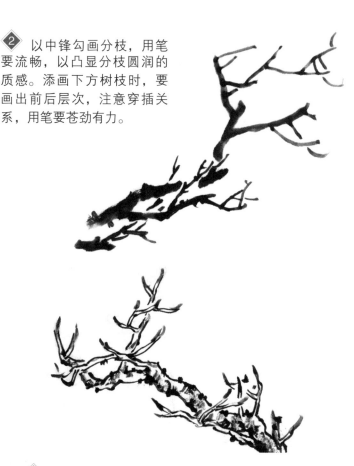

② 将树干勾画完整。蘸取浓墨，绘制出树干的阴影部分。蘸取淡墨皴擦出树枝的质感。再在主干两侧的轮廓线处进行点苔，注意笔触不要过大。

2.4.4 花枝的组合画法

玉兰花的特点就是花形大、萼片小，由于多年生长，枝干表面粗糙斑驳，有纹路。绘制花枝组合的顺序是点花萼，勾花瓣，穿插花枝，之后填色、点花蕊。注意在每个组合中，花有大小、主次之分，枝干也有主有辅。

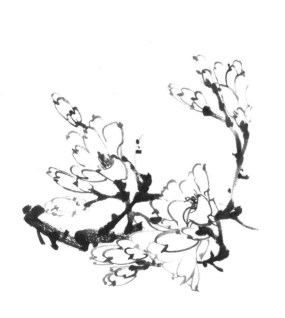

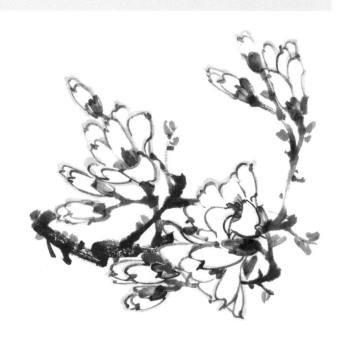

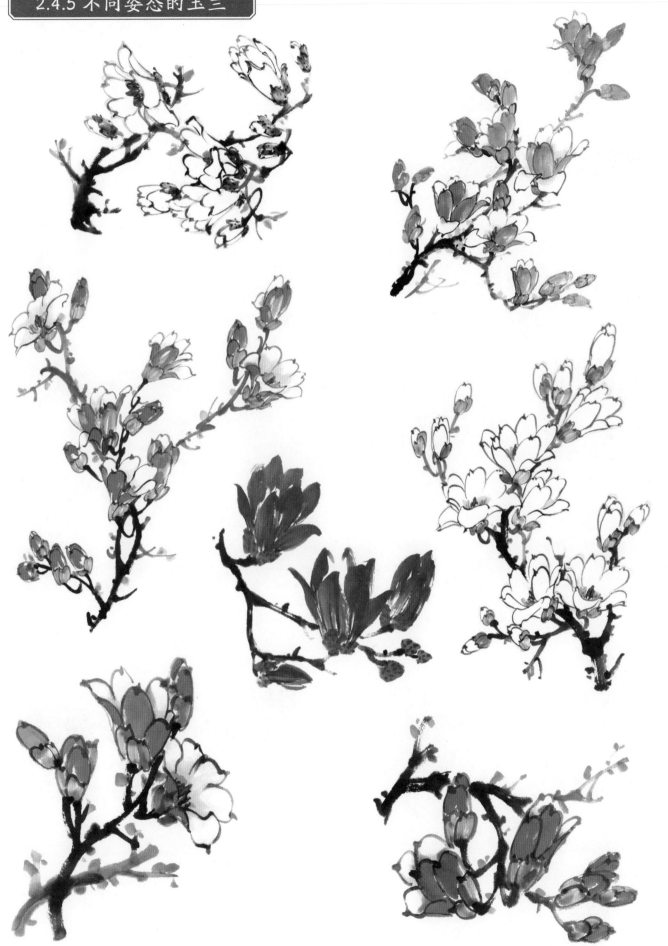

2.5 牡丹

牡丹是具有大花头的花卉，娇艳动人，深受人们的喜爱，有"国色天香"的美誉，往往被人们誉为"国花"。画牡丹时要整体着眼、局部入手，而且要在复杂多变的花形中，找出基本的结构特征，即找出花朵的概形。

2.5.1 不同形态的牡丹

欲开花头与全开花头的画法相近，不同之处在于欲开的牡丹有花萼和花托，画时要从整体考虑，使花萼和花托成为有机整体的一部分。牡丹的花苞形状似桃，花苞从叶芽中抽出，三片花萼包得很紧，花瓣半露或将露出。

全开

❶ 用中号羊毫笔蘸曙红，笔尖蘸钛白；侧锋运笔画出中心花瓣。

❷ 画出渐圆、渐方的花形。笔没水了就蘸水继续画，直到画完内层的花瓣。

❸ 在内层花瓣上方的适当位置点画出两片花瓣，使花头层次更加丰富。

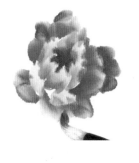

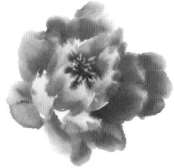

❹ 继续绘制花瓣。画时应紧凑而不拘谨，在大花瓣旁边多点缀一些小花瓣，或者直接留白。

❺ 使用小号狼毫笔蘸取藤黄调和白粉，中锋用笔勾画花蕊。全开的牡丹花就绘制完成了。

欲开

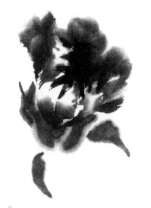

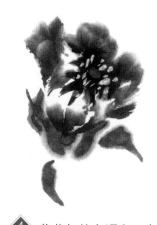

❶ 留出花蕊的位置，画出牡丹外层的正面花瓣。注意颜色的深浅和层次变化。

❷ 取曙红加少量三青调和，画出靠近花蕊的花瓣。注意花瓣要有向中心聚拢的态势。

❸ 将花青与藤黄调和并加少许赭石，画出花托、花萼，注意颜色要有自然的层次变化。

❹ 藤黄加钛白调和，点画出花蕊。调朱磦点画出花药，颜色要浓一点。

花苞

① 蘸取曙红加少量三青调和，侧锋运笔，画出花苞的大花瓣。注意运笔要有转折的态势。

② 画出大花瓣两侧的花瓣。由于角度，侧面的花瓣要细长一些。

③ 调墨加少许胭脂，根据花苞的形态特征，画出花苞的花托和花萼。

④ 调赭石画出花梗，注意运笔要有顿挫转折。

2.5.2 牡丹叶子的画法

牡丹的叶子一般称为"三叉九顶"，叶子主脉、次脉、支脉、叶尖、叶基、叶缘等分布明确，一目了然。叶片饱含生机、形状饱满，线条或粗重，或纤美，或淡雅。画叶片要成组地进行，以三笔为一组有规律地点画，这样画出的叶片就不会杂乱无章。

墨叶

 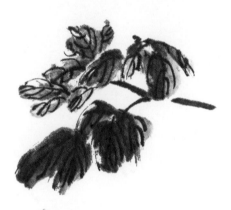

① 蘸取重墨，中锋和侧锋运笔，画出近处的一组叶子。注意保留行笔产生的自然飞白。

② 完善叶子的形态，点画出远处的叶子。注意叶子要短小，墨要淡一些。

③ 蘸取浓墨，中锋运笔，画出叶柄和叶子主脉、次脉。注意主脉和次脉要统一向叶尖延伸。

绿叶

 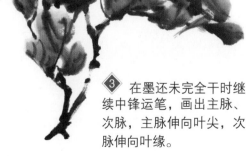

① 蘸藤黄调和花青，点出一组叶片，一笔一片，注意对笔尖含水量的控制。

② 继续用笔点画第二、第三组叶子，每组叶子呈重叠之势，衔接自然。

③ 在墨还未完全干时继续中锋运笔，画出主脉、次脉，主脉伸向叶尖，次脉伸向叶缘。

牡丹枝干经过多年的生长，形成了曲折多变的形状。当要将两株或两株以上的枝干组合时，要特别注意枝干的聚散和穿插关系。

没骨法

① 调浓墨，侧中锋运笔，勾画主枝和分枝。

② 继续勾画枝干。勾画分枝时，用笔要流畅，以凸显质感。线条要精细得宜，行笔时不宜顿挫。

③ 调和曙红与赭石，以中锋用笔在枝干上点画新芽，凸显生机感。

双勾法

① 中锋运笔，勾画花枝主干，转折点要清晰可见。

② 添画分枝，注意大小对比。

③ 进行点苔，注意在布局时避免刻板，要自然。

勾染法

① 确定好画面构图后画出第一个花枝，挨着第一个花枝添画另一个花枝，注意大小关系。

② 去掉笔中多余水分，皴擦出枝干上的阴暗面。

③ 调和赭石、曙红和淡墨，为花枝上色，并点画花苞。

牡丹色彩丰富，常见的有红牡丹、黄牡丹、绿牡丹、蓝牡丹、紫牡丹、水墨牡丹等。绘制时要善于运用不同的色彩进行对比、调整，以画出生动且色彩和谐的牡丹。

蓝牡丹

蓝牡丹素洁淡雅，姿容清秀。绘制花瓣时常以石青、花青为主色，再蘸藤黄勾出明亮的花蕊，花心处可用石青点画。

绿牡丹

绘制绿牡丹一般以黄绿为主调，加蓝色冷色及红色暖色，色彩有冷暖对比。

黄牡丹

黄牡丹端庄高贵，被誉为"牡丹王子"。通常以藤黄、曙红、赭石或者胭脂绘制。

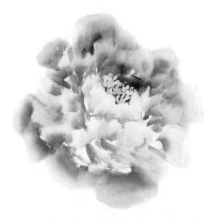
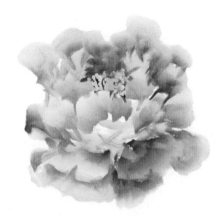
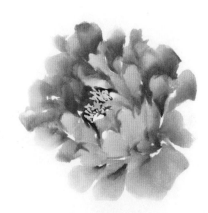

紫牡丹

紫牡丹高贵典雅，被誉为"牡丹皇后"。紫色花瓣用胭脂和花青调和绘制而成。

黑牡丹

黑牡丹浓重亮丽，绘制黑牡丹要注意处理好墨色的浓淡关系。

红牡丹

红牡丹被视为吉祥、幸福的象征。红色属于暖色，绘制时要注意颜色对比。

粉红牡丹

粉红牡丹色彩柔和，品种繁多，颜色以粉红色为主，但花瓣根部的颜色以深红色居多。瓣尖，以钛白调和后绘制。

2.5.5 牡丹的花枝组合

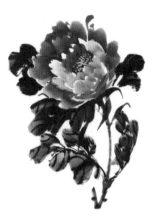
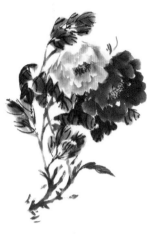
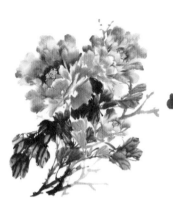
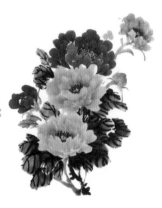

单花上升式　　　　　二花侧生式　　　　　三花共舞式　　　　　多花横生式

2.5.6 完整作品的画法

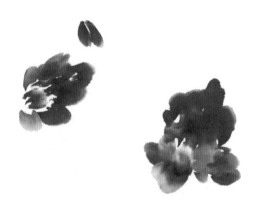
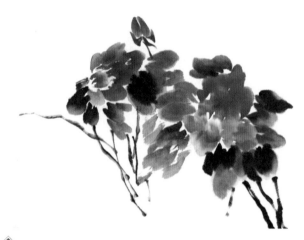

 使用中号羊毫笔蘸取曙红调和胭脂，笔尖蘸曙红，由近至远逐一点画出三个花头。近处的为正面全开的花头，中间的为侧面初放的花头，远端为花苞，这样不同开合状态的花头为画面增添了情趣。

② 使用中号羊毫笔调和藤黄、花青与淡墨，笔尖蘸浓墨，在三处花头间点画叶片，注意叶片有新老之分，新叶色调浅，老叶色调浓。再以中号狼毫笔调和赭石与浓墨，中锋运笔勾画出牡丹的花枝。

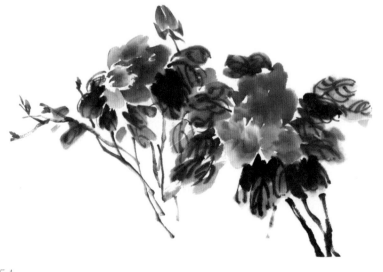

③ 用小号羊毫笔蘸取曙红调和胭脂，在左侧的新枝头上点画出一些小的花苞，丰富画面。使用中号狼毫笔蘸取浓墨，中锋用笔勾画叶脉。

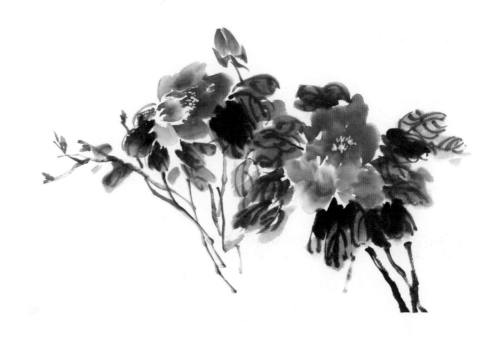

④ 使用小号狼毫笔调和藤黄与白粉，中锋用笔点画牡丹的花蕊。

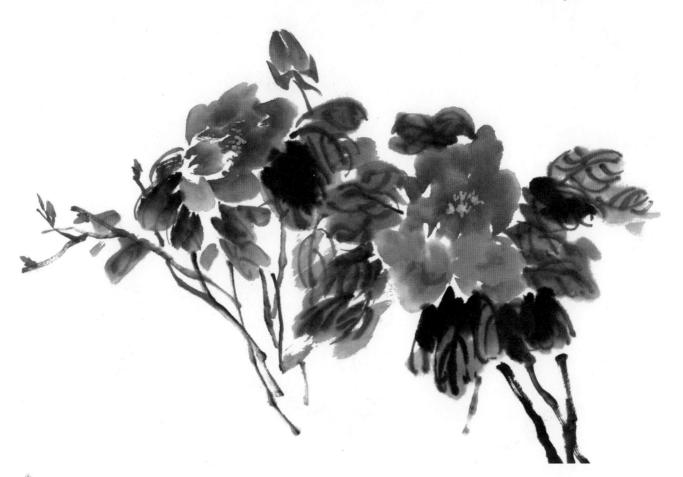

⑤ 三朵牡丹交相呼应，画面富丽堂皇，此图先花后叶，神完气足，花情叶态，各显风姿。题字钤印，完成富贵图的写意创作。

2.6 牵牛花

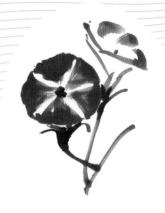

牵牛花是历代画家十分喜爱的一种题材。牵牛花的生命力很顽强，生长速度很快。刚展开的毛茸茸的嫩叶子青翠欲滴，像纯净的翠玉一样可人。花冠像喇叭一样，趣味横生。本节介绍的是画牵牛花的一般方法，其中讲到的一些技法，譬如叶子的画法，在画葡萄叶、丝瓜叶等叶片时也可使用。

2.6.1 牵牛花花头的画法

牵牛花的花形小巧，花冠呈喇叭状，可以先侧锋用笔画出花瓣，再中锋偏侧运笔绘制出一条弧线，表现因空间位置不同呈现出不同的花瓣形状，最后画出花萼和花梗。

全开

❶ 绘制花瓣。绘制时捻转中号羊毫笔，画出花瓣的明度变化。逐一点画出顶部的三片花瓣。

❷ 使用中号羊毫笔调和曙红与白粉，侧锋勾勒出牵牛花，弧状的花筒轮廓线，再分两笔点画出牵牛花的花管。

❸ 勾画出花萼之后顺势勾画出牵牛花的花梗。使用小号狼毫笔蘸取浓墨，点画出牵牛花的花蕊。

花苞

❶ 使用中号羊毫笔调和曙红与白粉，笔尖再蘸曙红，侧锋运笔，点画花苞。

❷ 使用毛笔调和石绿与浓墨，中锋运笔勾画出花萼。

❸ 顺势勾画出花萼下方的花梗，落笔需留锋。

2.6.2 牵牛花叶子的画法

牵牛花叶子为三裂，呈掌状，中间一裂稍长。有叶柄，由于视角不同，其叶有正、转、反侧之分。画叶要先学会用墨，古人有"墨分五色"之说，即墨要具有色阶的变化，墨应有层次，画时注意对墨浓淡的掌控。

① 取中号羊毫笔。下笔之前，要用水将笔浸透，然后再蘸墨。大提笔侧锋，画正面叶时，先点中间的裂叶，用笔时应从内向外压。

② 在中间裂叶旁边点上稍微小的叶子，下笔时不要犹豫，要果断。

③ 再点另一侧的裂叶。下笔时先轻后重，逐步压到叶的边缘。

④ 颜料半干时，用小号狼毫笔的笔尖蘸取重墨，以中锋笔法勾出叶脉。

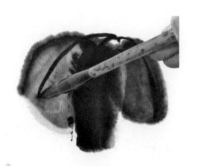

⑤ 继续勾画叶脉。叶脉的勾画要符合叶片的饱满程度，叶脉的走向要符合叶片的长势。

⑥ 将叶脉勾画完整，注意叶脉可超出叶片的边缘，以追求写意之感。

2.6.3 牵牛花藤蔓的画法

画藤蔓时行笔要流畅，弯曲要自然，以聚为主，有直有曲。绘制时要注意主次、虚实、粗细、浓淡之分。花梗及叶柄均生长在藤蔓上。

① 用中号狼毫笔调墨，自上而下画出藤蔓。中锋运笔时要悬腕，在轻快舒缓之中见道劲，还要注意墨色的变化。

② 用小号狼毫笔调和出较淡的墨色，中锋用笔，围绕刚绘出的藤蔓勾勒出另一条藤蔓。

③ 勾画另一条藤蔓，藤蔓逐渐变细，且多顿挫和转折。刻画时要多顿笔，力求表现出道劲、婆娑之感。

2.6.4 牵牛花花头的组合方式

牵牛花是一年生缠绕草本，花色鲜艳美丽，花头的组合方式也多种多样，有二花组合、三花组合和多花组合等。

二花组合

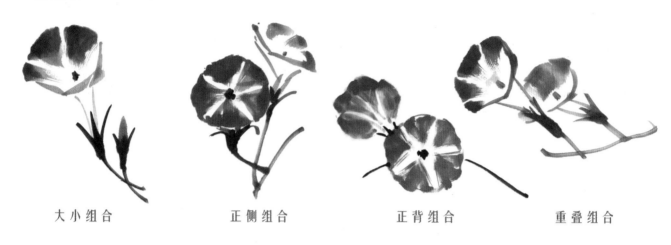

大小组合　　　　　正侧组合　　　　　正背组合　　　　　重叠组合

三花组合

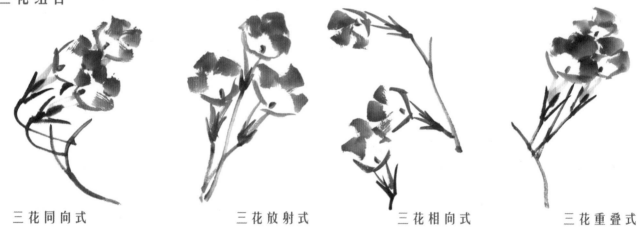

三花同向式　　　　三花放射式　　　　三花相向式　　　　三花重叠式

多花组合

多花同向

多花聚散　　　　　　　　　多花重叠　　　　　多花并列

2.6.5 完整作品的画法

❶ 使用中号羊毫笔调和曙红与白粉，笔尖蘸曙红，在画面上点画出两处牵牛花的花头，形成聚散之势。

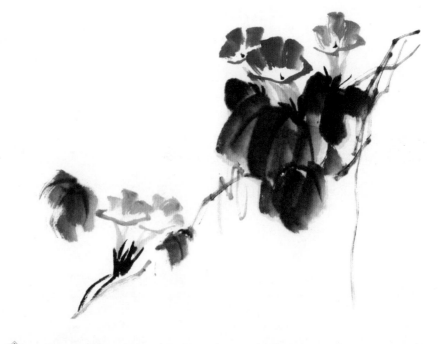

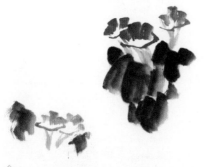

❷ 将大号羊毫笔用水浸透，蘸取浓墨，侧锋用笔，在花头的周边添画叶片。

❸ 使用小号狼毫笔蘸取浓墨，中锋用笔，勾画花萼、花梗。用中号狼毫笔蘸取浓墨，勾画叶脉。再用笔调和花青与浓墨勾画藤蔓，勾画时注意花藤与花叶之间要生动自然。

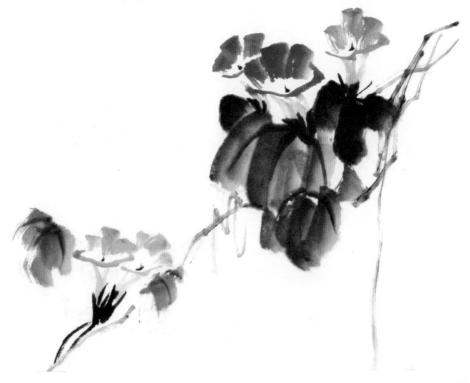

❹ 使用小号狼毫笔蘸取浓墨，中锋用笔，点出花心，整理画面，题字钤印，完成创作。

2.7 鸡冠花

鸡冠花的花序和花色都与鸡冠相近，历代诗人对其多有赞美之词，如宋代赵企的《鸡冠花》："秋光及物眼犹迷，著叶婆娑拎碧鸡。精采十分伴欲动，五列只欠一声啼。"古人赏鸡冠花都寄托了自己的情怀，也都各自从鸡冠花身上体会到很多宝贵的精神内涵。历代画家对鸡冠花的描绘不胜枚举，如宋代的《百花图卷》及近现代吴昌硕、齐白石等的作品。

2.7.1 鸡冠花花头的画法

鸡冠花花头的常见颜色有红色、黄色两种。花头顶部扁宽，层层叠卷而有重量，下部呈扁平状，色浅，上有刺状突出。画花头时常以曙红调和大红，干笔积点而成，点缀时要错落有序，自然成形。

全开

1 选用中号羊毫笔蘸取曙红与大红调匀，侧锋用笔，点画花瓣。

2 继续点画花瓣。花瓣的排列并非呈直线，而是呈曲线。

3 选用小号羊毫笔，蘸取曙红，在花瓣上方点缀，表示鸡冠花的花瓣纹理。

4 蘸取赭石与曙红调和，微侧锋运笔，勾出花萼。

5 使用小号狼毫笔蘸曙红和胭脂，中锋用笔，在花萼上点缀出细刺，增强鸡冠花的真实感和质感。

6 使用中号羊毫笔蘸取赭石加少许曙红调和，中锋用笔，顺势勾出花梗。

初开

❶ 选用中号羊毫笔，蘸曙红和少许大红调和，侧锋用笔，点画出鸡冠花的花瓣。

❷ 点画出旁边的花瓣。注意初开的鸡冠花花瓣较为紧凑，点画时用笔要连贯。

❸ 以同样的笔墨在右侧继续添画花瓣，注意花瓣要点画得错落有序。

❹ 将花瓣点画完整，使用中号羊毫笔笔尖轻蘸曙红，表示花瓣纹理。

❺ 用中号羊毫笔调和少许赭石与曙红，侧锋、中锋兼用，点画鸡冠花的花萼。

❻ 使用小号狼毫笔蘸取曙红，中锋用笔，点画花萼上的花刺并顺势勾出花梗。

花苞

❶ 使用中号狼毫笔，蘸取曙红与大红进行调和，中锋用笔点画细小的花瓣。

❷ 继续按照相同的笔墨点画小花瓣。

❸ 花苞状态下，鸡冠花的花瓣细小，排列较为密集，点画时要将花瓣尽量画得紧凑些。

❹ 使用中号羊毫笔调和赭石与曙红，中锋用笔，点画花头下方靠近花萼的花瓣。

❺ 顺势侧锋、中锋兼用，画出花苞的花萼及花梗，注意落笔留锋。

❻ 调整画面，完成绘制。

2.7.2 鸡冠花叶子的画法

鸡冠花叶子呈卵状披针形，全缘。茎直立粗壮，叶互生。通常绘制鸡冠花的叶子时，选用中号羊毫笔蘸藤黄调和花青，侧锋运笔，用笔要有顿挫，下笔流利干练，叶子宽度略窄，方显形意。趁颜料半干之时，以胭脂调墨，中锋运笔勾勒叶脉，注意线条曲折弯曲，凸显其形态。

1 选用中号羊毫笔调和石绿与花青，笔尖轻蘸胭脂，侧锋、中锋用笔点画叶片。

2 继续勾画叶片。画鸡冠花的叶片要从上而下一笔完成。

3 中锋偏侧用笔，分别再添画两处叶片。

4 添画叶片。添画叶片时要注意叶片之间的遮挡关系，要有穿插、交错的变化，这样绘制的叶片才不呆板。

5 添画后侧叶片。添画后侧的叶片时，用羊毫笔蘸石绿调和花青再混合少许赭石，以区分出叶片的层次。

6 逐步添画后侧色调较淡的叶片，注意叶片的形态要自然、生动。

7 将墨色加水调淡，点画出后侧的一组颜色较浅的叶片，使整簇叶片变得丰满。

8 使用小号狼毫笔蘸取浓墨，中锋用笔勾画叶脉。

9 继续勾画叶脉。叶脉的勾勒随叶形的走势而定，绘制时要将叶片边缘的轮廓也勾勒出来。

2.7.3 完整作品的画法

① 选用中号羊毫笔，蘸曙红和少许大红调和，侧锋运笔，点画出三朵鸡冠花的花头；然后换用小号羊毫笔，蘸取曙红，中锋运笔，在花头处点缀出纹理。

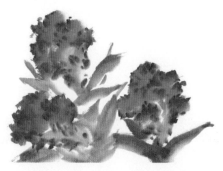

② 选用一管中号羊毫笔，调和石绿与花青，侧锋运笔，在花梗处添画叶片。点画叶片时要突出弧度，表现出叶片的弯折。靠近花头的为嫩叶，较为细小，中部的叶片宽大，根部的叶片也较为细小。

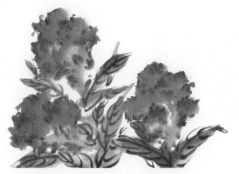

③ 选用一管小号狼毫笔，蘸取曙红调和浓墨，中锋运笔，沿着叶片的走向勾出叶脉。

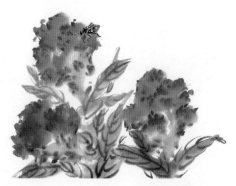

④ 为使画面生动自然，用小号狼毫笔蘸取墨色，在最上方的花头上添画一只天牛，以体现画面的情趣。

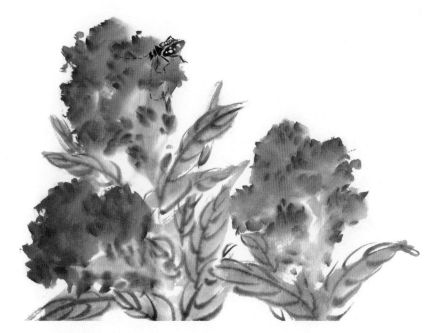

⑤ 整理画面，题字钤印，完成创作。

2.8 山茶花

山茶花，也就是茶花，也叫海石榴。山茶花花姿绰约，花色鲜艳，
郭沫若盛赞曰："茶花一树早桃红，百朵彤云啸傲中。"山茶花
有不同明度的红、紫、白、黄等色，部分山茶花还带有彩色的斑纹。
山茶花代表纯洁，还代表强韧。

2.8.1 不同形态的山茶花

花苞状态的山茶花，花蕊是看不到的；欲开状态下能看到部分花蕊，花瓣没有完全展开；
全开状态下花蕊全部露出。绘制时要注意花瓣间的透视关系。

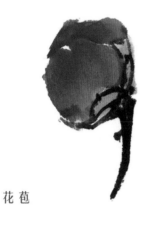 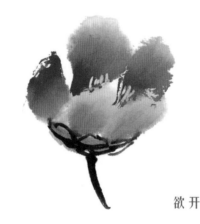 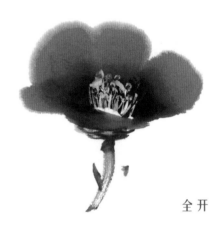

花苞 　　　　　　　　　　　　　　　　　　欲开 　　　　　　　　　　　全开

2.8.2 山茶花花头的画法

山茶花的花瓣较厚，整体形状圆中带方，呈碗状。花瓣前端有缺口，要表现好山茶花就
要画好花头的形态。

没骨法

❶ 由外向内，侧锋用笔，画出花瓣，注意透视变化。花冠不宜太圆，应有收有放。

❷ 预留花蕊位置。山茶花萼片形似鱼鳞，取小号狼毫笔用稍重的墨勾勒。

❸ 用小号狼毫笔蘸白粉勾花蕊，花蕊根部对准花萼，花蕊整体呈圆柱状。花萼处染绿色。

双勾法

 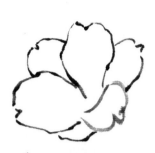 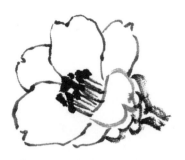

1 蘸取重墨，中锋运笔，绘制前侧的花瓣。

2 描绘后侧的花瓣，注意花瓣前端缺口的呈现。

3 将花瓣勾画完整。开放的山茶花呈碗状。

4 画出花萼、花梗和细密的花蕊。花蕊较长，柱头较大。

勾染法

 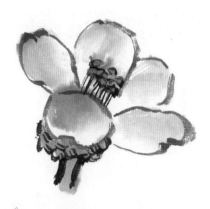

1 蘸取重墨，勾勒出花头轮廓等。

2 调赭石染画花蕊和花萼、花梗。

3 调三绿对花萼和花梗再一次染画。最后调曙红和大量清水绘制花瓣，注意留出空白，表现出透气感。调赭石和少量藤黄点画花蕊颜色。

2.8.3 山茶花叶子的画法

山茶花的叶子是较厚的革质叶。绘制时用类似点花瓣的笔法，一笔一叶，要表现出叶子的厚度，也可以两笔一叶，勾勒叶脉时只画主脉。

1 调花青加藤黄绘制叶子，叶子的正面颜色浓，背面颜色淡。

2 正常舒展的叶片类似椭圆形。

3 蘸取浓墨绘制枝干和主脉。

不同状态的山茶花叶子

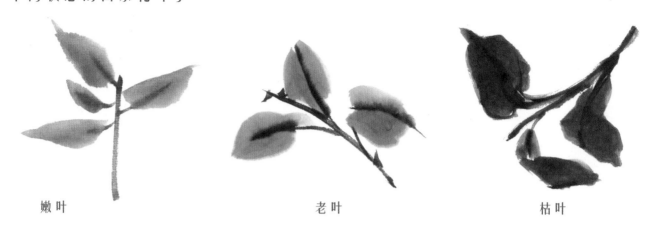

嫩叶　　　　　　　　　　　老叶　　　　　　　　　　　枯叶

2.8.4 山茶花枝干的画法

山茶花的枝干看起来很坚硬，画时可选用狼毫笔绘制。可通过飞白使枝干有岁月感。

1 蘸取少量重墨，中锋运笔，画出枝干。运笔时要有停顿转折。

2 继续绘制枝干。墨线要有粗有细、有长有短，变化多样，行笔间留出飞白。然后用笔尖对枝干进行点苔。

2.8.5 花枝组合的画法

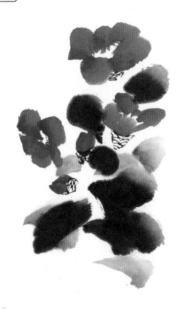

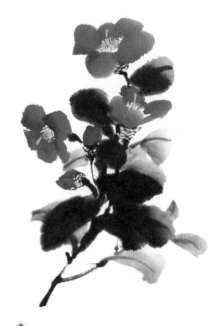

1 正面看时，全开状态下的山茶花有五瓣，根据透视变化也可绘制成四瓣。

2 绘制花萼。用浓淡不同的墨色在花朵之间绘制出叶子，凸显出空间关系。

3 给花萼上色并绘制花蕊。蕊头可用浓粉调藤黄点画，花蕊中有一雌蕊较长，可画可不画。绘制枝干连接花叶，山茶花的枝干较为光滑。

2.8.6 不同姿态的山茶花

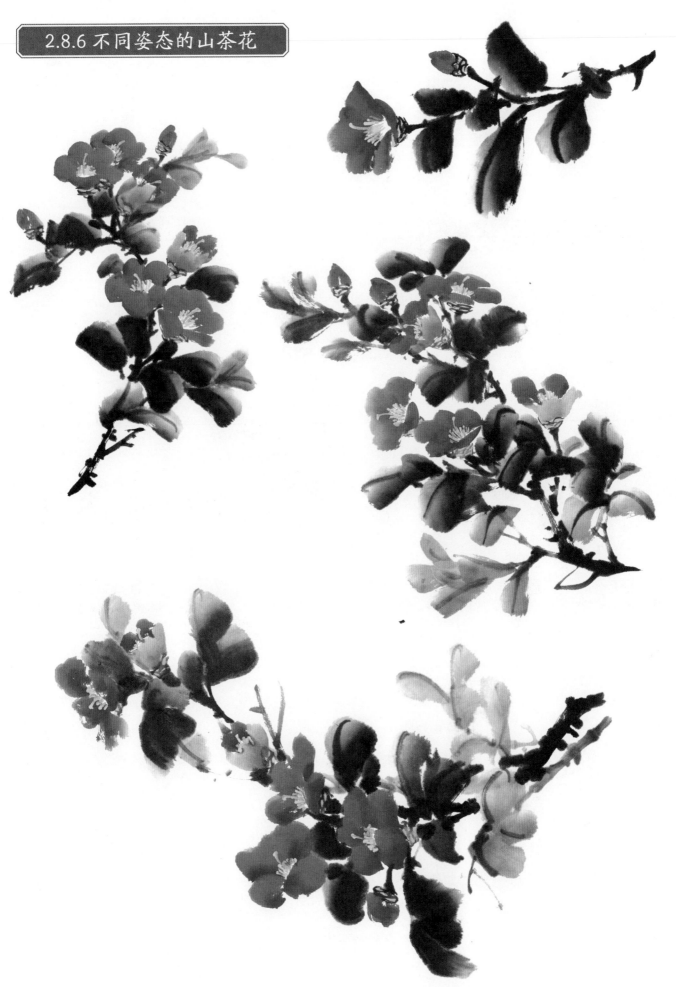

2.9 水仙

水仙有亭亭玉立的身姿、晶莹胜雪的花瓣、清新淡雅的香味，享有"凌波仙子"的美誉。文人对水仙清秀俊逸的气质更是赞不绝口。清代扬州名画家汪士慎酷爱水仙，曾在《水仙图》上题句："仙姿疑是洛妃魂，月佩风襟曳浪痕。几度浅描难见取，挥毫应让赵王孙。"

2.9.1 水仙花头的画法

水仙花头，为伞状花序，颜色以白色居多，开放时大多有六瓣花瓣，花瓣形似椭圆形，花瓣根部呈鹅黄色，花冠中央多为黄色或橙色的副花冠，雄蕊六枚，三高三低，花丝很短。花头是花的主体，所以绘制时要格外仔细，不能草率行事。

正面

❶ 使用小号狼毫笔蘸取浓墨，中锋用笔，勾画水仙花的花冠。

❷ 根据花冠的位置，使用小号狼毫笔笔尖蘸取少许淡墨，中锋用笔，勾勒出单片花瓣。注意落笔需顿笔，再顺势勾画花瓣，让瓣尖更显精神。

❸ 用淡墨围着花冠将两侧的花瓣一一勾勒出来，再以中锋勾画花瓣表面的脉纹。

❹ 将剩余的花瓣全部勾画完整，并勾画出花瓣的脉纹和花蕊。

❺ 使用中号羊毫笔调和藤黄与少许赭石，侧锋用笔点染花冠。

❻ 将颜色加水调淡，中锋用笔勾染花瓣的轮廓及脉纹，让花头更生动。

背面

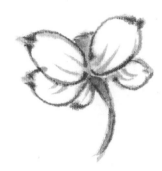

① 勾画出花瓣。在两花瓣间勾画半遮半掩的花蕊，再以双勾法绘制出花梗，花梗要尽量曲折，凸显娇媚。

② 使用中号羊毫笔调和曙红与藤黄，中锋用笔点染花蕊。

③ 调和藤黄与花青染花瓣和花梗，完成花头的绘制。

2.9.2 水仙叶子的画法

水仙叶子从鳞茎顶端丛生，狭长而扁平，顶端钝圆，质软润厚，有平行脉。叶子用复笔勾勒，从叶尖起笔，勾至叶根，两笔勾成一片叶。叶片的组合要有长短变化、聚散变化、高低变化、疏密变化。

① 用小号狼毫笔蘸淡墨，中锋用笔勾勒出叶片的形状。水仙的叶片不要画得过于尖锐。

② 继续勾勒叶片，注意叶片的走势和前后的遮挡关系。

③ 继续勾勒叶片。勾画叶片时要采用没骨法，多顿挫、转折，还要注意叶片整体的动势。

④ 使用中号羊毫笔调和三青与藤黄，为叶片染色。

⑤ 用中号羊毫笔调和藤黄与曙红，加清水调淡，中锋用笔点染叶尖。

⑥ 逐步染画所有叶片的叶尖，凸显其精神。

2.9.3 水仙根部的画法

水仙的鳞茎底部圆润饱满，有根须。鳞茎只需要简单地敷色即可，即沿着轮廓轻轻地铺上一层淡赭色。

① 中锋用笔，顿挫有致地勾出鳞茎的轮廓。

② 调淡墨，在鳞茎表面进行皴擦。

③ 蘸重墨，绘制水仙鳞茎的根须，然后给鳞茎罩染一层赭石，随后调绿色绘制水仙叶片。

2.9.4 水仙的组合画法

① 蘸取重墨，中锋用笔，勾勒出水仙花叶片。笔尖略蘸重墨，绘花头。注意表现花瓣边缘时笔尖要出锋。

② 继续绘制细长的叶片以及水仙的根部，蘸取赭石染画花蕊。

③ 调和花青和藤黄染画叶片、根部以及花梗。上色时不必处处填满，稍有留白或散开更有写意的美感。

2.9.5 完整作品的画法

① 使用小号狼毫笔蘸取浓墨，中锋用笔，从右下至上以双勾法绘制两组花叶。注意花叶随风而动，两组花叶的动势要相协调。

② 用大号羊毫笔蘸浓墨，勾皴并举，画出山石。

③ 使用小号狼毫笔，蘸取浓墨，中锋用笔，在山石上方再勾画出一处花叶，花叶动势也要与其他两组相协调。叶片画完后，在叶尖部分或叶片之间加一些被遮挡的花头，这样才显得真切自然，富有变化。

④ 使用中号羊毫笔蘸取藤黄与花青，调和少许赭石，染画前端的叶片，将墨色加水调淡，染画中间和远处的叶片，以色调的浓淡虚实营造空间层次感。

⑤ 使用小号羊毫笔蘸取藤黄调白粉，点染花蕊。换用大号羊毫笔调和赭石、藤黄、花青与淡墨，罩染山石，让画面色调更为丰富。

⑥ 使用大号羊毫笔蘸取花青调和清水，对部分地方再进行染画，使水仙与山石之间似有玉霞流动，增添画面的情趣。

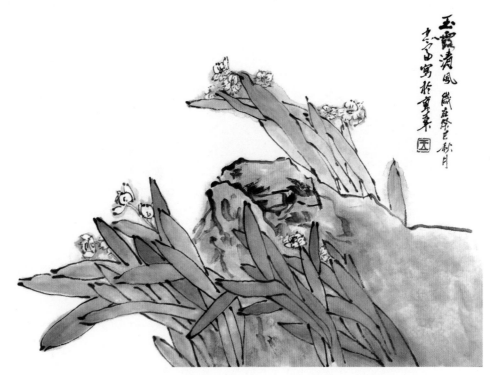

⑦ 整理画面，题字钤印，完成创作。

2.10 紫藤

紫藤是长寿树种，能开很多花，其一串串硕大的花穗垂挂枝头，紫中带蓝，灿若云霞，灰褐色的花藤如龙蛇般蜿蜒。古往今来的画家都爱将紫藤作为花鸟画的上佳题材。李白曾有诗云："紫藤挂云木，花蔓宜阳春。密叶隐歌鸟，香风留美人。"这生动地刻画出了紫藤优美的姿态和迷人的风采。

2.10.1 紫藤花头的画法

紫藤有一条主枝，枝的四周生长出密集的花朵。开放时先从上部花头开始，等下部花头完全开放时，上部的花已经接近凋零。花头呈蝴蝶形状，常成簇地垂在叶片之下。绘制紫藤花头多选用中号羊毫笔，调和酞青蓝与曙红，中锋偏侧用笔，自上而下将花头点画出来。

1 用小号羊毫笔，调和酞青蓝和曙红，再加少许钛白，笔肚蘸淡紫，笔尖蘸重紫，点画花瓣。

2 每个花头用二三笔点出，层层叠加，画出花头的稠密感。

3 使用小号羊毫笔蘸取藤黄与白粉，中锋用笔点画花蕊。

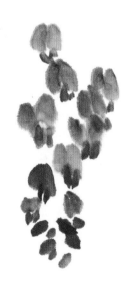
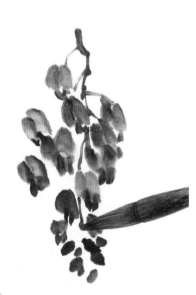

4 逐渐将花头点画完成。注意上部的花瓣较大，下部的较小。上部花头的色调较浅，下部色调较重。

5 用小号狼毫笔，调和熟褐和淡墨，笔尖蘸重墨，勾画花梗。

6 用小号羊毫笔蘸取藤黄与白粉，点画较大花头的花蕊，使紫藤的形态更加完整。

2.10.2 紫藤花藤的画法

在表现紫藤花藤时要注意区分老藤和新藤，老藤苍劲，色调需深一些，凸显出老藤的质感；新藤颜色稍浅一些，可用飞白进行表现。藤蔓的长短、曲直和走势，在下笔前要有一个大致的构想，藤蔓要有主次、前后、粗细和虚实的变化。

❶ 用中号狼毫笔，调和浓墨与少量熟褐，中锋用笔，勾画老藤，形成缠绕之势。

❷ 使用中号狼毫笔调和熟褐与淡墨，笔中水分较少，侧锋用笔，添画新藤，运笔时留飞白，凸显花藤苍劲的效果。

❸ 新藤与老藤相互缠绕，富于生机。运用毛笔自身的蓬松感，通过笔墨表现出花藤的生长态势与表面粗糙的质感。

2.10.3 紫藤叶子的画法

紫藤叶子的画法并不复杂。但要注意，勾画叶脉时，切忌将眼光只局限于一个叶片，要从整簇叶片，甚至整幅画来考虑，使整个画面协调。

嫩叶

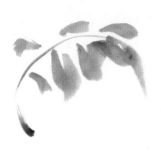

❶ 先用草绿加以花青调和，勾画叶片。叶片略瘦劲，用墨勾枝干，用笔宜灵动。

老叶

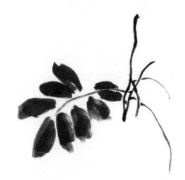

❶ 用浓墨，侧锋用笔绘制老叶。用笔宜古拙大气，略有飞白。用中号狼毫笔蘸，先取淡墨画出部分枝条，再取浓墨继续错落勾勒。

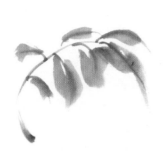

❷ 用花青或墨勾叶脉，用笔宜灵动。

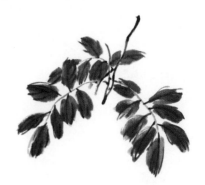

❷ 可以浓墨勾叶脉，也可以不勾叶脉。

2.10.4 紫藤的枝叶组合

绘制紫藤，先绘制花再添叶，然后穿藤缠枝，注意突出主题。绘制叶子时要适当把握藤叶的生长规律以及花的位置，同时要注意浓淡、虚实关系。

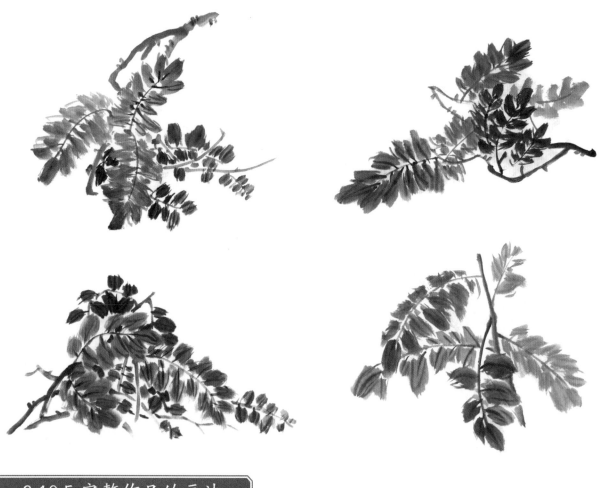

2.10.5 完整作品的画法

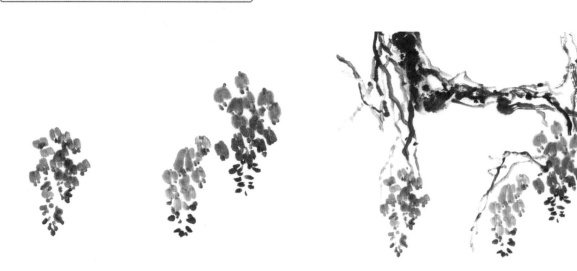

❶ 使用小号羊毫笔调和酞青蓝与曙红，在画面中点画紫藤花头，形成聚散之势。

❷ 换用中号狼毫笔，调和淡墨与熟褐，笔尖蘸浓墨，由画面上方向下擦画花藤。注意运笔速度的变化，以凸显藤蔓的遒劲之感。

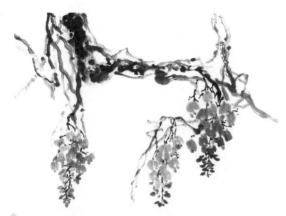 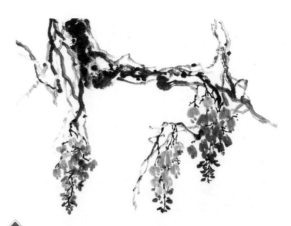

③ 用小号狼毫笔调和熟褐和淡墨，笔尖蘸重墨，勾画花梗。注意在绘制花梗时要保证花梗与花头、花藤衔接自然。

④ 使用小号羊毫笔蘸取藤黄与白粉，中锋用笔，点画较大花头的花蕊。

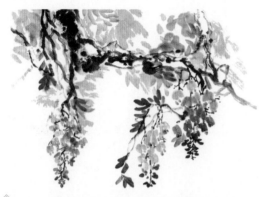 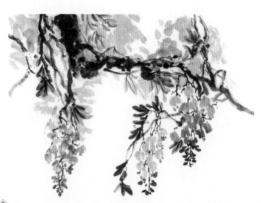

⑤ 用中号羊毫笔调和花青和藤黄，加少许墨，侧锋用笔，点画花头周边的叶片，加水将墨色调淡，点画远处的叶丛。

⑥ 使用小号狼毫笔蘸取浓墨，中锋用笔勾画叶脉，完成整幅画面的绘制。

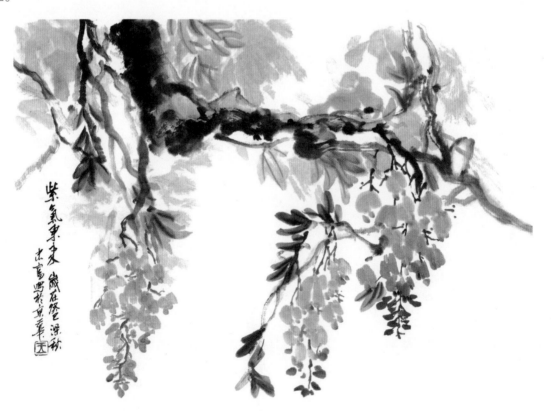

⑦ 整理画面，题字钤印，完成创作。

2.11 荷花

荷花有着清新脱俗的高洁气质，被人们称为"翠盖佳人""花中君子"。有很多描绘荷花的语句，如"接天莲叶无穷碧，映日荷花别样红""出淤泥而不染，濯清涟而不妖"，荷花以纯洁高尚的精神深受人们的喜爱。

2.11.1 不同颜色的荷花

荷花的形态充满妙趣，有单瓣、复瓣、重瓣等不同形态。花瓣呈匙形，边缘较圆且花瓣富有弹性，花色有白色、粉色、红色等。

白色

❶ 选取小号勾线笔，蘸取墨色，中锋用笔，勾画第一片花瓣。

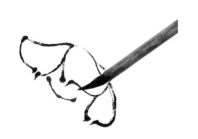

❷ 勾画内层花瓣及莲蓬。按照荷花的长势勾画，注意花瓣与莲蓬之间的遮挡关系。

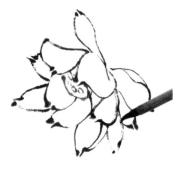

❸ 内层花瓣和莲蓬交代完毕之后，按照花头朝向及长势，勾画外层较大的花瓣。

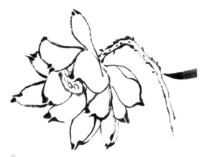

❹ 以勾线笔蘸浓墨，中锋用笔勾画花梗，点画小刺，使荷花更为生动。

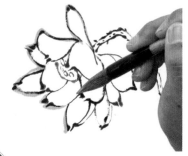

❺ 用中号羊毫笔蘸取花青调和藤黄再混合水，中锋用笔，点染花瓣轮廓。

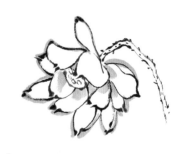

❻ 点染花头。增加花头的颜色可使整个花头的色调更加丰富，也给画面赋予了层次感。

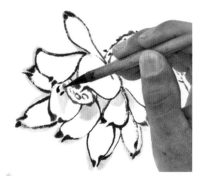

❼ 用小号狼毫笔蘸浓墨，中锋用笔在莲蓬的斜上方点画花蕊。

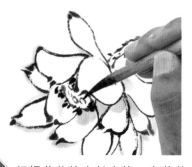

❽ 根据荷花的生长态势，在莲蓬的周边逐渐添画花蕊。

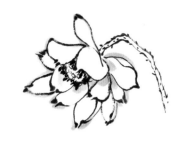

❾ 将花蕊绘制完成后，整理画面，白色荷花就完成了。

红色

① 选用中号羊毫笔,调和曙红与少许白粉,笔尖再蘸曙红,侧锋用笔,点画荷花的花瓣。

② 继续点画花瓣,注意花瓣之间的遮挡关系。

③ 换用小号狼毫笔,蘸取曙红,中锋用笔勾画花瓣的轮廓及脉络,明确其形态。

④ 逐步将花瓣的轮廓和脉络勾画完成,再用笔尖在花瓣尖部点一下,突出其特征。

⑤ 换用毛笔,中锋运笔,画出花梗及其上的小刺,注意用笔灵动。

⑥ 调和曙红和花青,勾画出荷花的花蕊,及部分瓣尖的脉络,这样红色荷花就绘制完成了。

2.11.2 不同形态的荷花

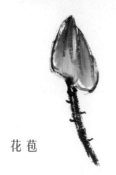

花苞

初开　　　　　残花

盛开

2.11.3 荷叶的画法

绘制荷叶时,行笔要一气呵成,在墨将尽时自然飞白;叶脉呈网状,勾画时要顿挫有力。

① 使用大号羊毫笔调和熟褐与浓墨,笔肚蘸饱墨汁,笔尖蘸浓墨,湿笔侧锋擦画荷叶。

② 在浓淡笔触相交处,可适当留白;远端叶片可用淡墨虚笔画出,甚至可以通过大面积留白来表现。

③ 勾画叶脉,整理画面。注意叶脉要中间实两边虚。

④ 用大号羊毫笔调和熟褐与淡墨，侧锋用笔擦画远端的荷叶，让整片叶子的形态更加完整。

⑤ 远端叶片也要有远近虚实的区分，运笔多留飞白。绘制时可用纸吸取一部分水分，干擦出飞白效果。

⑥ 收拾与整理画面，荷叶绘制完成。

2.11.4 不同形态的荷叶

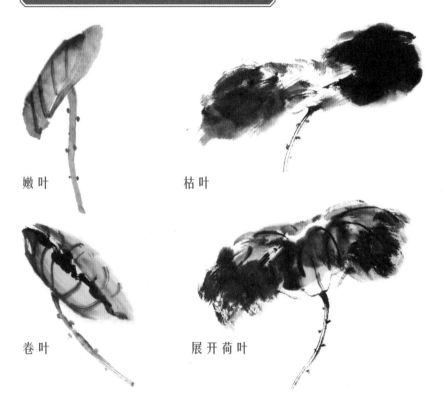

嫩叶

枯叶

翻面荷叶

卷叶

展开荷叶

残荷叶

2.11.5 完整作品的画法

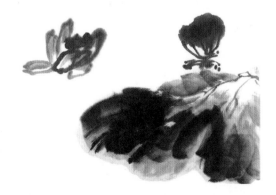

① 使用大号羊毫笔调和熟褐，湿笔铺画荷叶。使用中号狼毫笔蘸取淡墨，中锋用笔勾画叶脉。

② 选用中号羊毫笔，蘸取曙红调和白粉，笔尖再蘸曙红，在荷叶上方添画莲蓬，在画面左侧绘制一朵荷花。

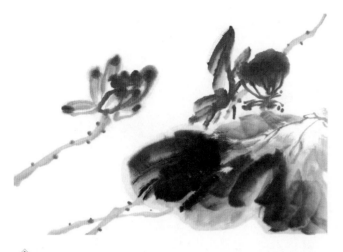

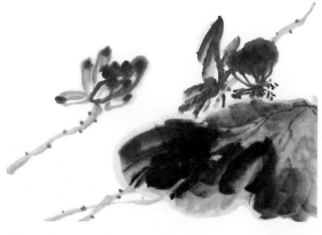

③ 在莲蓬后面再绘制一朵初开的荷花，以丰富画面。使用中号狼毫笔调和曙红与白粉，中锋用笔，勾画花梗并点画花刺。

④ 使用大号羊毫笔蘸取赭石调和淡墨，湿笔铺画荷叶的空白部分，让荷叶的形态更加完整，同时让整幅画面的色调更为丰富。

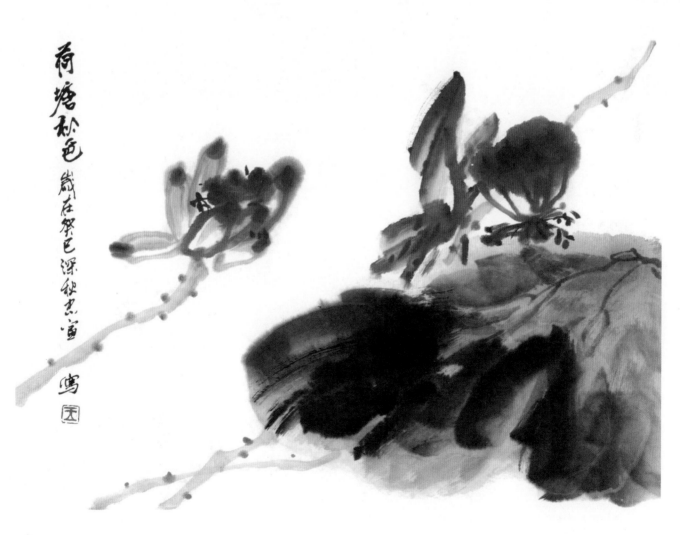

⑤ 整理画面，题字钤印，完成创作。

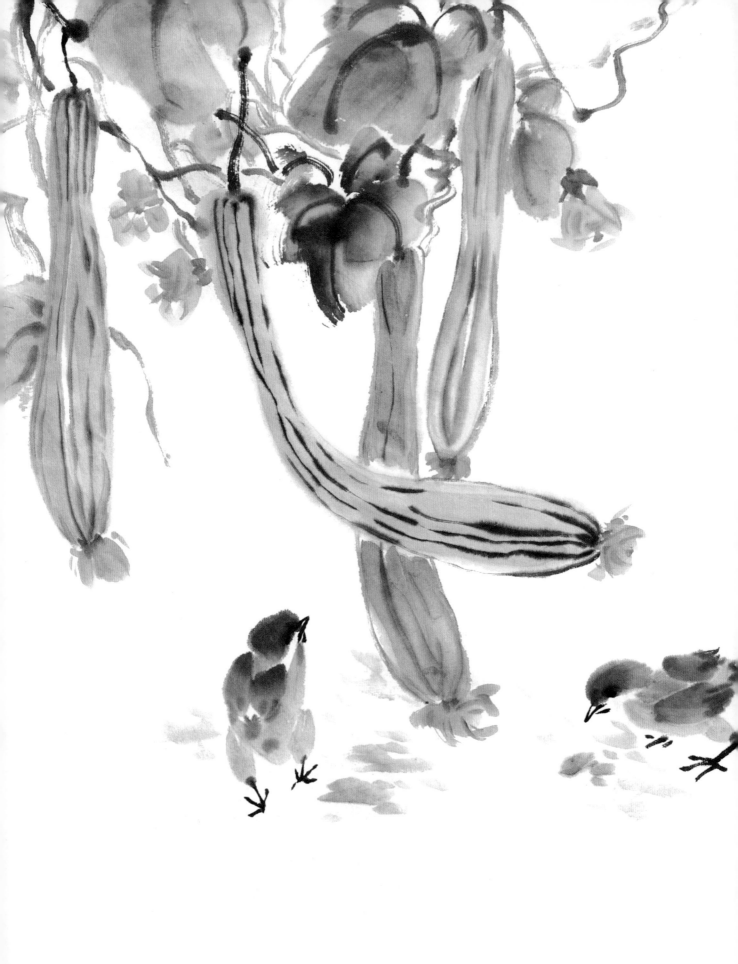

第三章

蔬果

蔬果是人们生活的必需品，画家常将蔬果选作画材，留下了很多不同风趣的佳作。在画蔬果时，要认真对蔬果进行观察与研究，掌握表现方法，以简练的笔法、正确的技巧和恰当的水分，熟练地描绘出蔬果的色泽，力求概括生动、色彩明快，达到栩栩如生的效果。

3.1 葫芦

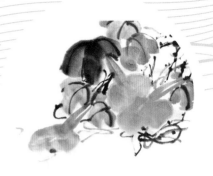

在我国，葫芦素有"宝葫芦"的美誉，其一直被视为吉祥物，以葫芦为题材的民间故事不胜枚举。古代，在吉祥物上赋诗作画，是人们喜闻乐见的形式。绘制写意葫芦可以先画叶子，叶子不能整齐排列，要有大小、前后之分，要形成错落有致的姿态；笔墨也应有变化，要浓淡相宜。

3.1.1 不同角度的葫芦果实

葫芦果实的色调一般绘制得较深。绘制时先左后右分两笔点画，气势要连贯。点画的同时要留出空白，表示高光；在颜料半干时，用墨点出脐。

正面

1 选用大号羊毫笔调色，调和石黄与少量赭石，侧锋用笔从葫芦果实上半部分开始画。

2 交代出上半部分，再以较大的笔锋擦画出下部较大的结构。

3 左一笔，右一笔，以这样的绘制顺序画出葫芦果实的大体结构。

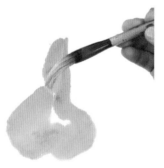

4 逐渐丰富葫芦果实，注意左右侧之间要留出空白，表示葫芦果实的高光。

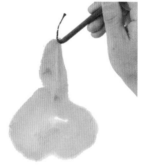

5 改用小号狼毫笔，蘸取赭石调墨，中锋用笔，绘制出葫芦的柄，注意柄要生动自然。

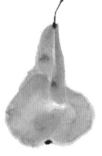

6 调和石黄和少量赭石加深整体颜色，以小号狼毫笔蘸墨，点出葫芦的脐，完成正面葫芦果实的绘制。

仰面

1 仰面的葫芦果实，下部的结构看着较大。选用大号羊毫笔蘸取石黄调和曙红，侧锋捻笔绘制出下半部分的一侧。

2 以同样的笔法绘制出下半部分的另一侧，注意透视关系。

3 逐渐丰富下半部分的整体形态，记住要留白，突出葫芦半部分的高光效果。

④ 侧锋、中锋兼用，绘制葫芦果实的上半部分，注意画出上半部分的上翘之势。

⑤ 完善上半部分的基本形态。注意两个部分之间的衔接关系，上半部分的色调稍深，以此拉开空间距离。

⑥ 调和赭石与淡墨，中锋用笔勾画出葫芦柄。

⑦ 淡墨点脐。

⑧ 调整画面，完成绘制。

注意！

画葫芦果实一般选用石黄。石黄是粉质颜料，不透明，可以表现出葫芦果实的重量感。忌用藤黄，藤黄是透明颜料，无法表现果实的质感。可根据画面的效果需要，在石黄中加少量赭石，增加颜色层次的变化，表示葫芦果实秋后的不同成熟度。用大号羊毫笔，两笔或三笔点垛成葫芦形态。

侧面

① 用大号羊毫笔调和石黄与曙红，笔尖再蘸赭石，侧锋用笔由左至右画出葫芦果实的上半部分。

② 画出上半部分的另一侧。注意葫芦果实的上半部分被画成较扁长的形态，以突出写意之感。同时要明确葫芦果实的色调上重下浅。

③ 以大号羊毫笔蘸石黄调少量曙红，侧锋用笔，根据葫芦果实上半部分的位置，点画下半部分。

④ 逐渐向上铺画下半部分，用笔要连贯，有章法。

⑤ 画出下半部分的另一侧，注意区分下半部分两侧的色调。

⑥ 逐渐完善葫芦果实的整体形态，注意葫芦果实的朝向与形态特征。

⑦ 使用小号狼毫笔蘸取浓墨，中锋用笔勾画葫芦柄。注意起笔顿笔，表现出柄的形态特征。

⑧ 调整画面，完成葫芦果实的绘制。

3.1.2 葫芦叶子的画法

画葫芦叶时可抹可勾，多以墨色绘制，注意疏密散落，可以适当飞白。

① 用大号羊毫笔调淡墨，笔尖蘸取浓墨，侧锋枯笔画出叶子的一部分绘制时运笔留飞白，突出叶片的写意之感。

② 以捻笔之势画出叶子的另一侧。

③ 顺势在左侧添加叶子。

④ 在右侧添加叶子。葫芦叶子一般用侧锋绘制，第一笔和第五笔最高、第二笔和第四笔居中、第三笔最低，笔笔相连，一气呵成。

⑤ 选用小号狼毫笔，蘸取浓墨，中锋用笔，勾画叶脉。

⑥ 要按叶子的生长规律绘制主脉、次脉，这样葫芦的叶子就画完了。

⑦ 为了让叶子形态更加丰富，可在顶端添画小簇叶片，这样叶片就更加生动了。

注意！

画葫芦的叶子，色调要根据所画葫芦的颜色而定。一般绿色的葫芦，叶片可用墨绿色调墨画，也可用墨褐色调墨画，或直接用墨色画；黄色的葫芦和褐色的葫芦的叶子，可用墨褐色调墨画，也可直接用墨色画。这样做的原因是绿色的葫芦有未成熟、成熟之分。未成熟的绿色的葫芦，其颜色是嫩绿色或深绿色，这时候叶子也是绿色的；成熟的绿色的葫芦，其颜色是粉绿色或淡绿色，这时候的叶子因枯萎变成褐色。所以，未成熟的绿色的葫芦，应用墨绿色调墨画叶子；成熟的绿色的葫芦，用墨褐色调墨画叶子，或直接用墨色画叶子。黄色和褐色的葫芦的叶子切忌用绿色画。

1 画葫芦果实。画葫芦果实时要注意前后关系，先以大号羊毫笔蘸取石黄调和曙红，侧锋用笔点画出第一个葫芦果实。根据事先构思好的位置，添画第二个葫芦果实，注意两个葫芦果实之间近实远虚的关系。

2 再以大号羊毫笔蘸石绿调和少许水分，侧锋用笔，在右侧葫芦果实下方添画一个绿色的葫芦果实，表现出葫芦的生机感。

 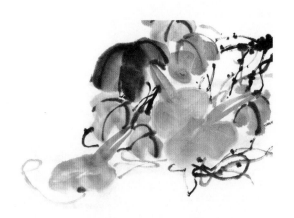

3 根据葫芦果实的位置添画叶子。用大号羊毫笔蘸水，再略蘸些调好的墨，让水和墨融合，达到浅墨色的效果；然后再用笔尖蘸已经调好的深墨色，画出色调不一的叶子，以区分层次。

4 待颜料半干时，用狼毫笔笔尖蘸重墨勾勒叶脉（后边部分颜色较浅的叶子不用勾叶脉），这时叶子就已经画完了。再以重墨顺势勾勒出花藤，将叶子与葫芦果实衔接，这样整幅画面就被有机地连接起来了。最后用小号狼毫笔蘸取浓墨，点画葫芦底部的脐。

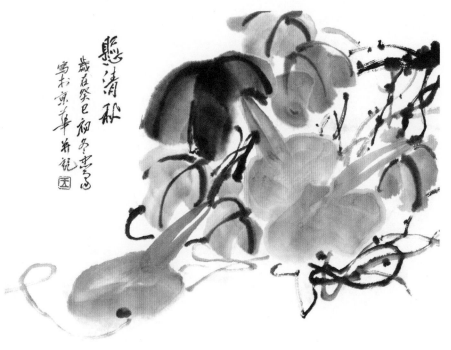

5 最后整理画面，题字钤印，完成作品的创作。

3.2 白菜

白菜以其清白的形象及美好的寓意赢得了古今中外无数文人墨客的喜爱,苏东坡诗云:"白菘类羔豚,冒土出蹯掌。"诸多画家将白菜入画,寓意招财或表现清白无瑕。吴昌硕喜画白菜,在他的画作中有不少是以白菜为题材的。

3.2.1 白菜的分解绘制

白菜的绘制一般有墨画法和色画法两种。下面介绍的是墨画法,将中号羊毫笔蘸水浸透,调和淡墨勾画白菜的叶茎,再蘸取浓淡干湿不同的墨色点出菜叶,利用浓墨勾叶脉,点画白菜的根须。

1 使用中号羊毫笔蘸取淡墨,中锋用笔勾画白菜的叶茎。

2 勾出另一侧叶茎。

3 白菜的主叶茎勾画完成。

4 中锋用笔,将白菜的叶茎勾画完整,注意白菜的叶茎有很多层,运笔勾勒时要勾画出叶茎的层次感。

5 使用大号羊毫笔调淡墨,侧锋用笔在叶茎上点画菜叶。

6 以淡墨将偏下方较淡的叶片点画完成。

注意!

白菜的叶片是绘制的关键,点画时要不断调和墨色,使叶片的墨色层次变化多一些,这样画出来的菜叶才更加生动、自然。

⑦ 用大号羊毫笔调和淡墨与浓墨，调至中墨色，向上点画出中间一层色调较深的叶片。

⑧ 用毛笔再蘸浓墨调和，侧锋用笔，点画上面一层色调较深的叶片。

⑨ 再用淡墨在叶片的边缘点缀一些小叶片，让白菜更加丰满。完成白菜基本形态的刻画。

 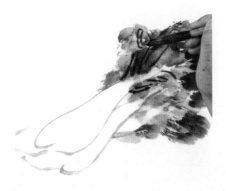 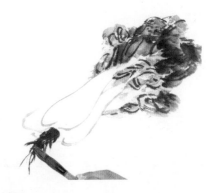

⑩ 使用小号狼毫笔蘸取浓墨，中锋用笔勾画白菜的叶脉。

⑪ 将白菜的叶脉勾画完整，注意叶脉的走势要符合菜叶的翻转态势。

⑫ 使用中号羊毫笔蘸取浓墨，侧锋、中锋兼用，在白菜的根部画出根须。

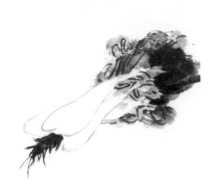 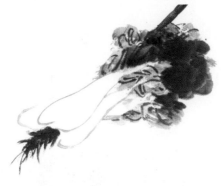

⑬ 使用大号羊毫笔蘸水浸透，调和浓墨，侧锋用笔染画白菜的菜叶，让白菜的菜叶更为丰盈饱满。

⑭ 逐渐渲染叶片，注意中间叶片的色调较深，边缘叶片的色调较淡。

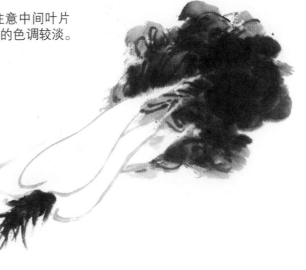

⑮ 完成白菜的绘制。

第三章 蔬果

3.2.2 完整作品的画法

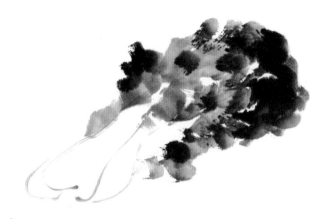

① 想好画面构图，选用中号羊毫笔调和淡墨，中锋用笔在画面中勾画白菜的茎，注意着重体现茎的层次感。

② 使用大号羊毫笔调和不同深浅的墨色，点画白菜的菜叶。用大笔墨挥洒，用笔灵活、飞动，着重体现白菜叶子的丰盈之感。

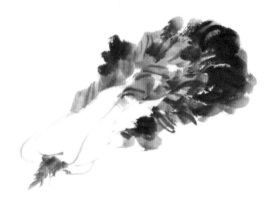

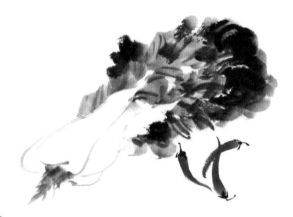

③ 使用小号狼毫笔蘸取浓墨，中锋用笔勾画白菜的叶脉，再用中号羊毫笔，侧中锋兼用笔点画出白菜的根须，让白菜的形态更加完整。

④ 为丰富画面，在白菜的下方添画几个尖辣椒作为点缀。使用羊毫笔调和曙红，侧锋用笔点画椒身，蘸浓墨点画辣椒的柄。

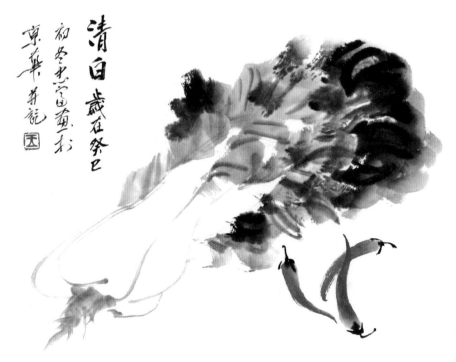

⑤ 最后整理画面，题字钤印，完成作品的创作。

3.3 丝瓜

丝瓜青藤绿叶，结瓜时节，一条条丝瓜垂挂在架上，给人一种清淡雅致的美。丝瓜深受诗人喜爱，宋代杜汝能有诗曰："寂寥篱户入泉声，不见山容亦自清。数日雨晴秋草长，丝瓜沿上瓦墙生。"丝瓜寓意福寿绵长、返璞归真，画家常以丝瓜入画来表达美好的寓意，还可以用来体现田园乐趣。

3.3.1 丝瓜果实的画法

丝瓜的果实一般选用先染后勾的技法进行表现。先调藤黄与花青，用中号羊毫笔，侧锋用笔点画出瓜形；色墨要有浓淡变化，以表现出立体感，待颜料半干时利用浓墨或其他深色来勾画纹理。

1 运笔点画丝瓜果实，表现丝瓜果实的厚度，同时注意表现瓜身的层次。

2 瓜身分三笔点画而成，注意中间留白。

3 使用中号狼毫笔蘸取浓墨，中锋用笔勾画纵纹。纵纹两边实，中间虚。

3.3.2 丝瓜花的画法

丝瓜能开很多花，其鲜艳的黄色与绿叶相映成趣。丝瓜的花为藤黄，一般只需将花瓣的颜色点画出深浅变化，最后点画花蕊即可；也可在花瓣上勾画脉纹，调和三绿点画出花托与花梗。

1 使用中号羊毫笔调和三绿与清水，侧锋用笔点画出丝瓜的花萼。顺势以中锋用笔，在花萼的底端勾画出花梗。

2 使用中号羊毫笔调和藤黄，笔尖蘸少许赭石，水分不要过多，侧锋用笔点画丝瓜花瓣。

3 在右侧再以中号羊毫笔点画一个正面的丝瓜花。注意正面的花瓣较大，点画时需体现这个特点。

④ 使用中号羊毫笔调和藤黄与花青，中锋用笔点画花萼与花梗。

⑤ 在勾画完花瓣上的脉纹之后，中锋用笔调和赭石和藤黄，点出正面花头的花蕊。

⑥ 完成两朵花的绘制。

3.3.3 丝瓜叶的画法

绘制丝瓜叶时在用笔用墨上可参照葫芦叶子的画法，两者只是形态略有差别：葫芦叶子的边缘整齐，丝瓜叶边缘有尖形突起，在点画叶片时需注意这个特点。为了表现丝瓜叶这一特点，用笔时由内向外和由外向内须配合使用。

① 使用大号羊毫笔调淡墨，蘸至笔根，笔肚调中墨，笔尖调浓墨。侧锋用笔先点画中间较大的叶片，接着再点画右侧的叶片。

② 再以较淡的墨色点画左侧的叶片，注意叶片之间的遮挡关系。

③ 点画远端的叶片，中间留出空白。

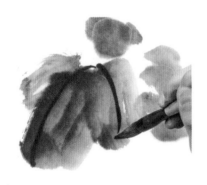
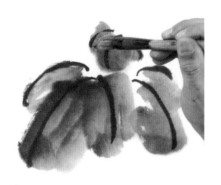

④ 使用中号狼毫笔蘸取浓墨，中锋用笔勾画近端叶片的脉纹。

⑤ 勾画出远端叶片的脉纹。叶脉的勾画可不必完全按照叶片的形态表现，用笔可灵活一些，追求写意之感。

⑥ 将叶脉勾画完整。注意近处的叶片主脉、次脉都要勾画出来，远端较小的叶片只勾出主脉即可。

3.3.4 完整作品的画法

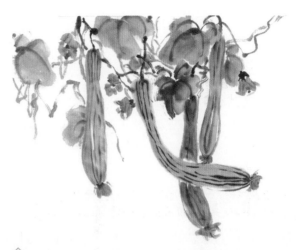

① 使用中号羊毫笔调和藤黄与花青，在画面中点画几个正在生长的丝瓜果实，注意各丝瓜果实的形态及遮挡关系，以浓墨勾画丝瓜果实的脉纹。使用大号羊毫笔调淡墨，笔尖蘸浓墨，在画面中点画一些叶片，增添画面丰富度。

② 调和藤黄与赭石，在丝瓜果实的底部及叶间点画一些丝瓜花，让丝瓜的形态更加生动自然，以浓墨点出花萼。使用中号狼毫笔蘸取淡墨，中锋用笔，在丝瓜果实与叶片之间勾出丝瓜的藤，以连接叶片及果实。

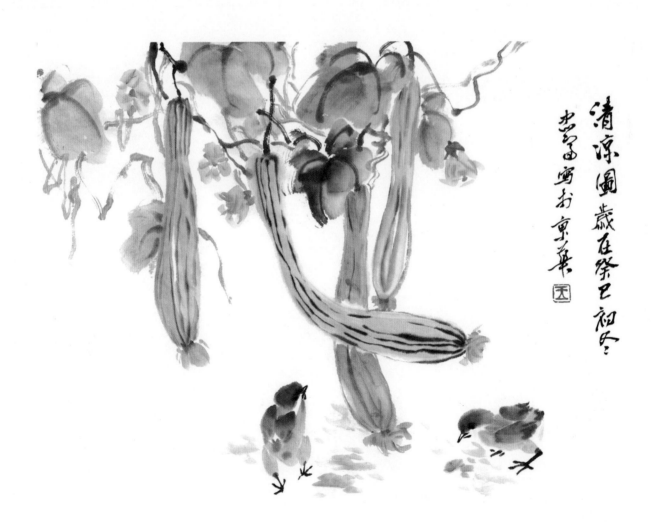

③ 为了让画面更富情趣，在地面上用浓淡墨色点画出两只正在觅食的雏鸡，并以淡墨点画地面。整理画面，题字钤印，完成创作。

3.4 桃子

桃子有长寿之意，齐白石先生在晚年常绘制寿桃题材的画作，多为将桃子果实画于篮中，或画于树上，其喜欢加强桃子果实与周边事物的对比并加以夸张，如大竹篮里只放了两颗桃子果实，表现出桃子果实非同一般。齐白石画桃，先以没骨法直接用洋红泼画硕大果实，渗以少许柠檬黄，再以花青、赭墨画出叶子和枝干，最后用浓墨勾勒叶梗，设色浓重艳丽。

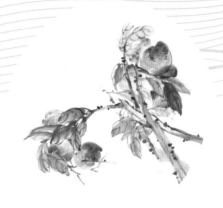

3.4.1 不同角度的桃子果实

桃子果实的绘制一般选用笔锋较长的笔例如中号羊毫笔，调和藤黄与三青，毛笔的笔尖色调浓，笔根色调浅，让颜色在笔头上自然过渡，再以笔尖调曙红，侧锋捻笔，从桃子果实的尖部搭笔，先以笔尖点画逐步过渡到笔根，让桃子果实的色调由尖部到根部呈现自然的过渡。绘制时先从左边逆笔走势，再从右边顺笔走势，点画完蘸取曙红，点画出桃子的表面的斑点。

侧面

❶ 笔尖调曙红，侧锋以笔尖入笔点画桃身。逐渐丰盈桃身左侧，让其显得饱满、充实。

❷ 侧锋用笔，以捻笔之势点画桃身的右侧，完成桃身的点画。

❸ 使用中号羊毫笔蘸取曙红，中锋用笔在桃身表面点画一些小斑点。

底面

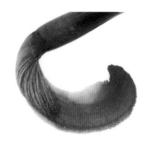 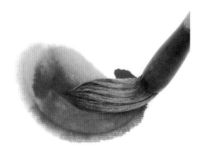 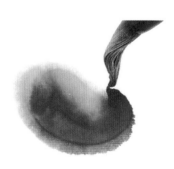

❶ 使用中号羊毫笔调和藤黄、花青与曙红，曙红稍多，以侧锋捻笔，逆锋点画桃身的一侧。

❷ 以较淡的色墨对其形态进行添画、补充。

❸ 以笔尖入笔，逆锋捻笔点画另一侧的桃身。注意从底面看，桃子果实的起伏较大，要表现出桃身的凹凸感。

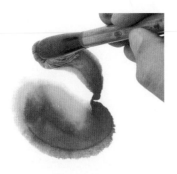

④ 将另一侧桃身捻笔点画完成。

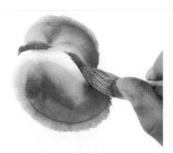

⑤ 中锋用笔，调和曙红和少量藤黄勾画桃身中间的凹陷部分，让其形态更加生动、逼真。

⑥ 使用中号羊毫笔调和曙红，中锋用笔，在远端的桃身上点画斑点。

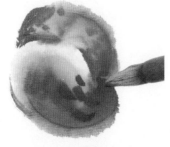

⑦ 在近端的桃身上以较重的色调点画斑点，通过色调的虚实变化营造出层次感。

⑧ 使用中号羊毫笔蘸取藤黄，侧锋用笔在近处桃身上方的空白处点画，丰满桃身形态。

⑨ 完成桃身底面的绘制。

正面

❶ 使用藤黄、白粉加水调淡，蘸至笔根，笔肚再调藤黄，笔尖调曙红，让颜色在笔头自由过渡，侧锋用笔，两笔画出一个面。

❷ 侧锋用笔，继续在左侧点画，行笔时多转折，画出另一个面。

❸ 一面大，另一面较小。点画时在面之间留白，表现凹陷感。

❹ 使用中号羊毫笔，笔尖蘸曙红，中锋偏侧用笔点画桃身上的斑点。

❺ 继续点画斑点。

❻ 使用羊毫笔调曙红与少许朱磦，侧锋枯笔皴擦桃身上部分，让其色调更加饱满充实。

3.4.2 桃子枝叶的画法

桃树的叶子较为狭长，点画时要充分利用墨分五色的规律，用浓淡墨色自然地分出层次。点画叶子时用笔要大胆，要干练有力，使叶形饱满、意韵得当。

❶ 先点画中间的叶子，再点画两侧的叶子，完成一组叶子的绘制。注意点画叶子时可留飞白，突出叶子边缘的质感。

❷ 继续点画叶子，增加画面生动性。使用小号狼毫笔蘸取浓墨，中锋枯笔勾画枝条前，确定出枝条顶端的位置。

❸ 勾画出枝条及叶脉。以淡墨在枝条上点画一些新芽，增添一些生机感，完成桃子枝叶的绘制。

注意！

画叶子时，桃子果实附近的叶子要画得浓一些，与桃子果实距离较远的叶子要画得淡一些。叶子是为了衬托桃子果实的，其走势要与桃子相呼应。

3.4.3 完整作品的画法

 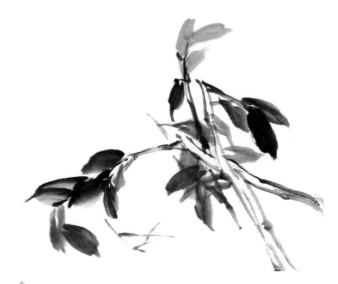

❶ 使用中号狼毫笔调和淡墨，中锋用笔，以双勾法在画面中勾画两条交叉的树干，在树干顶端勾画出蜿蜒曲折的细枝。

❷ 使用中号羊毫笔调和淡墨，笔尖蘸浓墨，侧锋用笔在枝间点画叶片。注意叶片的形态及色调要有所变化，要生动自然。

③ 使用中号羊毫笔调和藤黄、胭脂与曙红，在画面中点画出几个成熟的桃子果实，注意桃子果实的形态和角度要富于变化，同时要表现出桃子果实与叶片之间的遮挡关系。

④ 调和赭石与淡墨加水调淡，染画枝干，表现其色调，再以小号狼毫笔蘸取浓墨，中锋用笔勾画叶脉。以小号羊毫笔在枝干上点缀一些新芽，以丰富画面。

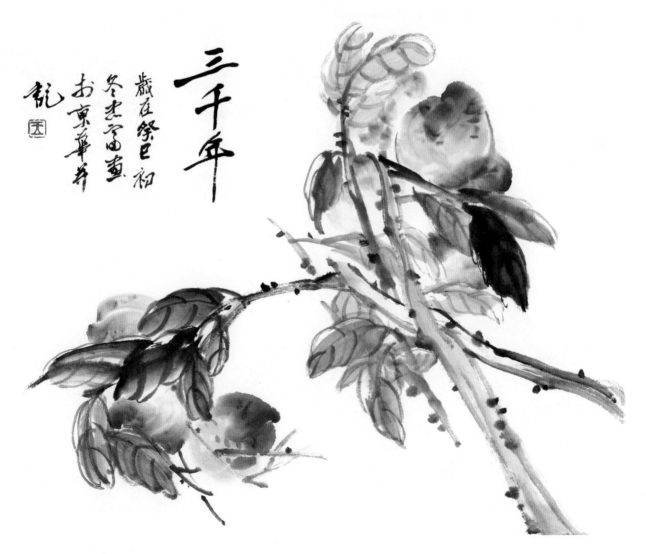

⑤ 整理画面，题字钤印，完成创作。

3.5 柿子

人们喜欢将柿子与美好的寓意联系起来，如"柿"来运转、万"柿"如意、心想"柿"成等。同时古代画家多以柿入画来表现对美好事物的憧憬和向往。

3.5.1 不同角度的柿子果实

在学画柿子果实之前应多写生、多观察，做到对柿子果实形态有一个基本的了解。画单一的柿子果实选用中号羊毫笔，调和土黄，要蘸至笔根，使笔根的颜色饱满，再调藤黄至笔肚，笔尖调曙红，以笔尖下笔，两笔画出柿子顶部，留出空白，表示高光，再用毛笔蘸曙红点画柿子果实的底部，用较深的色调点脐。

背面

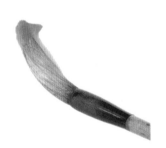

1 使用中号羊毫笔调和土黄，蘸至笔根，调藤黄至笔肚，笔尖调曙红，侧锋以笔尖入笔进行点画。

2 由笔尖逐渐过渡至笔根，分两笔点画出柿子果实的底部。注意一笔下去，色墨要自然过渡，凸显柿子果实的色调。

3 再以笔尖调曙红补充笔中色调，侧锋用笔点画线段，表现柿子果实的顶部。

4 分几笔点画柿子果实顶部，顶部与底部之间要留出空白，凸显柿子果实的形态。

5 使用中号羊毫笔蘸取曙红，中锋用笔点画柿子果实的脐，完成柿子果实的绘制。

注意！

写意画里面的柿子果实的色调一般都会表现得很深，在调色时需细心谨慎。一般运用毛笔先以清水调土黄，蘸至笔根，笔肚调橙黄或藤黄，笔尖调曙红，让毛笔的笔尖、笔肚、笔根呈现三种颜色，注意调色时要将两种颜色调出自然变化，不要突然变化，要调匀至渐变色进行作画。

顶面

1 使用中号羊毫笔调土黄至笔根，调中黄至笔肚，笔尖调曙红，侧锋用笔点画柿子果实的顶部。

2 使用较大的笔锋，勾出柿子果实的底部。

3 注意柿子果实侧面的形态，底部面积较大，柿子的形态较扁。

4 使用小号狼毫笔蘸取浓墨，中锋用笔勾画柿子果实顶部的蒂。

5 点画完柿子果实的蒂后，在花瓣之间点画花心。

6 完成顶面柿子果实的绘制。

侧面

1 使用中号羊毫笔调土黄与曙红，笔尖蘸曙红点画柿子的顶部。

2 以笔尖入笔逐渐过渡至笔根进行点画，让色调自然过渡。

3 使用中号羊毫笔分几笔将柿子的顶部点画完成，注意留出中间的空白。

4 使用中号羊毫笔再蘸曙红，将色调深一些。侧锋用笔点画柿子的底部。

5 以直线入，再点画弧线，分几笔将柿子的底部点画完成。

6 注意侧面的柿子顶部与底部的联系较为紧密，中间不要留出空白，而且底部露出较多。

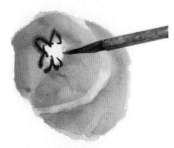

7 使用小号狼毫笔蘸取浓墨，中锋用笔在柿子的顶部勾画柿子的花。

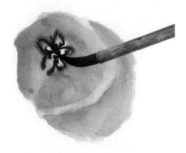

8 用小号狼毫笔蘸取浓墨在花瓣中间点缀花蕊。

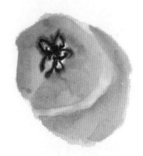

9 完成侧面柿子的绘制。

柿子的叶片为阔叶,两侧较宽,中间有尖形突起。选用大号羊毫笔调和淡墨,笔尖蘸浓墨,让颜色在笔头自然过渡,点画时可先侧锋点画出叶片的一半,再运笔点画出另一半。待颜料半干时,选用小号狼毫笔调浓墨,勾画叶脉。

1 使用大号羊毫笔调和淡墨,笔尖蘸浓墨,侧锋用笔点画叶子的一侧。

2 顺势点画另一侧,完成一片叶,在右上方再点画一片叶,丰富画面。

3 在画面左侧空白处点画一片叶子的一侧,注意叶子的形态要有所区别。

4 完成叶子另一侧的绘制。一侧单叶,一侧双叶,使叶片形成聚散之势。

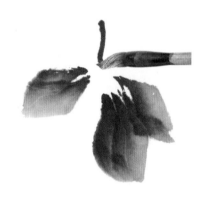

5 使用中号羊毫笔蘸取浓墨,中锋用笔由上至下勾画叶柄。

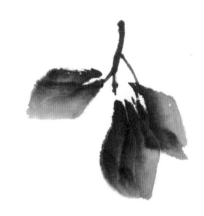

6 从叶柄上勾画小分支来连接叶片,让叶片的形态更为完整。

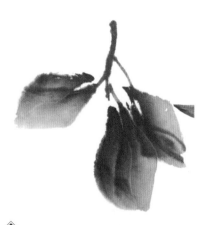

7 使用小号狼毫笔蘸取浓墨,中锋用笔勾画叶脉,先勾主脉,再勾次脉。

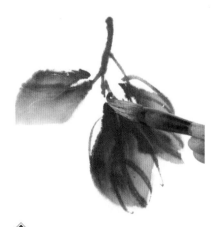

8 继续勾画叶脉。注意勾画叶脉时,不可完全按照叶子的形态进行勾勒,用笔要自由、追求写意之感。

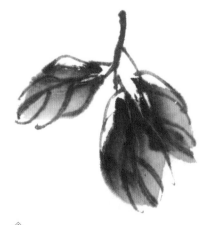

9 将所有叶片的叶脉勾画完整,完成柿子叶片的绘制。

3.5.3 完整作品的画法

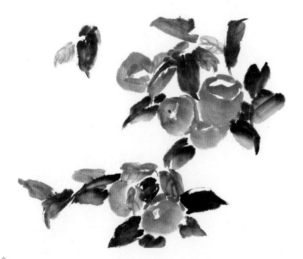

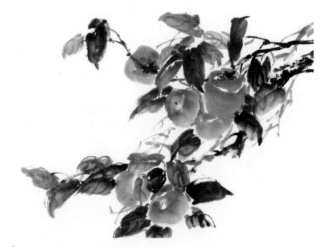

1 　根据主题确定构图。首先在画面中添画几个柿子果实，在柿子果实周边点画叶片，使画面饱满、丰富。使用中号羊毫笔调和土黄，笔肚蘸饱颜色，笔尖调曙红，侧锋用笔点画柿子果实。用大号羊毫笔调淡墨，笔尖蘸浓墨，侧锋点画叶片。绘制部分叶脉。注意靠近柿子果实的叶片的色调较实，远处的较虚。

2 　使用中号狼毫笔蘸取浓墨，中锋枯笔，由画面右侧向左侧画出一条横枝，来连接柿子果实与叶片，用笔要多顿挫转折，以体现枝干的苍劲。使用小号狼毫笔蘸取浓墨，中锋用笔勾画蒂，以及叶脉。

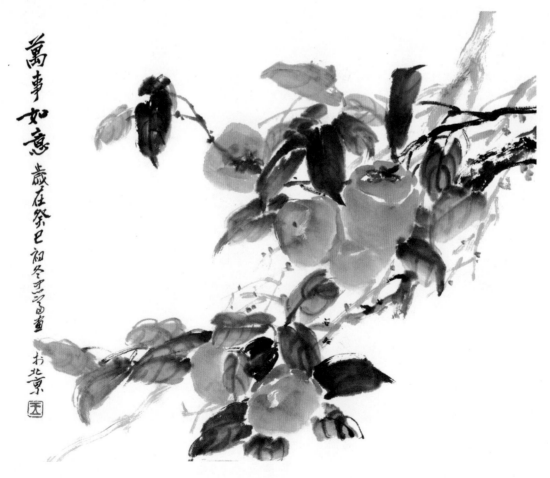

3 　使用中号狼毫笔蘸取淡墨，在画面后侧勾画几条垂下的树藤，增加画面的层次感。再适当点苔。整理画面，题字钤印，完成创作。

3.6 石榴

石榴外形饱满富于美感，红花和红果寓意吉祥。在成熟之后，石榴的表皮就裂开，里面成熟的籽粒仿佛玛瑙。古代画家喜欢以石榴入画，寓意多子多孙，配景多用麻雀以增添情趣。

3.6.1 不同角度的石榴果实

点画石榴的果实常以清水笔蘸赭石，再以笔尖蘸少许重墨，先勾画石榴果实的萼片，再点果身，颜料半干时以重墨点斑。使用狼毫笔蘸淡墨枯笔勾花，以浓墨点蕊。画石榴籽粒时常选用胭脂色调，可勾可点，籽粒要有大小变化，用笔要利落。

顶面

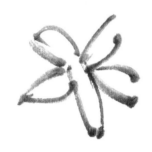

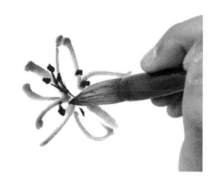

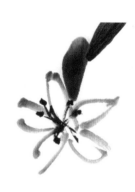

❶ 使用中号羊毫笔蘸取淡墨，中锋用笔，勾画石榴果实顶部的萼片，注意有多瓣。

❷ 使用小号狼毫笔蘸取浓墨，中锋用笔勾点出萼片中间的花蕊。

❸ 使用中号羊毫笔调和赭石与淡墨，笔尖轻蘸浓墨，侧锋用笔点画石榴果实的果身。

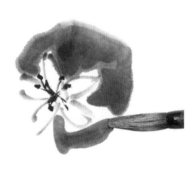

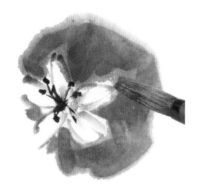

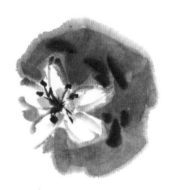

❹ 在下方先点再提，绘制果身，并与其余部位相连接。

❺ 继续勾画，完成果身的绘制。注意从顶面看，果身类似椭圆形。

❻ 使用中号羊毫笔蘸取浓墨，点画石榴果实表面的斑点，再以赭石调和清水，染一下萼片的根部。

注意！

注意只需用毛笔勾出石榴果实的萼片即可，勾点花蕊的时候要考虑到透视关系。

侧面

1 使用中号羊毫笔调和赭石与少量浓墨，笔尖轻蘸淡墨，侧锋用笔点画果身。

2 继续描绘果身。要表现出中间绽裂的形态。

3 再添画几笔，完善果身的基本形态，让其看起来更加完整、饱满。

4 中锋枯笔，将果身的轮廓勾画一遍，明确石榴果实的基本形态。

5 调和赭石与曙红，侧锋用笔点画花萼。

6 使用中号羊毫笔蘸取浓墨，点画斑点。

7 使用中号狼毫笔蘸取淡墨，中锋用笔，勾画剩余的花萼。

8 将小号狼毫笔洗净，蘸取曙红调胭脂，加清水调淡，中锋用笔勾画石榴的籽粒。

9 逐步将籽粒勾画完整，使籽粒超出石榴果身的表面，突出石榴果实的成熟之感。

10 使用小号狼毫笔蘸取曙红调白粉，中锋用笔点缀石榴的小籽粒，让石榴果实的整体形态更加生动、饱满。

11 在勾画籽粒时，要注意浓淡虚实的变化，以凸显石榴籽粒的层次。

⑫ 使用中号羊毫笔蘸取浓墨，点画石榴底部的根。

⑬ 用浓墨点缀根上的小刺，完成侧面成熟石榴果实的绘制。

注意！

石榴熟透后会露出晶莹剔透的籽粒，具有多子的美好寓意。在勾画时，不可将籽粒勾得过圆，用笔多一些顿挫转折，以突出石榴籽粒的立体感，这样也可让其形态更加生动、自然。

3.6.2 石榴叶子的画法

石榴的叶子为簇生或对生。叶片的刻画要根据果实的画法及色调需要进行调整，可勾可点，可墨可色。

① 使用中号羊毫笔调和浓淡墨色，侧锋用笔点画第一片叶子。

② 以侧锋点画两侧的叶片。用笔果断，一笔一叶。

③ 继续点画叶子。叶片之间不要相互破坏，用笔需灵活。

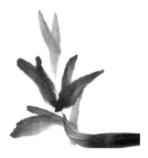

④ 再添画一些色调较淡的叶片，点画叶片时由内向外或由外向内均可。让叶片层次更加丰富。

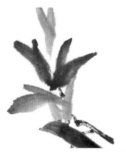

⑤ 使用中号狼毫笔蘸取浓墨，中锋枯笔勾画石榴的枝干，连接叶片，用笔多顿挫转折，突出枝干的质感。

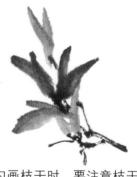

⑥ 勾画枝干时，要注意枝干在叶片之间要有所显露。

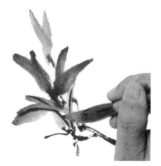

⑦ 使用小号狼毫笔蘸取浓墨，中锋用笔勾画叶脉。

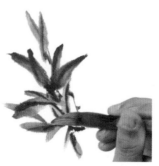

⑧ 继续勾画叶脉。注意石榴叶片上的叶脉只有一条，叶脉的走势要符合叶片的生长态势。

⑨ 以浓墨点画枝干上的新芽，完成一簇石榴叶片的绘制。

3.6.3 完整作品的画法

❶ 使用中号羊毫笔调和藤黄与曙红，笔尖轻蘸曙红，侧锋用笔，在画面中点出三个石榴果实，三个石榴果实形成聚散之势。注意两个成熟的石榴果实要留出表示绽裂的空白。

❷ 使用中号羊毫笔蘸取浓墨，中锋用笔由画面右侧向左勾画横枝，以连接成熟的石榴果实。用笔多顿挫，突出枝干的形态特征。

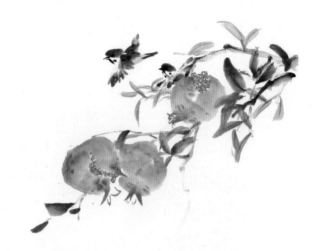

❸ 使用中号羊毫笔调和浓墨，在枝干与石榴果实之间点画叶片来丰富画面，以浓墨勾画叶脉。再以小号狼毫笔调和胭脂与曙红，中锋用笔勾画石榴的籽粒。

❹ 为增添画面情趣，在石榴叶间添画两只飞舞的麻雀。以中号羊毫笔调和赭石与淡墨点画鸟身，以浓墨勾麻雀的嘴、眼，点画尾翼及身上的斑点。注意麻雀与石榴叶片果实之间的遮挡关系。

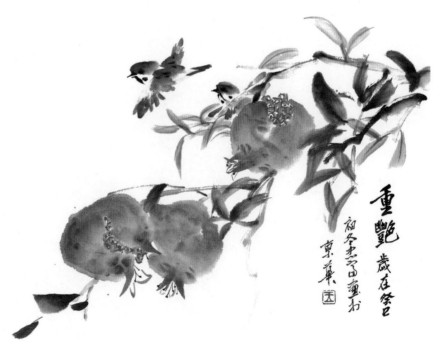

❺ 整理画面，题字钤印，完成创作。

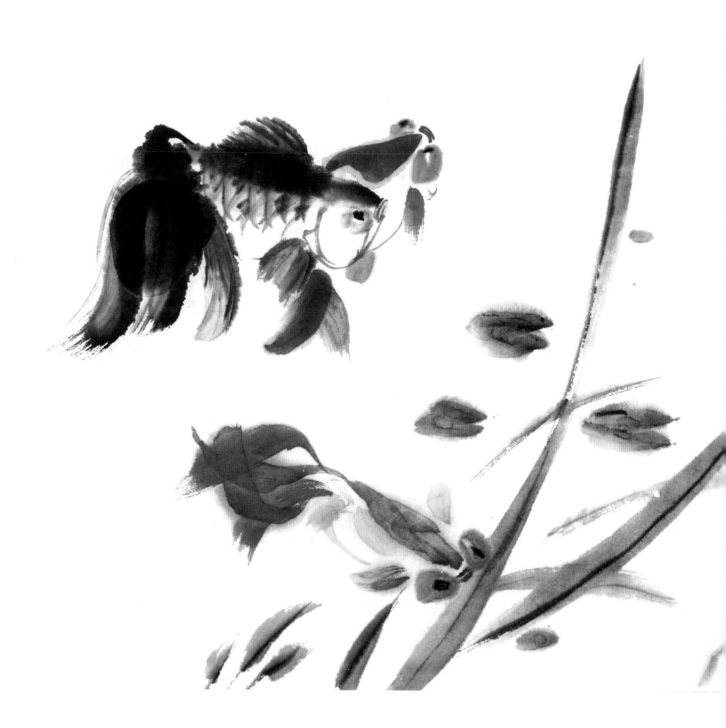

第四章

鱼、虾、蟹

鱼、虾、蟹是人们生活中常见的动物，深受人们的喜爱。在绘制时要多观察，了其结构特征，多临摹一些名人画家的作品。例如，齐白石先生笔下的鱼、虾、蟹就很值得我们临摹。我们可通过临摹名人画家的作品得到灵感，渐渐创作出属于自己风格的作品。

4.1 金鱼

金鱼是和平、幸福、美好、富有的象征。例如，"金鱼满塘"与"金玉满堂"中，"鱼""塘"与"玉""堂"谐音，都可表示祝愿，有富有之意。我国古代，"金"喻为女孩，"玉"喻为男孩，"金玉满堂"即意为"儿女满堂"。

4.1.1 金鱼的分解绘制

在画金鱼时，先一笔点出身体与尾部，笔略微提起；其次画胸鳍和臀鳍；再细画鱼尾；最后用重墨点睛。也可以先从头部画起，然后依次画鱼背、鱼尾等。

❶ 使用中号羊毫笔蘸取白粉、曙红，笔尖再蘸曙红，侧锋、中锋兼用画出鱼身、鱼尾。注意用笔需转折，体现金鱼活泼的体态。

❷ 侧锋用笔，再添画一条尾鳍，注意尾鳍之间的遮挡关系。

❸ 添画一尾鳍，注意臀鳍和尾鳍几乎重合，要通过色调的浓淡虚实、尾巴的大小来区分。用笔要自然洒脱，注意体现出尾鳍的飘逸感。

注意！

点画金鱼的鱼尾时，起笔稍顿笔，进而侧锋用笔，撇出鱼尾。用笔要灵活，以呈现出飘逸之感。

❹ 运笔将尾鳍剩余部分画出来，明确遮挡关系。

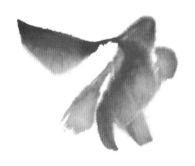

❺ 将鱼尾点画完成。注意对色墨的控制，一笔下去色墨自然过渡，更显鱼尾的飘逸之感。

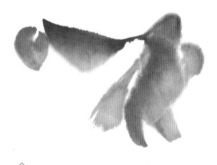

❻ 用中号羊毫笔蘸曙红调和白粉，中锋用笔，勾画鱼眼。

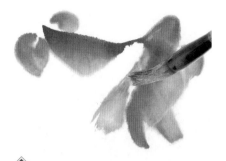 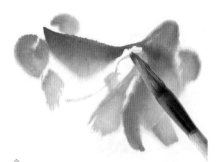 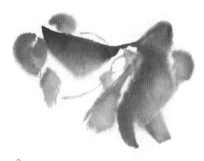

⑦ 勾画远端的鱼眼。由于透视关系，远端的鱼眼较小，同时被鱼身所遮挡。

⑧ 使用中号羊毫笔调和曙红与白粉，侧锋用笔点画胸鳍、腹鳍，并中锋用笔勾画出金鱼的腹部轮廓。

⑨ 勾画出另一侧的鱼腹轮廓。注意金鱼腹部较大，要通过运笔加以体现。

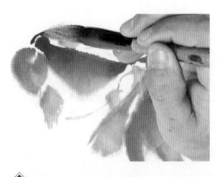 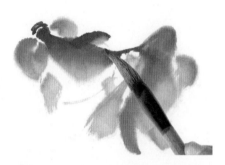 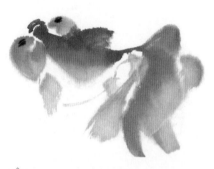

⑩ 使用羊毫笔蘸取曙红，中锋用笔勾画鱼嘴。

⑪ 用中号羊毫笔调和曙红与白粉，笔尖再蘸曙红，侧锋用笔点画金鱼的背鳍。

⑫ 以浓墨点睛，完成金鱼的绘制。

4.1.2 不同姿态的金鱼

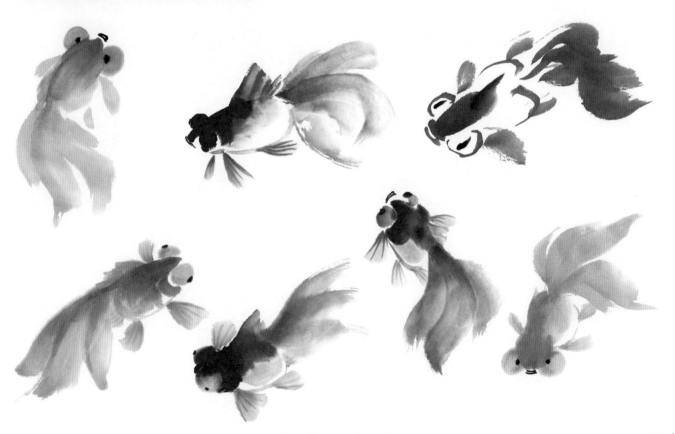

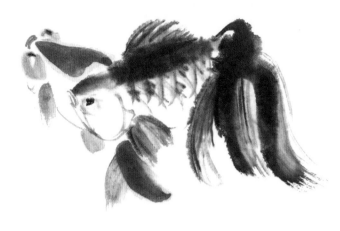

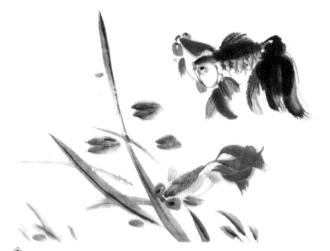

1 考虑好画面的构图之后，先在画面中添画两条游动的金鱼。使用中号羊毫笔蘸浓墨，笔中水分较少，侧锋用笔点画鱼头、鱼身、鱼鳍等。点画鱼尾时，落笔留锋，突出金鱼尾部飘逸之感。以淡墨勾身体的纹理，以浓墨点睛与身体的斑点。调和曙红与淡墨，点画远端的红金鱼，注意红金鱼被遮挡的部分较多，点画时注意身体的连贯性。

2 在画面下方再添画一条向下游动的红金鱼，注意整体的动势。使用中号狼毫笔调和花青与淡墨，中锋用笔，在画面中勾画几根随水流摇动的水草和几个浮萍，更添悠然之意。最后以浓墨勾画水草和浮萍的脉纹，将水景尽量表现完整。

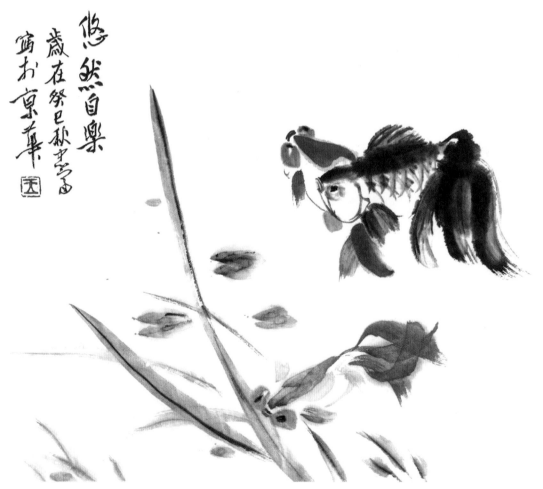

3 整理画面，题字钤印，完成创作。

4.2 鳜鱼

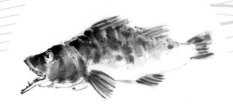

古代诗人多有描写鳜鱼之作，唐朝诗人张志和在《渔歌子》
中写下的著名诗句"西塞山前白鹭飞，桃花流水鳜鱼肥"，
赞美的就是这种鱼。鳜鱼以肥美的形态及美好的寓意常被
画家入画。"鳜"与"贵"谐音，"鱼"与"余"谐音，
象征"富贵有余"。

4.2.1 鳜鱼的分解绘制

绘制鳜鱼要先从头部开始，侧锋用笔，注意笔墨的虚实，即起笔重，收笔虚。以浓墨点
出形态、大小不一的斑点；然后画出鱼肚，而后勾出背上的刺，顺势画出鱼鳍。绘制时
要合理掌握水墨的浓淡，以体现鳜鱼的结构和体积。

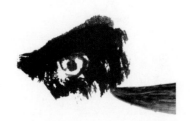

❶ 用小号狼毫笔蘸浓墨，中锋用
笔，从鱼眼部分画起，分两笔画出鳜
鱼的眼眶，点画出鳜鱼的眼睛。用中
号羊毫笔蘸浓墨调清水，侧锋用笔，
从眼眶部分开始画鳜鱼的头部，注意
运笔留飞白，凸显鱼头质感。

❷ 使用小号狼毫笔蘸取浓墨，中
锋用笔，勾画鱼嘴，注意嘴巴的开
合程度。

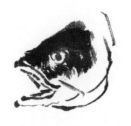

❸ 勾画后侧的鳃。注意其与嘴部
的衔接，线条不要过于僵硬，要保
证流畅度。

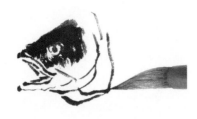

❹ 逐渐将鱼鳃勾画完成，注意运
笔多顿挫，表现鳃的质感。

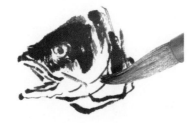

❺ 使用中号羊毫笔蘸取浓墨，侧
锋用笔点染鳜鱼的鳃。

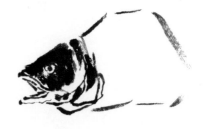

❻ 中锋用笔，勾画出鳜鱼身体的
轮廓。注意行笔要潇洒爽利，一气
呵成，忌迟疑。

注意！

运用水墨的绘制技法来表现鳜鱼，用墨是很讲究的，在绘制中，要衔接好各部分的色调关系，一般情况下，
头部的墨色比较浓，鱼身的墨色较淡。

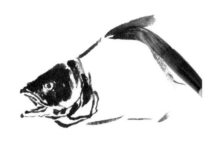 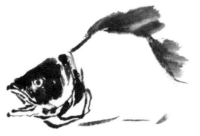 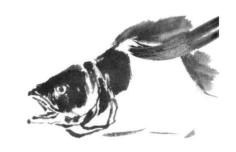

⑦ 使用中号羊毫笔蘸取淡墨，侧锋用笔，点画背鳍。

⑧ 将背鳍点画完整，注意色调浓淡的对比。

⑨ 用中号羊毫笔蘸取浓墨，侧锋用笔，点画鱼鳞。

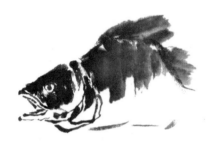 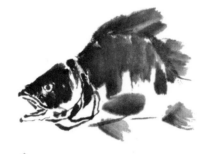

⑩ 依次向后点画鱼鳞，注意留出空白表现鱼的腹部。

⑪ 调和淡墨，用笔尖再蘸浓墨，侧锋用笔，点画胸鳍、腹鳍。

⑫ 顺势在腹鳍后面用散笔点出鳜鱼的尾鳍。

⑬ 用中号羊毫笔蘸取淡墨，染画鱼鳃，让其看起来更有质感。

⑭ 鳜鱼的基本形态完成，检查画面，对不满意的地方进行修改。

⑮ 换用小号狼毫笔蘸取浓墨，中锋用笔，勾画背鳍的纹理。

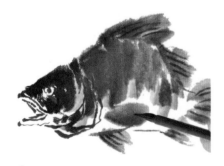 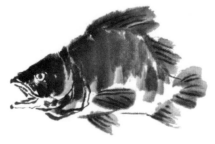 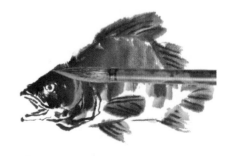

⑯ 勾画鳜鱼的胸鳍、腹鳍与尾鳍的纹理。

⑰ 鱼鳍的纹理勾画完成，准备对鳜鱼进行染色。

⑱ 使用中号羊毫笔蘸取赭石调淡墨，笔头水分适宜，色调稍浅，中锋用笔，点染鱼鳃。

在染色时颜色可超出形体边缘，这样可表现出写意的美感。

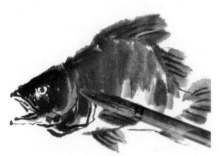 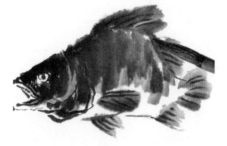 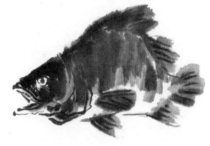

⑲ 染鱼唇。

⑳ 加水将墨色调淡，侧锋用笔，点染鳜鱼的身体，丰富其身体色调。

㉑ 完成鳜鱼的绘制。

4.2.2 不同姿态的鳜鱼

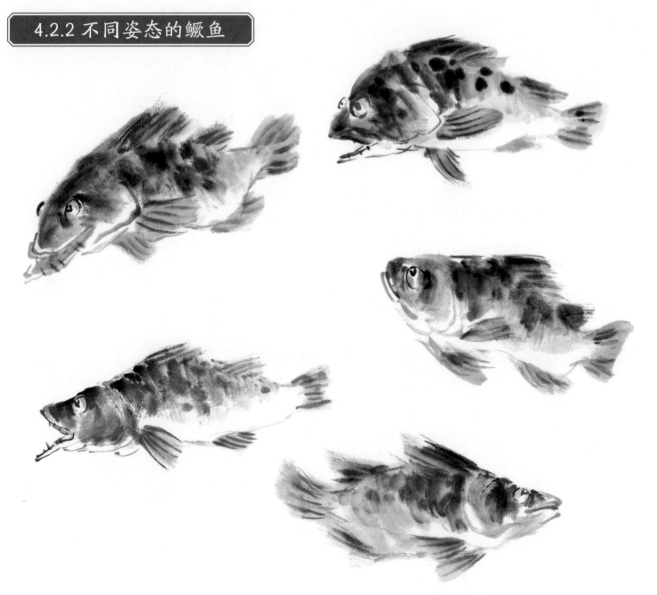

4.2.3 完整作品的画法

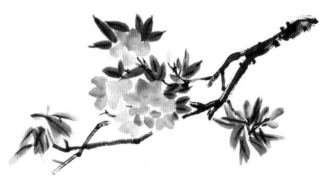

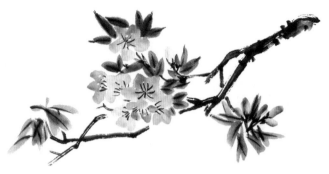

① "桃花流水鳜鱼肥"是较为常见的创作题材。确定好画面布局后，使用中号狼毫笔蘸取浓墨，中锋用笔，枯笔由右上向左下画出一横枝，运笔留飞白。调和胭脂与白粉，在枝间点出桃花，再调和三绿，在枝头添画叶片，以浓墨勾叶脉，注意花附近的色调较实，远处色调较虚。

② 使用中号羊毫笔调和藤黄与白粉，中锋用笔点画柱头，以浓墨点画花丝。

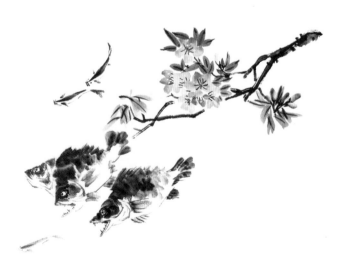

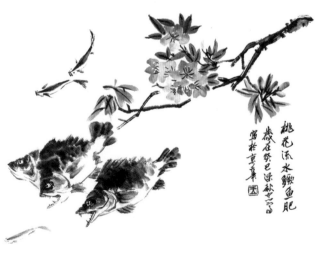

③ 在桃花枝头下方，运笔蘸墨色添画两条正在游行的鳜鱼，注意鳜鱼的体态尽量表现得饱满一些。为了丰富画面，在远端的鳜鱼身后，再添画一条向上游行的鳜鱼，由于前鱼遮挡，后侧的鱼只需画出鱼头及前身即可。再在鳜鱼周边添画几条柳条鱼作为画面的点缀。

④ 整理画面，题字钤印，完成创作。

4.3 鲤鱼

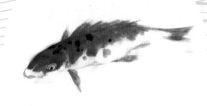

鲤鱼是一种常见的淡水鱼。"鱼"与"余"谐音，因此鱼常有"有余""富贵""吉庆有余"的含意。对于鲤鱼，民间素有"鲤鱼跃龙门"的神话，传说鲤鱼跳过龙门就能成龙。另外，红色鲤鱼还有红运当头、日子红红火火的意思，非常吉祥！

4.3.1 鲤鱼的分解绘制

鲤鱼的品种很多，其特点主要为鳞大，上颚有两条鱼须。在创作时，通过墨色的巧妙运用，便可刻画出不同品种鲤鱼的效果。

① "一笔纹身"：用中号羊毫笔调重墨，笔根留较多水分，侧锋一笔绘制鱼身。

② "二笔尾"：用中号羊毫笔调重墨，侧锋画出鱼尾。"三笔画头添鼻眼"，继续勾勒出眼眶。

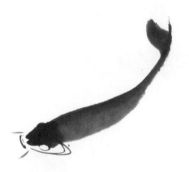

③ 用小号羊毫笔勾画鱼鳃、鱼嘴、鱼须，线条简洁而轻巧。

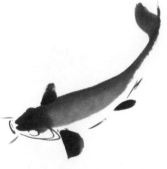

④ 用小号羊毫笔蘸取浓墨勾画鱼腹的线条后，再侧锋用笔点画鱼鳍。

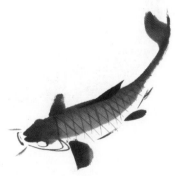

⑤ 用小号羊毫笔蘸取浓墨勾鳞片，画背鳍。中侧锋兼用笔，绘出鱼鳞和背鳍。

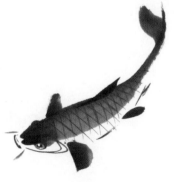

⑥ 最后，用小号羊毫笔蘸取赭石色点睛提神。

4.3.2 不同颜色的鲤鱼

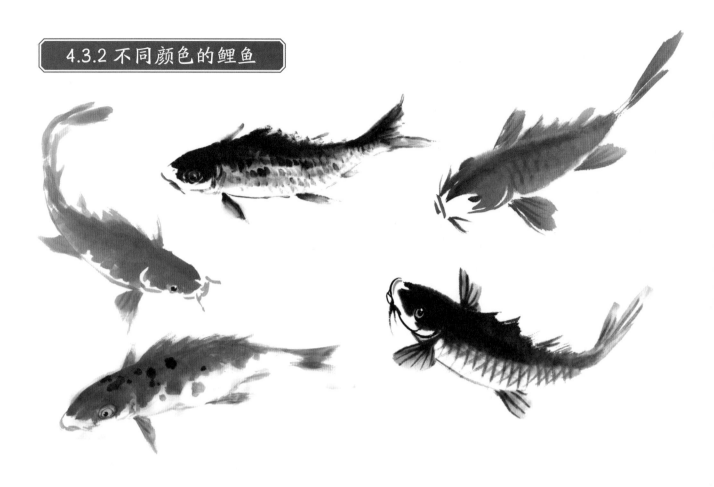

4.3.3 鲤鱼的组合排列

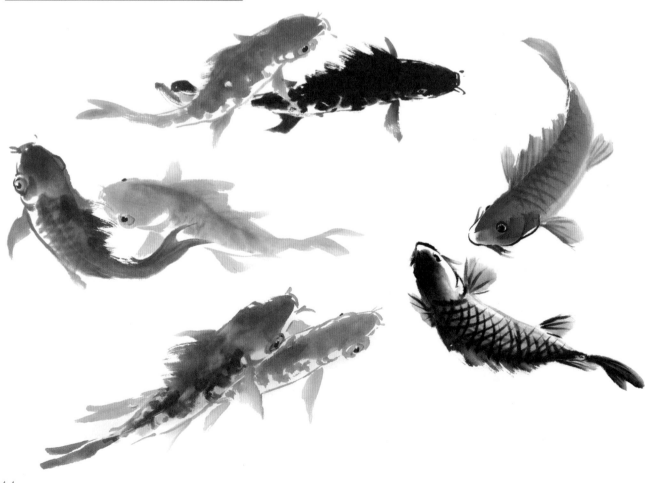

4.3.4 完整作品的画法

① 在绘制之前，要对画面构图有一个基本的安排。在画面中添画几条游鱼。先在画面右侧勾画出三条鲤鱼，注意三条鱼之间的遮挡关系，再在画面左上方添画一条游鱼，形成聚散之势，让画面构图更富于情趣。

② 使用中号羊毫笔调和淡墨，以中锋用笔在画面左下方点画几株水草，注意水草应随着水波飘动。几株水草的动势应相互协调，注意水草与游鱼之间的遮挡关系。蘸取花青调清水染水草，丰富水草的色调。使用中号羊毫笔调和赭石与淡墨，染画鱼身，注意留出表示鱼腹的空白处。

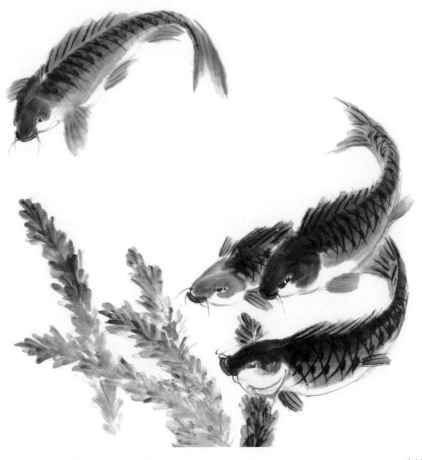

③ 使用中号羊毫笔蘸取曙红，点染鱼嘴。整理画面，完成创作。

4.4 虾

以虾入画，大多数人都会想到齐白石先生。齐白石小时候常在家附近的荷塘边玩耍，塘中多草虾，故其与虾结缘，虾成为他儿时练习绘画的一个意向。齐白石先生开始画虾的时候学习朱耷、郑板桥等人的作品，后又经过不断锤炼，终于形成了自己独特的风格。

4.4.1 虾的分解绘制

画虾的顺序是：先画头胸，再逐一画出腹节，加上尾部，勾出虾足；最后再加上虾眼和触角。虾的身体在中间第三节处呈弯曲状，而且其体积由大变小，最后一节最小，画的时候要注意表现这些特征。

1 用中号羊毫笔蘸浓墨，侧锋、中锋兼用，画出虾头，点垛的大小要做到心中有数。

2 继续绘制虾头。第二笔要根据虾头的形状和位置落下，注意墨色的浓淡和用笔变化，着重体现虾头厚度。

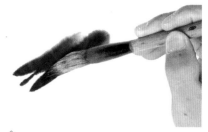

3 中锋用笔，完善虾头，使其更加生动、完整。

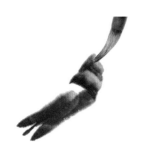

4 用中号羊毫笔调和淡墨，笔尖蘸浓墨，侧锋点出虾的身体，注意节与节之间的衔接。

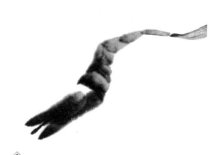

5 向后点垛虾尾，注意虾尾呈现由浓至淡的色调过渡。

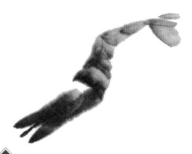

6 用中号羊毫笔蘸取淡墨，侧锋用笔点画虾尾。

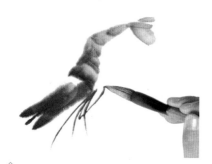

7 用小号狼毫笔蘸取浓墨，中锋用笔勾画虾的步足。

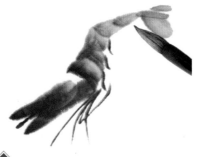

8 顺势勾画较小的步足，注意步足的走势要符合虾弯曲的态势。

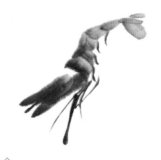

9 蘸浓墨，根据虾的动势勾画部分虾钳。

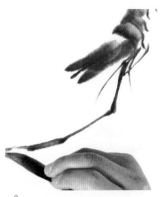 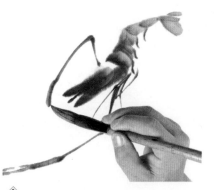 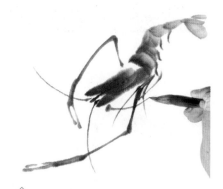

⑩ 右侧的虾钳为前伸状，钳子末端分开的部分色调较淡。

⑪ 以相同墨色及用笔方法画出另一侧的虾钳，注意两只虾钳的对称性。

⑫ 用小号狼毫笔蘸取淡墨，中锋用笔勾画虾须。虾须较多，为避免画出散乱的感觉，需要仔细了解其身体结构。

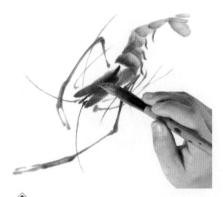 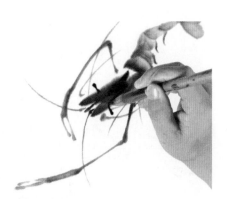 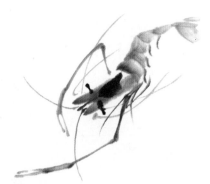

⑬ 用浓墨点画头部细节。

⑭ 以浓墨点睛。

⑮ 完成大虾的绘制。

4.4.2 不同姿态的虾

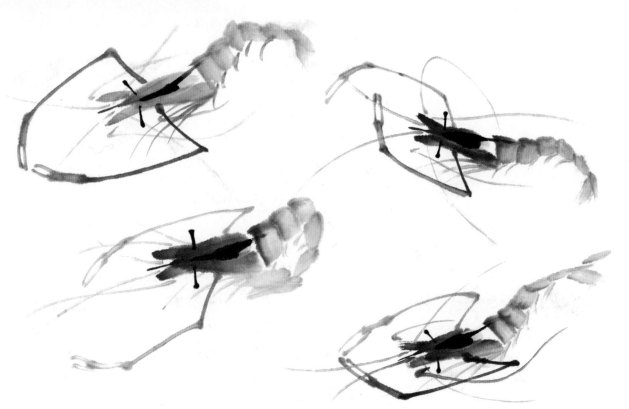

4.4.3 完整作品的画法

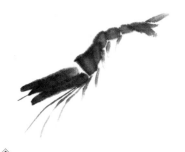 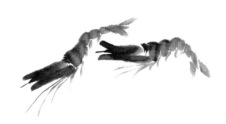 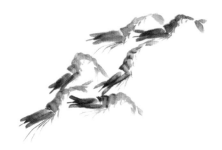

1 画之前，先想好如何将群虾安置在画面中。构思好之后，先点画第一只大虾。使用中号羊毫笔蘸浓墨，点画虾头、虾尾，换淡墨勾步足。

2 根据第一只大虾的位置，添画出第二只大虾，注意两只虾的动势要有所不同。

3 在两只虾的下方添画几只游姿不同的大虾，所有虾头的朝向应较为统一。

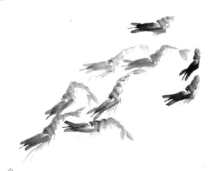 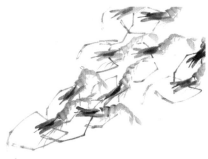 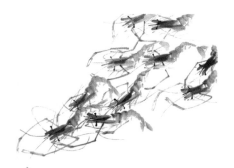

4 为了增添画面的生动性，在画面的上方和右侧，再添画几只不完整的大虾。这几只虾好似刚刚游入画面，使画面生动有趣。

5 使用小号狼毫笔蘸取淡墨，中锋用笔勾画虾钳。注意画面中虾钳较多，不要画乱，每一只虾钳都从虾身勾画而出，所有虾钳的朝向也较为一致。用小号狼毫笔蘸取浓墨，点画虾头部。

6 使用小号狼毫笔蘸取淡墨，中锋用笔勾画虾须，以浓墨点睛。

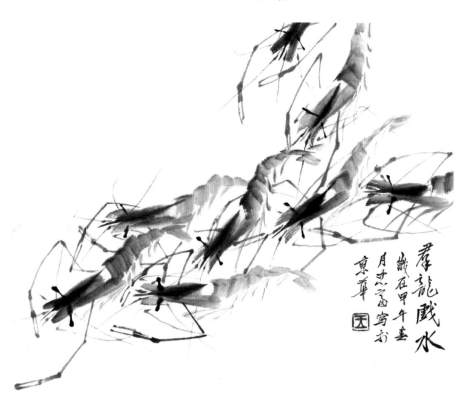

7 整理画面，题字钤印，完成创作。

4.5 蟹

蟹周身有坚硬的外壳，背壳圆而带方。国画中的蟹，通常用没骨法来刻画，毛笔需选用大号羊毫笔与中号狼毫笔配合绘制。羊毫笔宜用长笔锋，调和淡墨，笔尖蘸浓墨，笔肚含墨色，让颜色自然过渡。再分两笔点画一对蟹螯。步足不宜勾的过细，所以使用笔毛挺健的中狼毫笔蘸取浓墨，以中锋逐一勾画。最后以狼毫笔蘸浓墨勾画蟹钳、蟹底盖，点画桡足。

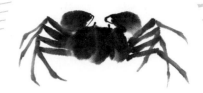

4.5.1 蟹的分解绘制

画螃蟹的顺序是：先画蟹壳，从左至右分三笔完成；然后画出蟹螯，再逐一画出足部，注意由于角度的关系，左侧腿部的颜色要深于右侧腿部的颜色；最后点出蟹睛。

① 用大号羊毫笔调和淡墨，笔尖蘸浓墨，用没骨法画出蟹壳。

② 点画蟹壳。螃蟹外壳坚硬，绘画时要把握好形状。

③ 将蟹壳点画完成。注意用笔自然，一笔下去，墨色自然过渡。

④ 顺势画出右侧的蟹螯，注意其对称性及体态特点。

⑤ 画出另一侧蟹螯。可使蟹螯距离蟹壳一段距离，追求写意之感。

⑥ 使用中号狼毫笔蘸取浓墨，利用毛笔弹性，中锋用笔勾画蟹的步足。

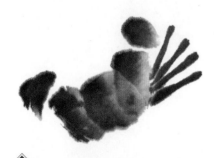

⑦ 将一侧的第一节步足勾画完成。螃蟹四对步足的第一节呈发散状。

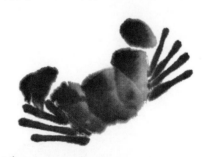

⑧ 以同样的笔墨勾画出另一侧步足的第一节，注意两侧步足的间隙要有变化。

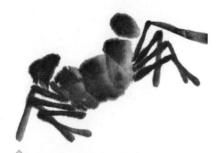

⑨ 使用中号狼毫笔蘸取浓墨，中锋用笔自由地勾画出螃蟹四对步足的第二节。在勾画第二节步足的时候，要避免步足之间相重合，用笔要自然一些。

注意！

螃蟹四对步足的第一节呈发散状，一侧较紧凑，一侧距离较大，这样螃蟹更具生动感。勾画蟹足的时候分为两步，突出螃蟹关节的质感。

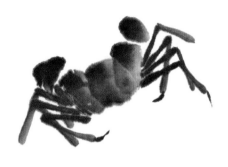 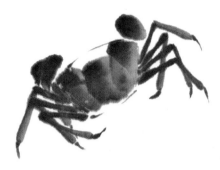 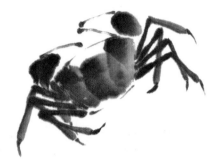

⑩ 使用小号狼毫笔蘸取浓墨，中锋用笔，在四对步足的末端点画螃蟹的桡足。

⑪ 使用小号狼毫笔蘸取淡墨，中锋用笔点画蟹睛，勾画腹部轮廓。

⑫ 蘸浓墨，中锋用笔勾画蟹钳，完成螃蟹的绘制。

4.5.2 不同姿态的蟹

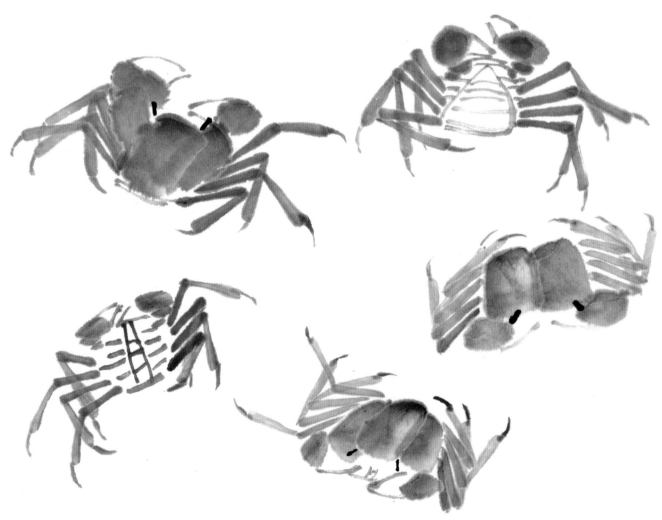

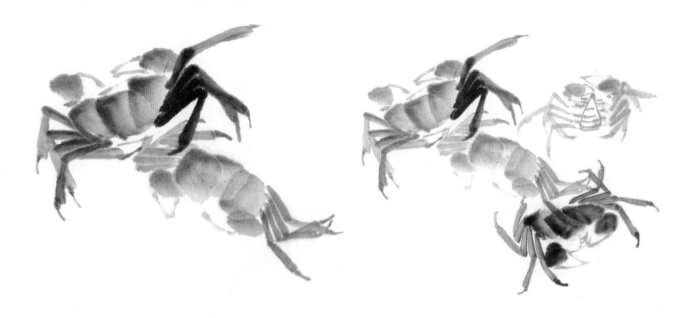

1 想好画面构图之后，首先在画面中添画两只肥蟹。使用中号羊毫笔蘸淡墨点画蟹壳、蟹螯。使用狼毫笔蘸取浓墨，中锋用笔勾画蟹足、蟹钳。

2 在两只肥蟹周边，再以浓淡墨色添画两只螃蟹。注意两只蟹一正一反。

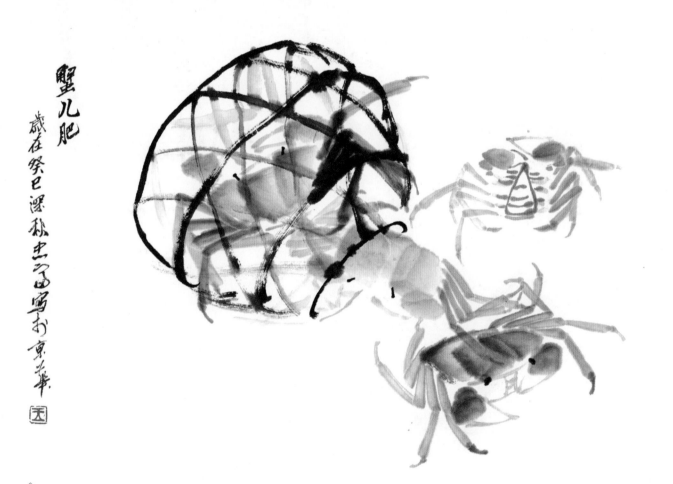

3 使用中号狼毫笔蘸取浓墨，使笔中水分较少，中锋枯笔勾画一个翻倒的竹筐，运笔留锋，突出竹筐的质感。注意竹筐与几只螃蟹的位置关系。最后以浓墨点睛，题字钤印，完成创作。

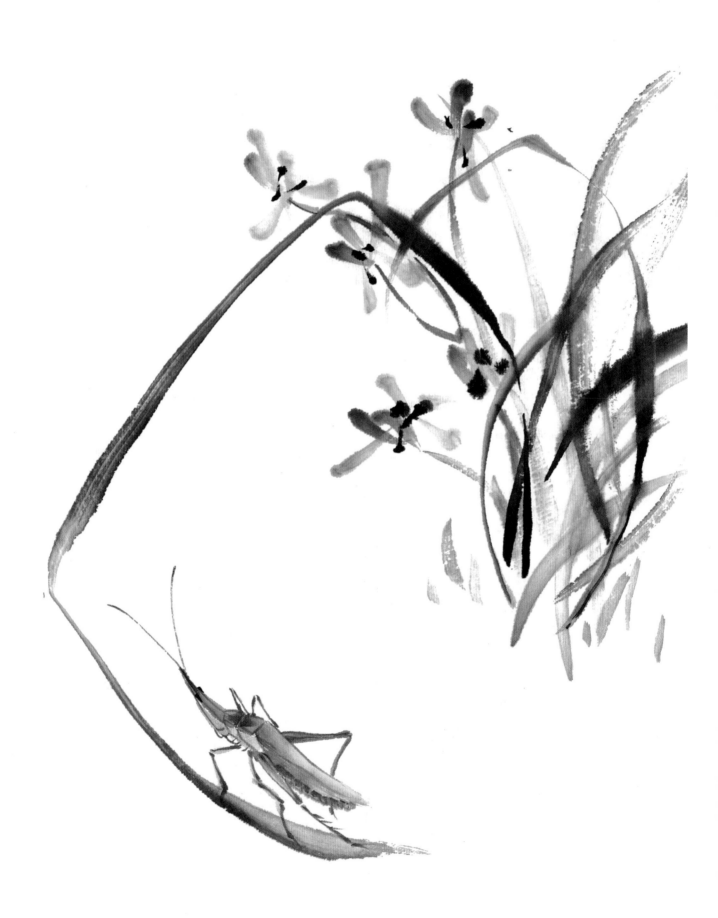

第五章

草虫

草虫品种多样，颜色鲜艳，形态万千，深受大家的喜爱。本章详细介绍了草虫绘制技法，并列出一些创作案例进一步介绍草虫的画法，从而使读者能够对草虫绘画有全面的理解，对国画有更深刻的认识。

5.1 蝴蝶

蝴蝶色彩斑斓、舞姿柔美，受到古今无数文人的喜爱，它常给人以丰富的畅想，被文人赋予美好的象征。

5.1.1 蝴蝶的分解绘制

蝴蝶姿态轻盈，画时注意对其美态的表现。先浓墨点出头部两眼、双触角，然后勾画出其腹部，再画出大翅，外端阔，渐近胸部提笔要快，然后画出钝而圆的小翅，最后用笔尖勾翅脉、须和足。蝴蝶翅膀颜色多变，绘制时要注意颜色的搭配与衔接。

❶ 选用小号狼毫笔蘸取浓墨，中锋用笔勾画蝴蝶的头部。

❷ 根据头部的位置勾画出蝴蝶的胸、腹。

❸ 使用小号狼毫笔蘸浓墨，中锋用笔勾画蝴蝶腹部的条纹及后翅中间的纹理。

❹ 逐步将后翅的轮廓勾画完成，注意其转折较多，用笔需灵活。

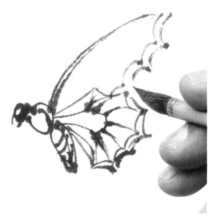

❺ 用小号狼毫笔蘸浓墨，中锋用笔勾画蝴蝶较大的前翅。

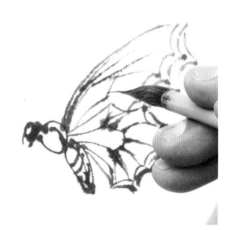

❻ 以小号羊毫笔中锋勾画前翅上的纹理。

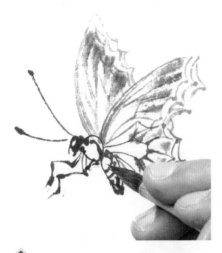
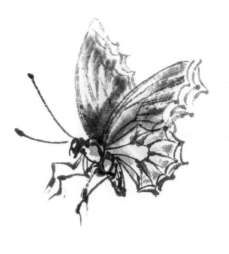
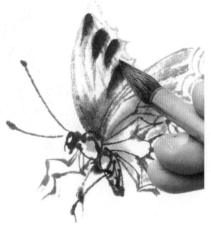

⑦ 勾画出另一侧被遮挡的翅膀，使用小号羊毫笔蘸取淡墨，侧锋枯笔皴擦蝴蝶翅膀，以增加质感。换用小号狼毫笔蘸取浓墨，中锋用笔勾画蝴蝶的前足和须。

⑧ 顺势勾画出蝴蝶的后足。使用小号羊毫笔蘸取藤黄，点染蝴蝶的胸、腹，注意留出空白，凸显蝴蝶的腹部，再以藤黄调和淡墨，染画蝴蝶的翅根。

⑨ 以小号羊毫笔蘸取浓墨，中锋用笔点画蝴蝶的翅尖。

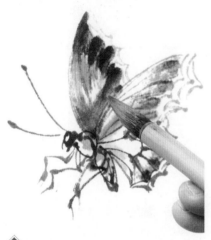
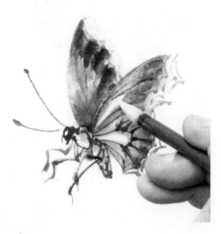
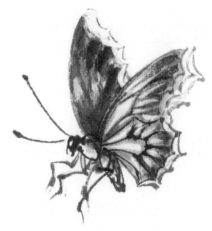

⑩ 使用小号羊毫笔调和藤黄与淡墨，中锋用笔点染蝴蝶的翅膀。

⑪ 将翅膀进行罩染，再染画蝴蝶足部。换用小号狼毫笔蘸取钛白，中锋用笔勾画翅膀的脉纹，让蝴蝶翅膀的色调更加丰富。

⑫ 用小号羊毫笔加水调和赭石，给蝴蝶的身体暗面和翅膀上色，换淡墨加深翅膀的边缘花纹，勾勒翅膀外轮廓线。最后蘸取钛白提亮蝴蝶翅膀上的斑纹，完成绘制。

5.1.2 不同姿态的蝴蝶

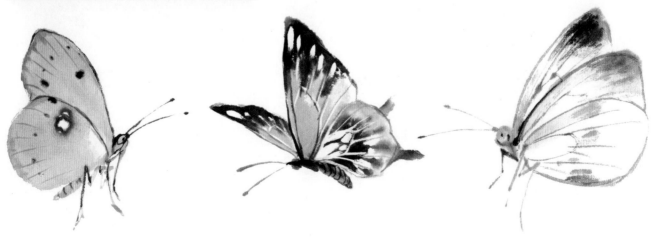

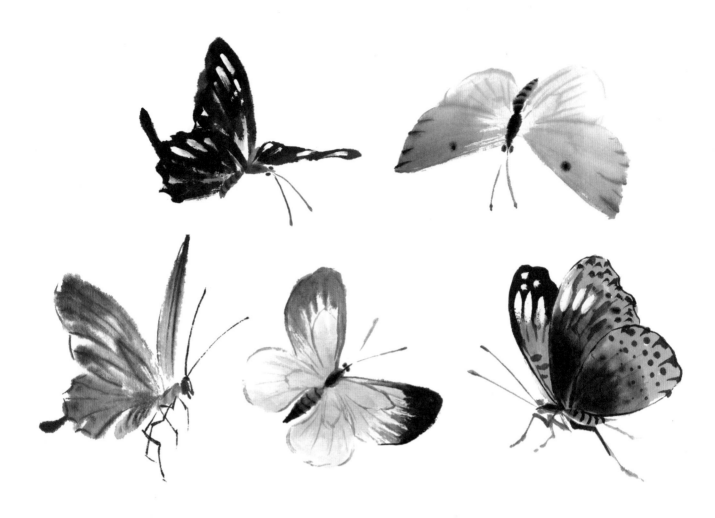

5.1.3 完整作品的画法

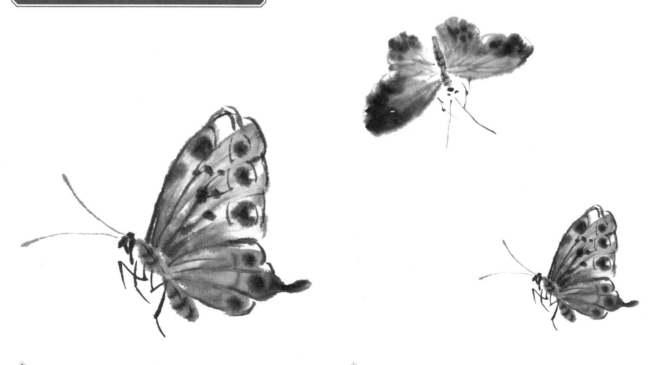

① 在画面的右侧添画一只飞舞的蝴蝶，使用小号狼毫笔蘸取墨色，勾画蝴蝶的头部、胸部、腹部、足部、须与翅膀轮廓，以淡墨染前翅，藤黄调和赭石染后翅，再以墨色勾画胸部、腹部与翅膀的纹理。

② 为了使画面更加丰富，在画面的上方添加一只正向下飞舞的蝴蝶。两只蝴蝶交相呼应，情趣万千。

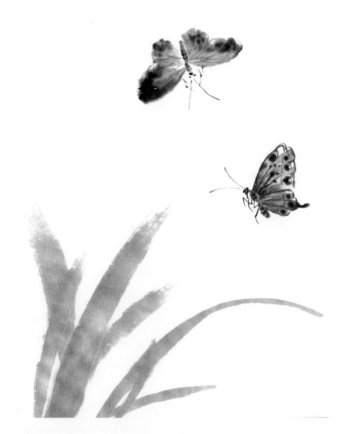

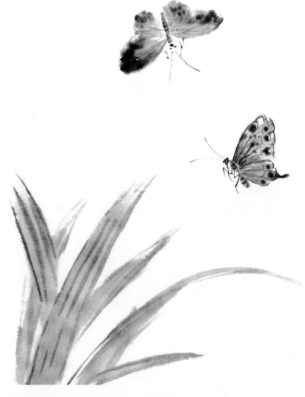

③ 使用中号羊毫笔调和藤黄与花青，侧锋枯笔在画面左下方添画蝴蝶兰的叶片，注意叶尖的部分需留锋。

④ 使用中号狼毫笔蘸取淡墨，中锋用笔勾画蝴蝶兰叶片的叶脉。

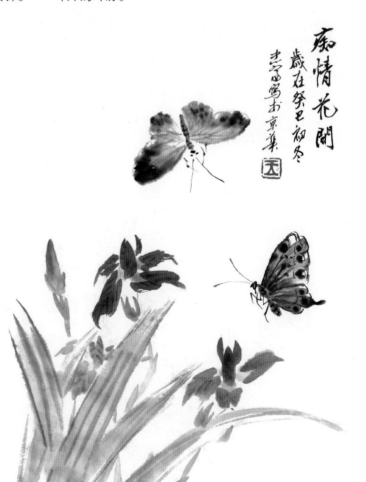

⑤ 使用中号羊毫笔调和酞青蓝、曙红，点画几朵花头，使花头与蝴蝶相映成趣。注意花头与花头之间的色墨浓度差异，要有虚实的变化，凸显出画面的层次。再调和藤黄与花青，点画花萼、花梗，最后以藤黄点花蕊，以酞青蓝勾花纹，完成绘制。题字钤印，完成创作。

5.2 蜜蜂

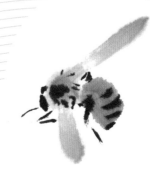

蜜蜂在自然生态系统中较为重要，有鲜花的地方，一般有蜜蜂。古今画家喜爱蜜蜂，更赞颂蜜蜂的辛勤劳作，常以蜜蜂入画，并赋予其美好的寓意，如取"蜂"的谐音"封"，表现封官晋爵等。从古至今，蜜蜂都是国画中一个重要的意象，尤其在花鸟画中，花卉的旁边常伴有蜜蜂。

5.2.1 蜜蜂的分解绘制

蜜蜂体型较小，双翅较短，飞动时翅膀颤动极快。画时先画出背，以浓墨点出头、眼，以淡墨点出触须。腹部用藤黄调赭石画出，并勾出斑纹。以淡墨画翅，趁湿在翅根处点重墨，让其自然晕开。

1 使用小号羊毫笔调浓墨，侧锋用笔点画蜜蜂的胸部。

2 根据胸部的位置，点画出蜜蜂的头部。

3 勾画蜜蜂的触须。

4 使用小号羊毫笔调和藤黄，侧锋用笔点画蜜蜂的腹部。

5 使用小号狼毫笔蘸淡墨，中锋用笔勾画蜜蜂的腿。

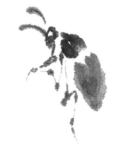

6 依次将蜜蜂的腿勾画完整，注意要生动、自然。

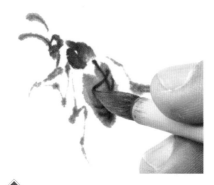

7 使用小号狼毫笔蘸取浓墨，中锋用笔勾画蜜蜂腹部的纹理。注意在勾画时，纹理的转折要体现出蜜蜂腹部的体积。

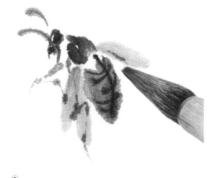

8 使用小号羊毫笔，蘸取淡墨，侧锋用笔点画蜜蜂的翅膀，注意前翅较后翅稍长一些。

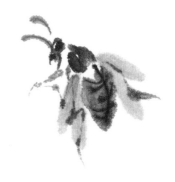

9 完成蜜蜂的绘制。

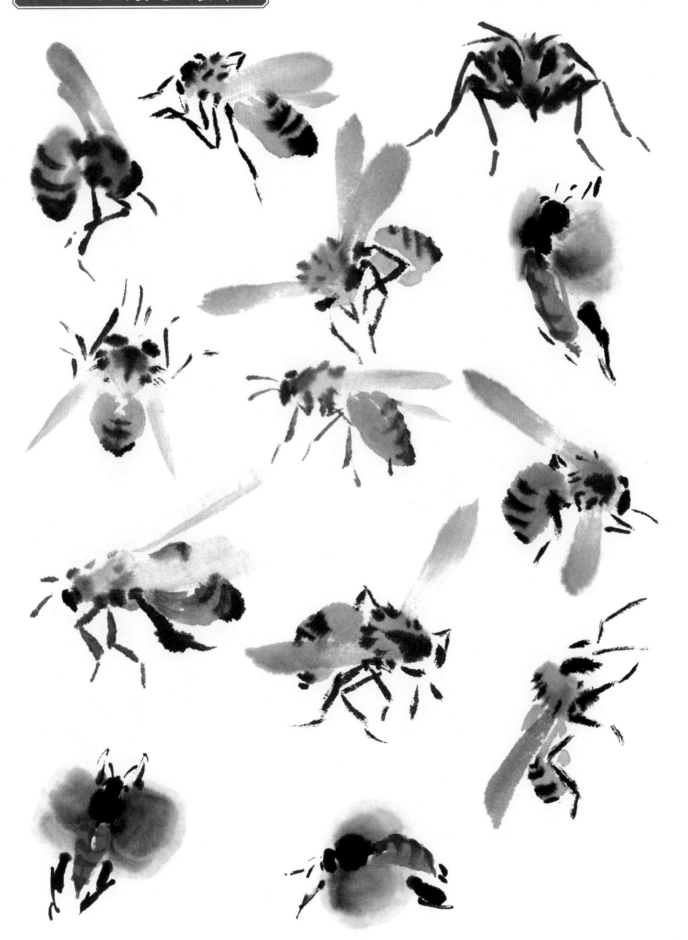

① 使用中号羊毫笔调和胭脂与白粉，笔尖蘸曙红，侧锋用笔点画一朵正面开放的牡丹花头。

② 为了增加画面的丰富度，在牡丹花头的上方再点画出一朵欲开的花头，两处花头一上一下、一开一合，形成鲜明的对比。

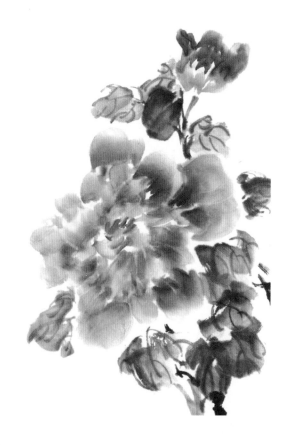

③ 使用中号羊毫笔调和三绿与浓墨，侧锋用笔在花头周边点画叶片。注意叶片与花头边缘不要相互压盖，叶片要有浓淡虚实的变化。

④ 使用中号狼毫笔蘸取浓墨，中锋用笔添画花枝，上下两处花头通过细枝相连。使用小号狼毫笔蘸取浓墨，中锋用笔勾画叶脉。

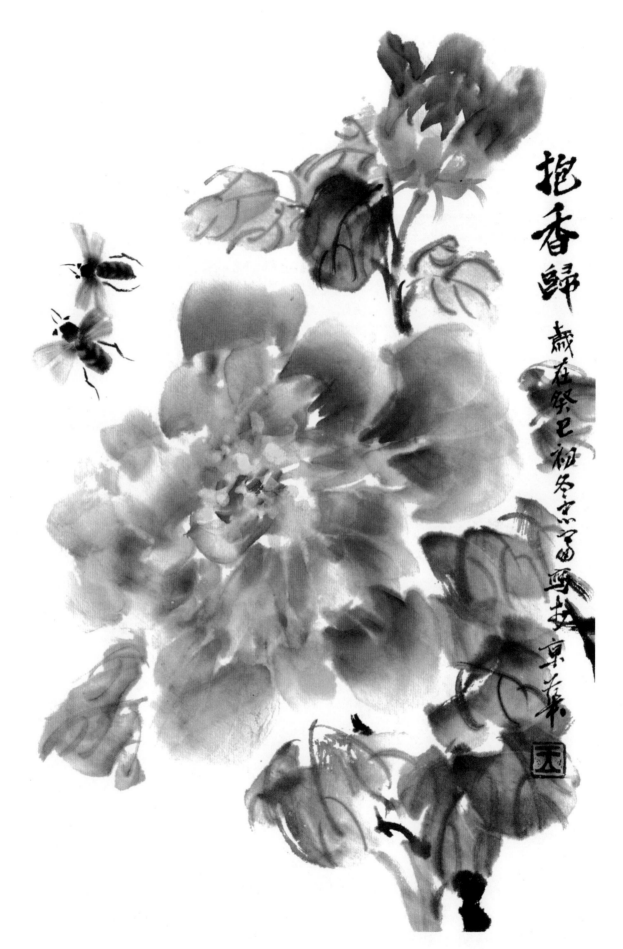

⑤ 在全开花头左上方添画两只嬉戏的蜜蜂，让画面更添情趣。以藤黄点花蕊，用中号羊毫笔调和藤黄和花青为后侧牡丹的花萼上色。题字钤印，完成创作。

5.3 蜻蜓

古人对蜻蜓多有描述，如"泉眼无声惜细流，树荫照水爱晴柔。小荷才露尖尖角，早有蜻蜓立上头。"古今画家多喜以蜻蜓入画，立意较多，如"青云直上""亭亭玉立""情投意合"等，这些都体现出了画家对蜻蜓轻盈体态以及美好寓意的喜爱和热忱。

5.3.1 蜻蜓的分解绘制

蜻蜓，常活动于池塘、沼泽和河沟之中，品种繁多，有大有小，颜色有黑、红、绿、蓝、黄等，头部可灵活转动，前有两只大复眼，有两颗大锯牙。胸部厚实，腹部细长有节，停立时，双翅平展，翅狭长而透明，上有纹理。画翅时，用笔侧锋蘸淡墨，笔要略干，用笔不可太实，画出薄而透明的感觉。

1 使用小号狼毫笔蘸取淡墨，中锋用笔勾画蜻蜓的眼睛与口器。

2 使用小号羊毫笔蘸取胭脂，调和清水，色调较淡，中锋用笔勾染蜻蜓的头部。

3 染画头部的时候注意留出空白，表现高光。

4 调和曙红与胭脂，侧锋用笔点画蜻蜓的胸部。注意在头部与胸部的连接处用笔要虚一点，凸显头部的灵动。

5 以侧锋点画蜻蜓长长的腹部，由前向后色调要逐渐变淡。

6 以小号狼毫笔蘸取胭脂调清水，将色调调得非常淡，中锋用笔勾画出蜻蜓腹部的轮廓。

7 使用小号狼毫笔蘸取胭脂，与淡墨调和，中锋用笔勾画蜻蜓的足部。注意勾画时用笔多顿挫，表现其足部的关节。

8 用小号狼毫笔蘸取浓墨，中锋用笔勾画蜻蜓胸部及腹部的纹理。

9 使用中号羊毫笔调和淡墨，笔尖蘸浓墨，墨色自然过渡，侧锋用笔点画出蜻蜓的一片翅膀。

⑩ 依次点画出蜻蜓的其余翅膀。点画时要体现出翅膀近实远虚的效果。

⑪ 使用羊毫笔蘸取浓墨，中锋用笔点画翅膀上的斑点。

⑫ 完成蜻蜓的绘制。

5.3.2 不同颜色的蜻蜓

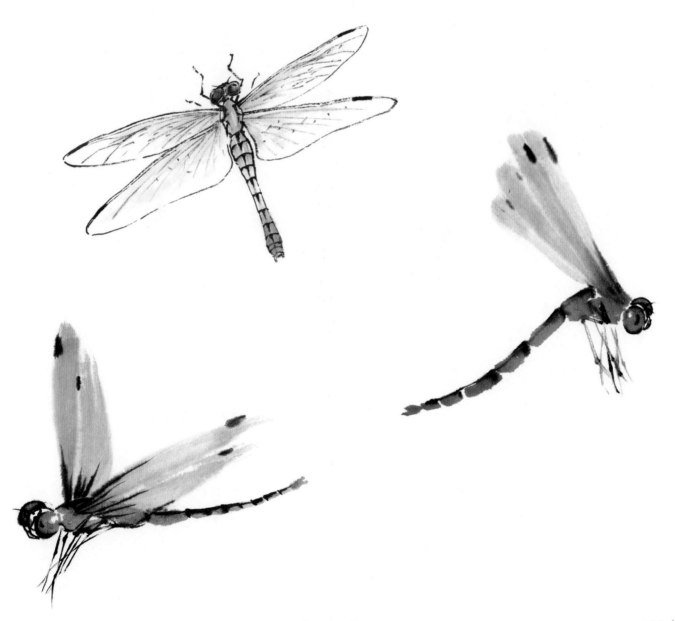

5.3.3 完整作品的画法

1 使用中号羊毫笔调和藤黄、花青与赭石，在画面左下方点画一处芦苇丛。

2 使用小号狼毫笔蘸取花青调和浓墨，中锋用笔在芦苇的右侧添画蜻蜓，中锋用笔，先点出头部与胸部，再逐渐点垛出蜻蜓的腹部。

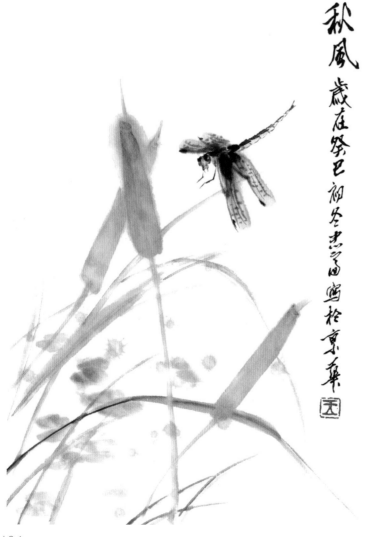

3 使用中号羊毫笔蘸取淡墨，侧锋用笔点画蜻蜓的翅膀。换用小号狼毫笔蘸取淡墨，中锋用笔勾画腹部轮廓、面部、眼睛、足部及翅纹，以浓墨点翅膀上的斑点与眼睛。用大号羊毫笔蘸淡墨调清水，在芦苇丛处点画一些水珠，让整幅画面更加写意。题字钤印，完成创作。

5.4 蚱蜢

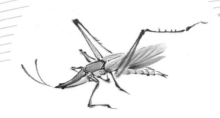

蚱蜢形似蝗而略小，头呈三角形，善跳跃，常生活在田垄间，食稻叶。蚱蜢在古今诗人画家的表现题材中是一个常见的意象。在写意国画中，蚱蜢常被添画在花间叶上，以增添画面的情趣。

5.4.1 蚱蜢的分解绘制

画蚱蜢的肢足时用笔要有弹性，忌呆板；用笔尖蘸淡墨画出头部、身、翅等部位。画翅膀时须掌握用笔的速度，避免用笔过慢，使翅膀的质感过于滞重。蚱蜢的形态要细画，让画面更加生动。

① 使用中号羊毫笔调和三绿与淡墨，侧锋用笔点画蚱蜢的头部。

② 以侧锋点画出蚱蜢的背部与翅膀。

③ 加水调淡，侧锋用笔点画蚱蜢的另一侧翅膀，让蚱蜢的形态更加立体。

④ 使用羊毫笔调和曙红与淡墨，中锋用笔点画腹部，点画时要分节点画。

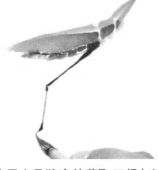

⑤ 使用小号狼毫笔蘸取三绿与浓墨调和，中锋用笔勾画蚱蜢的后腿。

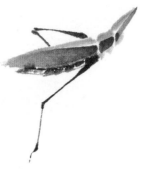

⑥ 勾画另一侧的后腿，注意后腿较长且是弯折形态。

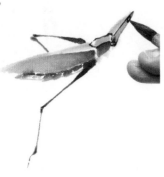

⑦ 使用小号狼毫笔蘸取浓墨，中锋用笔勾画头、背的轮廓，再勾画蚱蜢的眼睛。

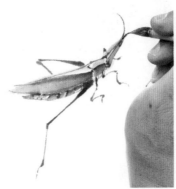

⑧ 勾画出头部的须及腹部的横纹，再以淡墨勾画蚱蜢的前足。

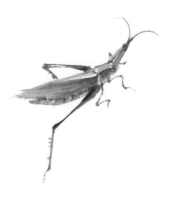

⑨ 使用小号狼毫笔蘸淡墨，中锋用笔勾画蚱蜢的后腿轮廓，再点画出蚱蜢后腿上的小刺，完成蚱蜢的绘制。

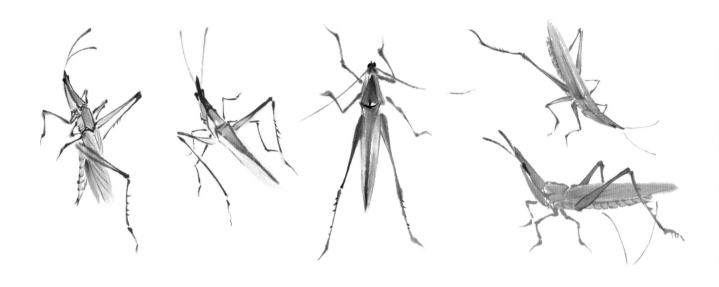

5.4.3 完整作品的画法

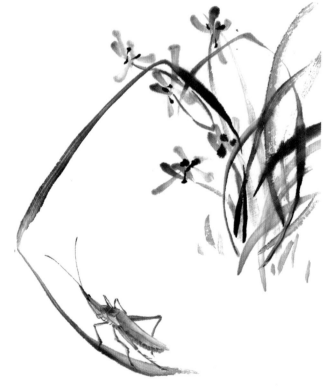

❶ 使用中号羊毫笔，蘸取浓淡墨色，在画面的偏右侧点画一处兰花。注意要在兰花丛中画出一片较长的叶片，让画面构图较为平衡。

❷ 在较长叶片的末端，添画一只依附在上面的蚱蜢。蚱蜢似乎是寻香而来，显得画面生动有趣。

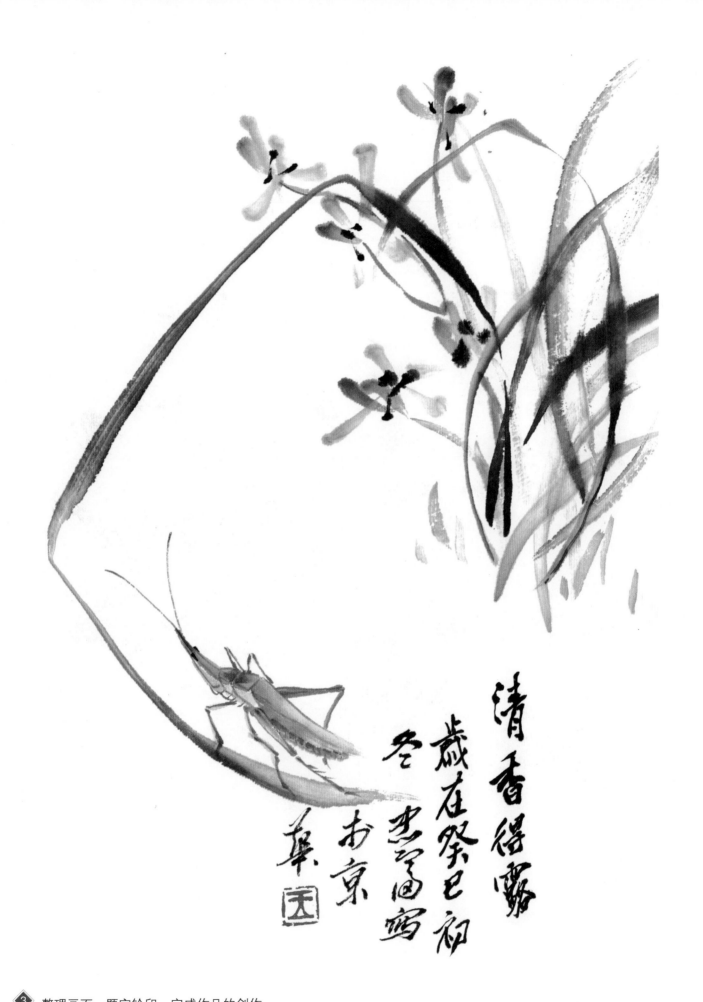

清香得露
歲在癸巳初
冬忠字畫窝
於京
華囝

③ 整理画面，题字钤印，完成作品的创作。

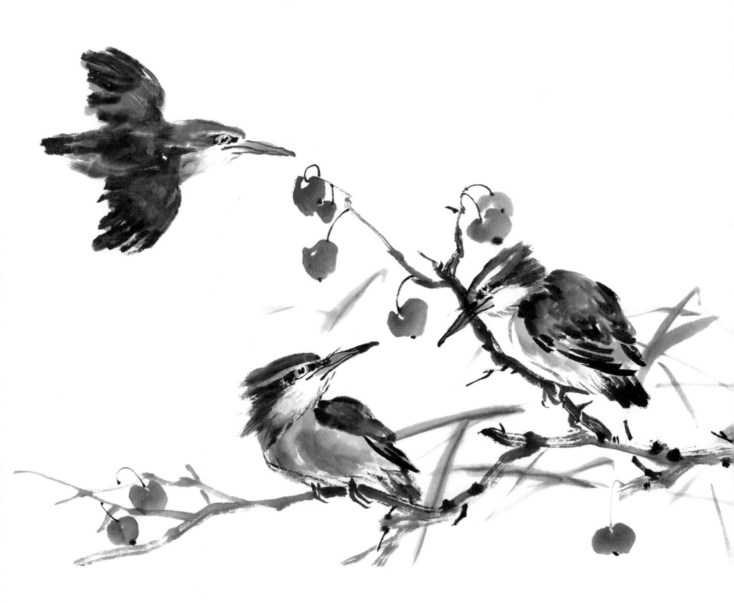

第六章 禽鸟

禽鸟与人们朝夕相伴，与人们的生活关系密切。

早在远古时代，禽鸟就时常作为艺术表现的对象。进入封建社会之后，禽鸟画作为工艺美术的一部分，常在各种屏风、器物或装饰品中出现，发展至今禽鸟画被很多画家创新与发展，深受人们的喜爱。初学者除了要按书中的要求学习外，还应该深入生活，做一些必要的写生，以利于理解，将对象表现得更生动自然、更艺术化。

6.1 苍鹭

苍鹭姿态优雅，不管是立于枝头，还是站在水里捕鱼，或是在平地上舞蹈，抑或是在天空中飞翔，都是一幅画，被古今无数文人墨客所赞颂。诗词歌赋中多有对苍鹭的描述，如《游鞋山岛》中就写道："水阔天高苍鹭旋，孤帆远影碧空行；凌波第一擎天柱，锦袜无双镇海城。"苍鹭被人们看作吉祥的鸟，画家多以苍鹭入画，在表现它矫健的身姿的同时，也赋予了它美好的寓意。

6.1.1 苍鹭的分解绘制

绘制苍鹭时要注意：背上的羽毛用几块略浅的墨块来表现；画苍鹭的腹部、腿部、头部与颈部都用淡墨完成；爪用重墨勾勒。苍鹭的胸、腹、身体两侧和覆腿羽布满较细的横纹，羽干呈黑褐色；肛周和尾下覆羽为白色，有少许褐色横斑。绘画时，要注意留白，以体现空间感。

1 选用大号羊毫笔蘸水浸透，蘸取浓墨，侧锋用笔点画背部羽毛。

2 以同样的笔墨技法再点画另一侧的背部羽毛，用笔灵活，略有开合之感。

3 逐渐将背部羽毛点画完成，行笔要自然，内点外推要随意。背部的羽毛要有干湿浓淡的墨色变化，以让苍鹭的形体更有层次。

4 用大号羊毫笔蘸取浓墨，侧锋用笔，在背部羽毛的下方点画出翅膀的羽翼。

5 在羽翼下方，侧锋点画出尾羽的位置。

6 用毛笔侧锋继续在羽翼的位置点画几笔，丰盈羽翼的羽毛，体现其毛绒的质感。

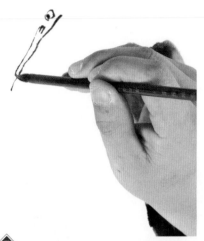

⑦ 根据鸟身的位置，确定鸟头的位置。使用小号狼毫笔蘸取浓墨，中锋用笔勾画喙及鸟的眼睛。

⑧ 逐渐丰富头部细节，如勾画鼻部与腮部零散的羽毛，添画头部羽毛。

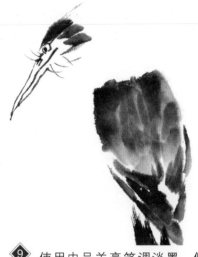

⑨ 使用中号羊毫笔调淡墨，侧锋用笔点画出头部羽毛。点垛羽毛时应按照苍鹭的头部轮廓来依次点出，点垛时留出中间的空白。

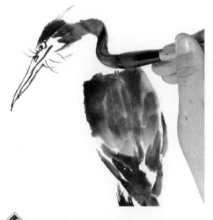

⑩ 使用大号羊毫笔蘸取淡墨，侧锋用笔画出苍鹭的颈部，连接头部与身体。

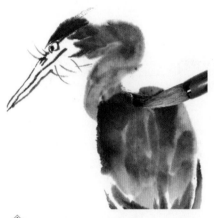

⑪ 绘制苍鹭的颈部时，尽量将其表现得自然、流畅，同时注意颈部与身体之间的衔接关系。

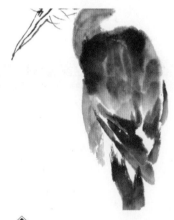

⑫ 使用中号羊毫笔蘸取淡墨，侧锋用笔点画苍鹭的腹部。

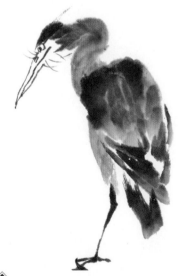

⑬ 换用小号狼毫笔蘸取浓墨，中锋用笔勾画出苍鹭细长的腿和爪子。起笔时略缓慢，行笔多顿挫，体现关节的转折。

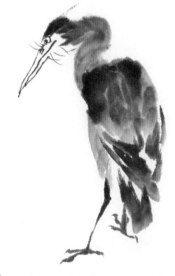

⑭ 将色调调淡，勾画出后腿与爪子，以色调的虚实营造层次。

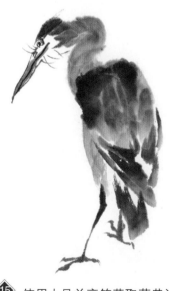

⑮ 使用小号羊毫笔蘸取藤黄调和赭石，中锋用笔点染苍鹭的眼睛及喙，完成苍鹭的绘制。

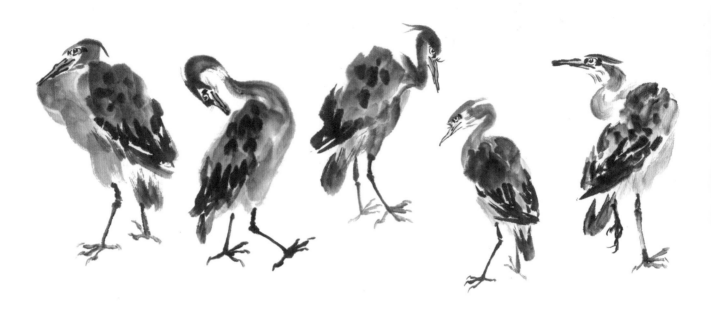

6.1.3 完整作品的绘制

1️⃣ 使用大号羊毫笔调和赭石、藤黄与淡墨，侧锋用笔，在画面中点画几处枯黄的荷叶。换用中号狼毫笔蘸取浓墨，中锋枯笔勾画叶片的叶梗，再依照叶片的形态勾画轮廓。

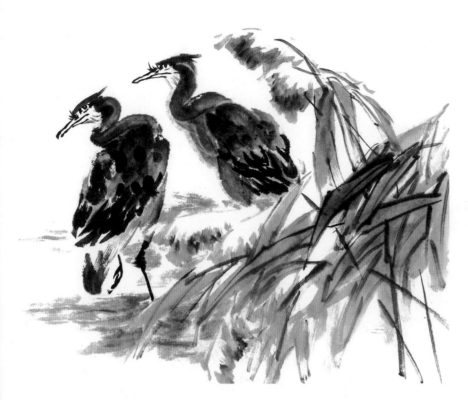

❷ 在枯叶之间点画两只站立的苍鹭，使用中号羊毫笔调和赭石与浓墨，点画苍鹭的身体。使用中号狼毫笔蘸取浓墨，勾画羽翼、苍鹭的双腿、喙及眼睛。最后再点画身体上的斑点，注意两只苍鹭的动势及头部朝向。

使用羊毫笔调和赭石与淡墨，色调较淡，侧锋枯笔在苍鹭的腿部擦画几处浮萍，增加画面的生动性。

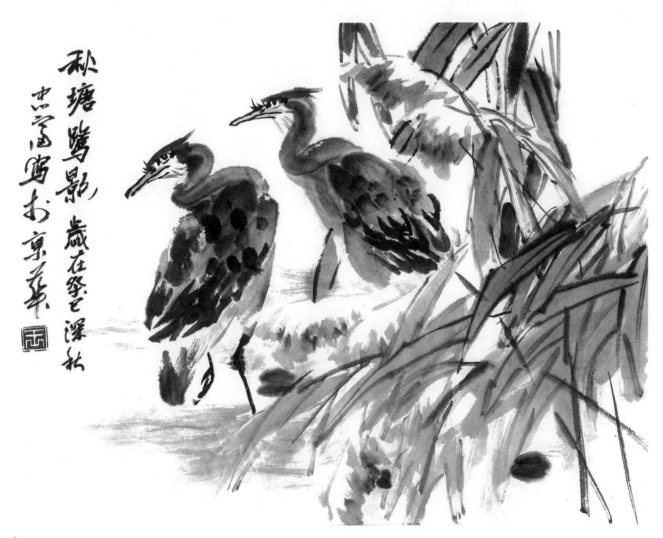

❸ 使用中号羊毫笔蘸取赭石调淡墨，先给苍鹭的嘴部上色，然后在画面上方再添画一些叶片，并以浓墨勾叶脉，让画面更加丰富。整理画面，题字钤印，完成创作。

6.2 翠鸟

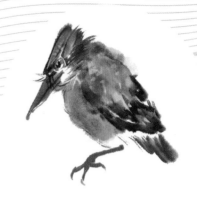

翠鸟由于鲜丽的羽毛及敏捷的身姿为古代文人墨客所喜爱。古人以翠鸟入画较多，翠鸟的鲜艳的羽毛可以让画面增色不少。翠鸟敏捷、机智，在画中加上翠鸟，画面变得生动、有韵味，富有生活气息，使看到的人身临其境。另外，翠鸟也被赋予平静安宁的美好寓意。

6.2.1 翠鸟的分解绘制

绘制翠鸟时，要做到从大处着眼，先画主要部位，再添画局部，用笔要轻松、浑厚，用色要清丽、不落俗套。翠鸟有两种画法：一种是以浓墨勾喙和眼，点头、背、翅、尾，用浓墨点勾覆羽、飞羽，以淡墨勾胸部，以曙红点胸部、给喙上色；另一种画法是头、背与翅直接用灰青或灰绿来绘制。

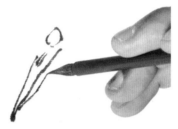

❶ 用小号狼毫笔蘸浓墨，中锋用笔勾画出翠鸟的眼及喙，注意翠鸟的喙较细长。

❷ 使用小号羊毫笔蘸取浓墨，侧锋用笔点画头顶的羽毛。

❸ 以中锋勾画腮部羽毛。注意与颈部连接处的羽毛略微松散。

❹ 使用中号羊毫笔调淡墨，笔尖蘸浓墨，侧锋用笔点画出翠鸟背部的羽毛。右侧的翅膀由于透视的关系，稍小。

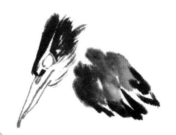

❺ 使用小号狼毫笔蘸取浓墨，中锋用笔勾画羽翼。注意颜色浓淡的变化，突出羽毛的层次感。

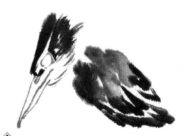

❻ 以同样笔墨勾画出翠鸟尾部的羽毛。

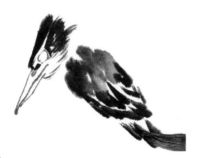

❼ 逐渐将尾部的羽毛添画完整。点画时，尾部羽毛可不连接羽翼，以追求写意之感。

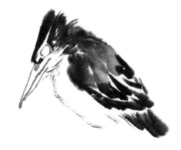

❽ 使用小号狼毫笔蘸取淡墨，使笔中水分较少，枯笔勾画出翠鸟的腹部，运笔留飞白。

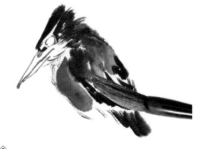

❾ 用中号羊毫笔蘸取曙红调和清水，色调浅一些，侧锋用笔点染翠鸟的腹部。

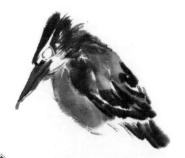

10 再用中号羊毫笔蘸取曙红，点染翠鸟的喙，再以笔染画翠鸟的羽翼，丰富翠鸟的色调。

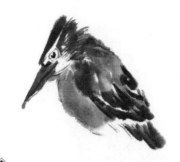

11 使用毛笔蘸取浓墨，中锋用笔点睛。注意点画眼睛时需留出空白，表示高光。

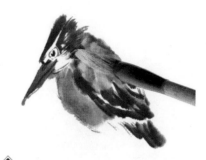

12 调和酞青蓝和钛白，侧锋用笔，点染翠鸟的背部。

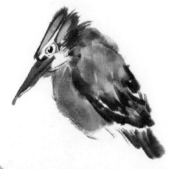

13 染画翠鸟头部的羽毛。此处以罩染的方式染画头、背及尾羽，让翠鸟的色调更加丰富。

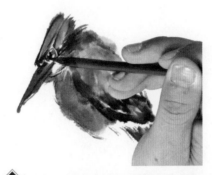

14 使用小号狼毫笔调和曙红与清水，点染翠鸟的眼白。

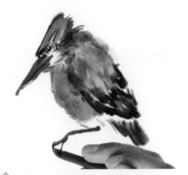

15 用小号狼毫笔调和曙红与淡墨，中锋用笔勾画鸟腿、鸟爪。

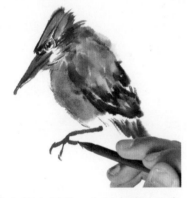

16 勾画鸟爪时，先以中锋勾出鸟的趾，再点画出趾尖，用笔需灵活一些。

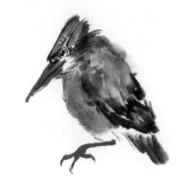

17 使用小号狼毫笔蘸取钛白调和清水，色调较淡，中锋用笔，在鸟身上随意地点画出一些斑点，使翠鸟的形象更加生动。

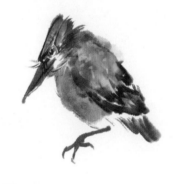

18 蘸取浓墨，中锋用笔勾画出翠鸟喙部较为杂乱的羽毛，完成翠鸟的绘制。

6.2.2 不同姿态的翠鸟

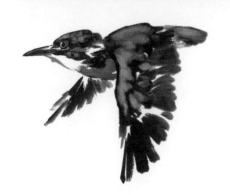

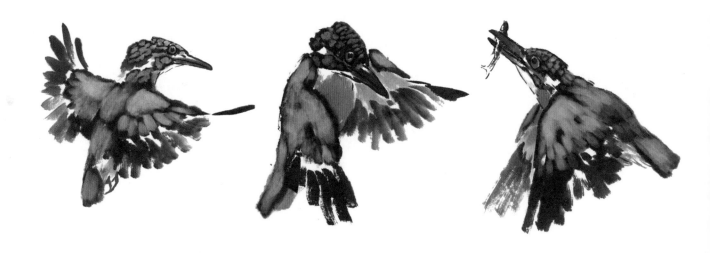

6.2.3 完整作品的画法

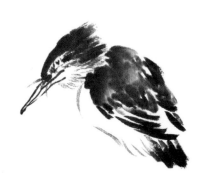

① 使用中号羊毫笔蘸取浓墨,侧锋用笔点画翠鸟的头、背部羽毛。以小号狼毫笔蘸浓墨勾画喙、眼睛,以及翅膀和尾部的羽毛,淡墨勾画翠鸟的腹部轮廓。

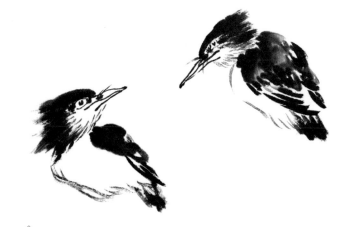

② 以同样的笔墨在画面左侧再添画一只翠鸟,两只翠鸟的头部相对,交相呼应。注意两只翠鸟的身体动势,左侧的翠鸟身体转动幅度较大,腹部露出的面积也较大。

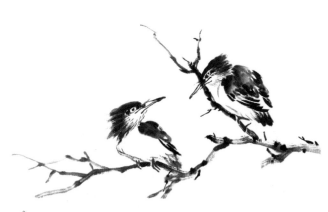

③ 使用中号狼毫笔蘸取浓墨,使笔中水分较少,中锋用笔,在两只鸟之间勾画果树的树枝,运笔留飞白,凸显树枝的质感。用小号狼毫笔调和曙红和少量花青勾画鸟爪。再换浓墨点出树枝上的苔点,可以着重点画于树枝转折处。注意树枝与二鸟的遮挡关系,同时准确体现鸟爪与树枝的关系。

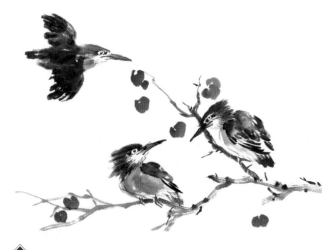

④ 使用中号羊毫笔蘸取曙红,在树枝间点画几个成熟的果实。为增添画面生动性,在枝头上方再添画一只正在飞行的翠鸟,调和曙红与白粉,染画三只翠鸟的腹与喙。

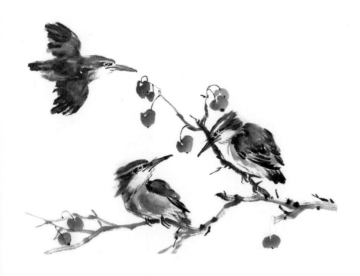
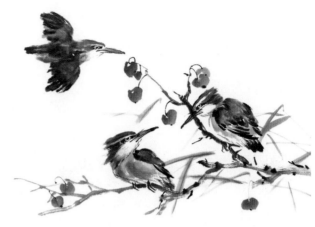

⑤ 使用中号羊毫笔调和酞青蓝与白粉，侧锋用笔染画翠鸟的羽毛，再以白粉勾画翠鸟的羽毛层次。以小号狼毫笔蘸取浓墨，勾画果实的果柄，连接树枝；再在果实的底部点脐。

⑥ 使用中号羊毫笔调和藤黄与花青，侧锋用笔，点画几处散落的叶片，让画面中所要体现的秋意更为浓郁。

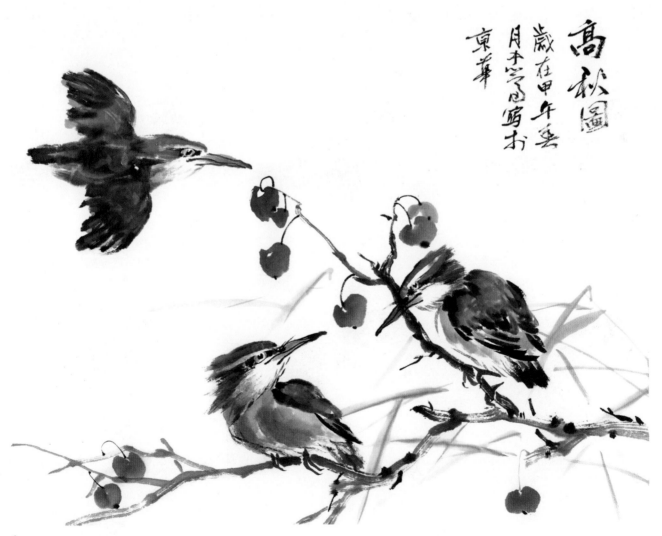

⑦ 整理画面，完成创作。

6.3 麻雀

古代画家多以麻雀入画，除了借用麻雀小巧的体态增添画面情趣外，也可借物抒情，在古人眼中麻雀是自由的象征。麻雀的显著特征为黑色喉部、白色脸颊上的黑斑、栗色头部。麻雀喜群居，种群生命力极强，所以常用在画面中活跃气氛。

6.3.1 麻雀的分解绘制

麻雀性格活泼，绘制时要表现出它的这一特性，用笔需灵活，颜色处理需得当。

1 用中号羊毫笔调赭石与曙红，侧锋用笔点出头的顶部和一侧翅膀。注意麻雀的动势，头部倾斜，要画得稍扁长一些。

2 用侧锋画麻雀的另一侧翅膀，用笔要由虚到实，过渡自然。注意两侧翅膀的不同。

3 在赭石中加一些墨，中锋用笔画出羽翼的内层。羽翼不可画平、画直。

4 使用中号羊毫笔调和赭石加淡墨，侧锋两笔画出麻雀的尾羽。再以小号狼毫笔蘸取浓墨，在翅膀上随意地点缀一些斑点。

5 将颜色加水调淡，侧锋用笔点画麻雀的腹部，顺势点画出麻雀的大腿。

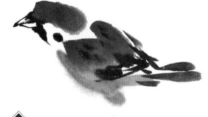

6 使用小号狼毫笔蘸取浓墨勾画喙，接着画出鸟喙周围的黑色羽毛，然后用笔尖点出麻雀的眼睛。

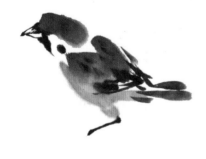

7 使用小号狼毫笔蘸取浓墨，中锋用笔勾画麻雀的小腿。注意运笔时多转折，表现麻雀腿部的关节。

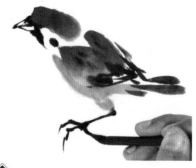

8 中锋用笔勾画鸟爪。

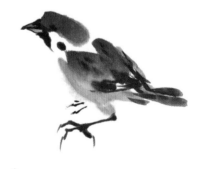

9 由于角度关系，另一侧的鸟腿被身体遮挡，所以只勾画露出的鸟爪。再用中号羊毫笔蘸取浓墨，完善麻雀身体边缘形状，及尾羽处的层次。

6.3.2 不同姿态的麻雀

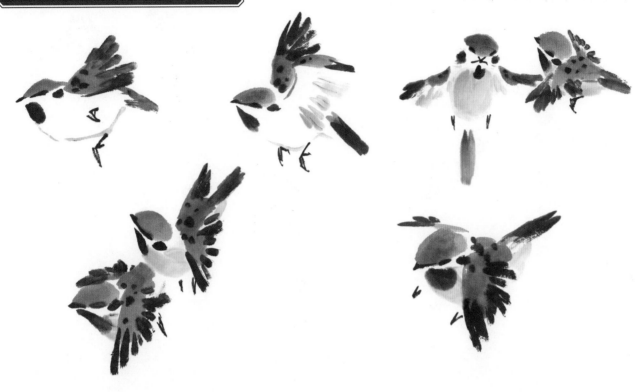

注意！

绘制时，应对麻雀的身体形态有一个深刻的了解，这样才能准确、生动地体现麻雀的体态。同时，要注意观察不同动势下麻雀身体的特征。

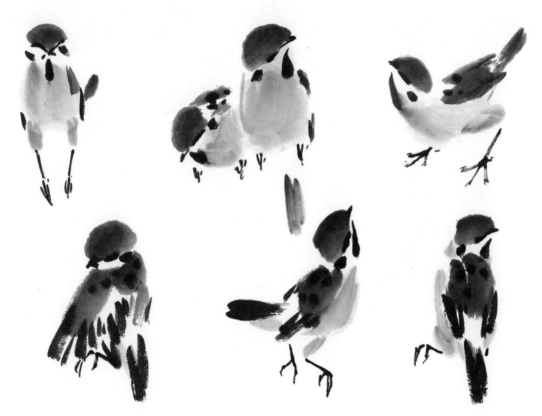

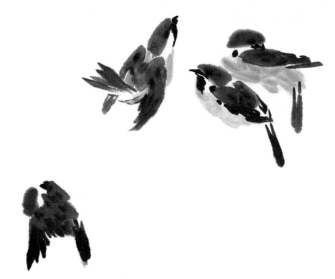

① 使用中号羊毫笔蘸取赭石调和曙红，在画面中点画出三只不同姿态的麻雀的轮廓。再以小号狼毫笔蘸取浓墨，点画麻雀斑点，勾画其羽毛。

② 使用羊毫笔蘸取淡墨，侧锋用笔点画出三只麻雀的腹部，以小号狼毫笔蘸取浓墨勾画喙，点睛。为增添画面趣味，在三只麻雀的左下方再添画一只麻雀，形成聚散之势。注意在刻画麻雀的同时，脑中要明确树枝的位置。

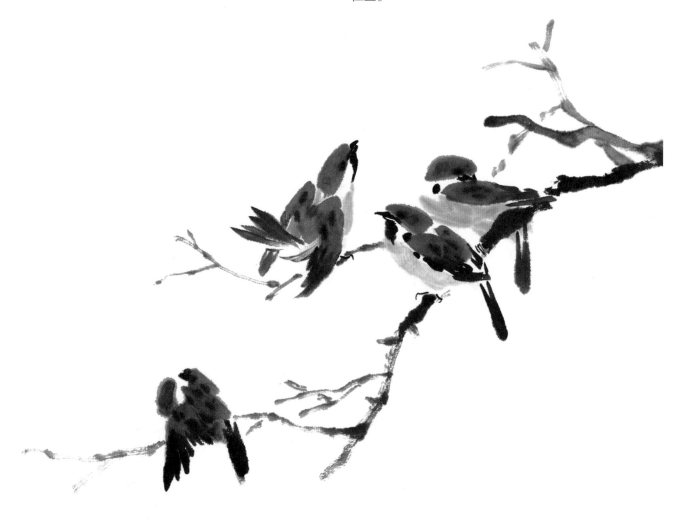

③ 使用中号狼毫笔调淡墨，笔尖蘸浓墨，根据麻雀的位置勾勒出树枝，并画出鸟爪，与树枝衔接。用小号狼毫笔蘸取浓墨，勾画出分叉的树枝，再蘸取淡墨，枯笔勾画细小的枝节。注意顿笔，以表现树枝的弯曲之感。

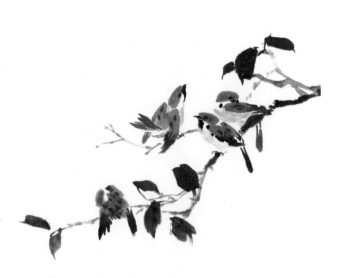

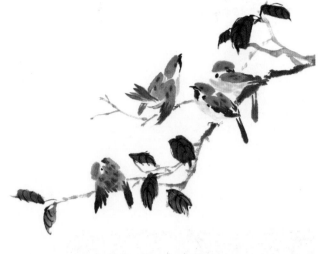

④ 使用中号羊毫笔蘸取赭石，调和曙红再调淡墨，侧锋用笔，在枝间点画一些叶片，以丰富画面。

⑤ 使用小号狼毫笔蘸取浓墨，中锋用笔勾画叶脉，让画面效果更加完整。

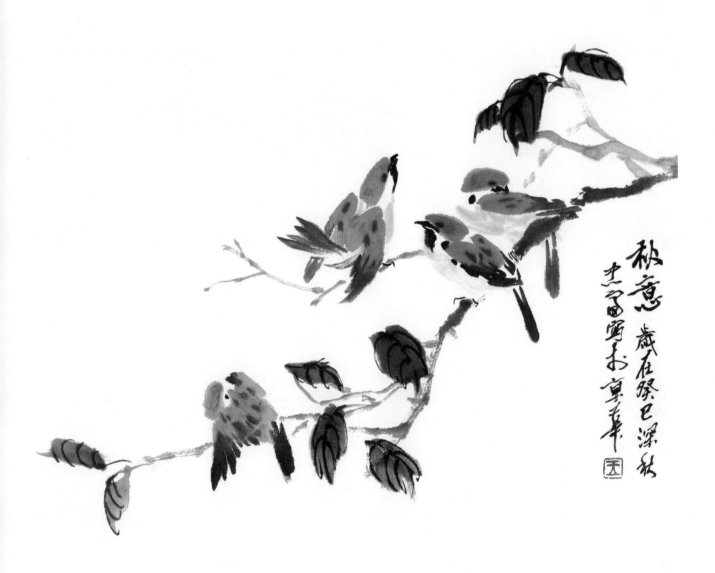

⑥ 整理画面，题字钤印，完成创作。

6.4 鸳鸯

鸳鸯被认为是永恒爱情的象征。鸳鸯是让文人墨客倾心的对象，古人对鸳鸯的喜爱在许多诗歌中都有所体现，如"鸳鸯于飞，毕之罗之""鸳鸯在梁，戢其左翼"等。鸳鸯作为一个重要的意象被古今画家融于画中，画家喜爱鸳鸯戏水的美丽情境，借以抒发对忠贞爱情及诸多美好事物的向往之情。

6.4.1 鸳鸯的分解绘制

雄鸳鸯羽毛颜色漂亮复杂，雌鸳鸯与麻鸭相似，羽毛颜色较单一。画雄鸳鸯从头部画起，先画头顶黑羽，再画喙，后用散锋点画腮后的羽毛，然后圈眼。向上翻翘的扇形羽是鸳鸯的特征之一，注意其形态特征的表现。

❶ 选取一支小号狼毫笔，蘸取浓墨，中锋用笔勾画出鸳鸯的眼睛和喙。侧锋用笔点画头部羽毛。

❷ 选择中号羊毫笔，调和淡墨，侧锋用笔，点画出鸳鸯腮部的散毛。注意飞白，凸显层次感和蓬松感。

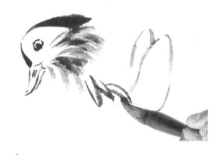

❸ 淡墨，使笔中水分较少，用中锋勾画出翅膀及身侧的羽毛。

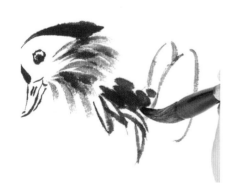

❹ 再用中号羊毫笔蘸取淡墨，中锋用笔在鸳鸯的背部点垛羽毛，体现其羽毛的浓密。

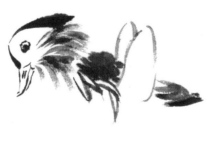

❺ 选择中号狼毫笔，蘸取淡墨，使笔中水分较少，中锋用笔勾画出尾羽。

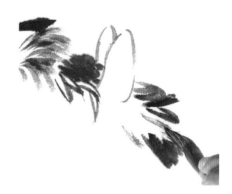

❻ 用中号羊毫笔蘸取淡墨，侧锋用笔在羽翼下方点画出鸳鸯的尾羽。

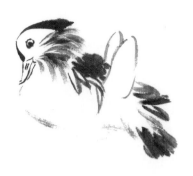 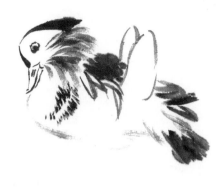 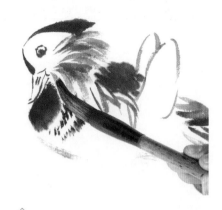

7 用小号狼毫笔调和淡墨，枯笔勾画出鸳鸯胸部和腹部。勾画时中间可断开，凸显写意之感。

8 使用小号狼毫笔蘸取浓墨，中锋用笔，使笔中水分较少，在鸳鸯的胸前点缀出两排斑纹。

9 调和曙红和淡墨，涂染鸳鸯的前胸部。注意留白，凸显体积感。

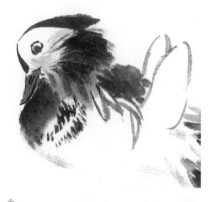 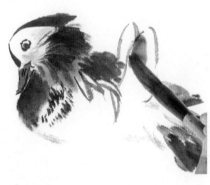 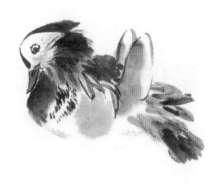

10 用中号羊毫笔蘸取藤黄染画鸳鸯的面部。洗净毛笔，蘸取曙红点染喙部。加水调淡色调，染画头部羽毛。

11 使用中号羊毫笔蘸取藤黄调淡墨，侧锋用笔点染鸳鸯的翅膀。

12 将颜色加清水调淡，点染鸳鸯的腹部与尾部。用笔蘸取酞青蓝加白粉点画颈部羽毛。

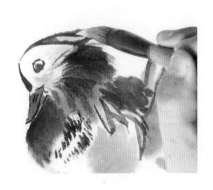 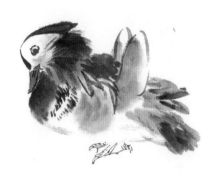 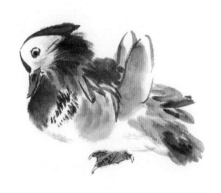

13 用中号羊毫笔蘸取酞青蓝加白粉，中锋用笔染画鸳鸯头顶的羽毛。

14 使用小号狼毫笔蘸取淡墨，中锋用笔，勾画爪子。

15 调和赭石与淡墨，染画爪子，再用浓墨点画爪子上的斑纹，完成鸳鸯的绘制。

6.4.2 不同姿态的鸳鸯

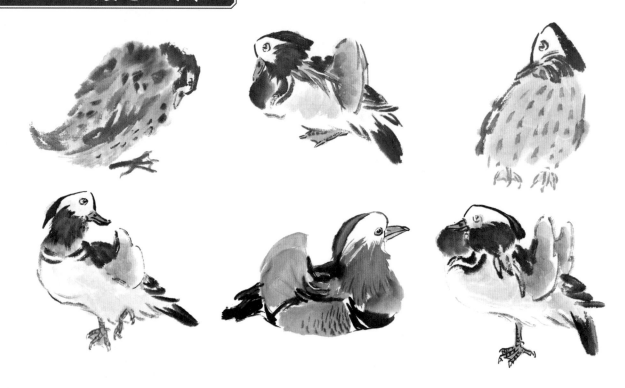

6.4.3 完整作品的画法

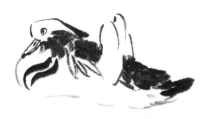

① 在画面中画出雄鸳鸯的位置,使用中号羊毫笔,利用浓淡墨色勾画出雄鸳鸯的大体形态。

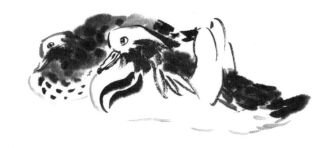

② 根据雄鸳鸯的位置,画出雌鸳鸯。注意雌鸳鸯的颜色较为灰暗,同时二者在身体动态上形成相互依附之势。

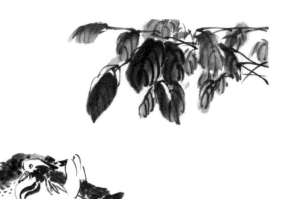

③ 为丰富画面,在画面右上角画一横枝,再填以叶片丰富画面。使用小号狼毫笔蘸取浓墨勾枝,中号羊毫笔调三绿和淡墨点叶,以浓墨勾叶脉。

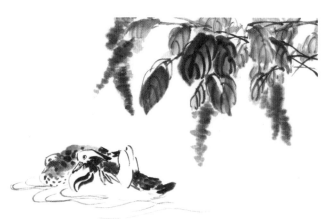

④ 使用中号羊毫笔调曙红与白粉,侧锋用笔点画出下坠的花头。使用小号狼毫笔蘸取淡墨,中锋用笔在鸳鸯周边勾画波纹。

⑤ 使用中号羊毫笔调和藤黄与赭石，侧锋用笔染画鸳鸯的身体。蘸取曙红点染鸳鸯的喙部。调和曙红和淡墨给前胸上色。

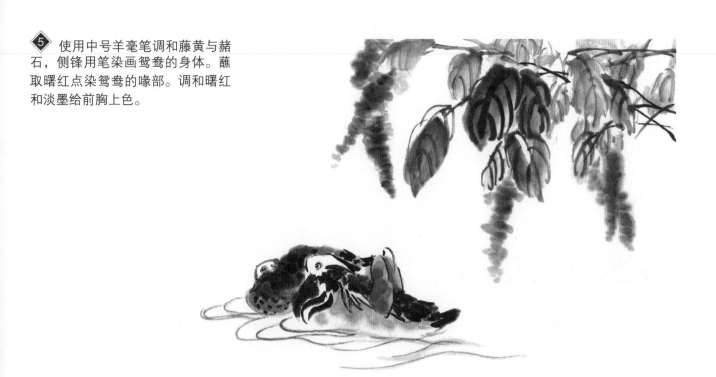

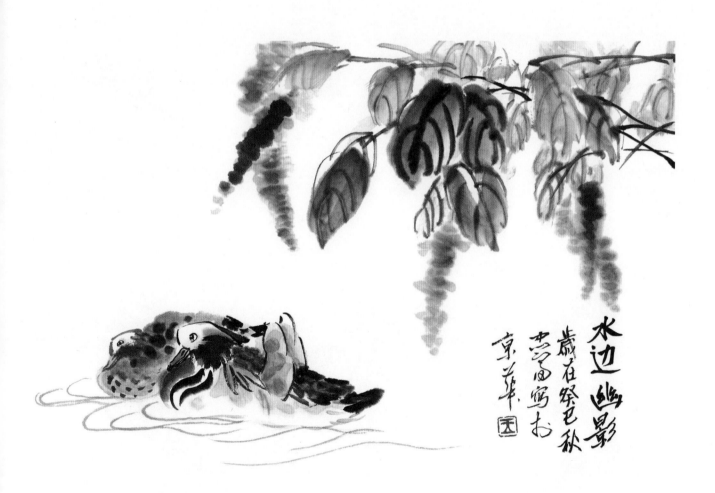

⑥ 使用中号羊毫笔调和酞青蓝加白粉，中锋用笔勾染雄鸳鸯背部的羽毛，蘸大红染画头部，丰富其固有色调。整理画面，题字钤印，完成创作。

6.5 喜鹊

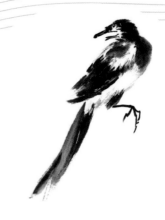

在中国，喜鹊是一种吉祥鸟，象征着喜庆、吉祥、幸福、好运。人们常将喜鹊赋以喜庆、吉祥、好运的含义，并崇尚喜鹊，将心中美好的愿望和情感寄托于喜鹊。古今画家也对喜鹊喜爱有加，更将其融于画面赋予吉祥、美好的寓意，如"喜"事、"喜"上加喜、双"喜"临门等。

6.5.1 喜鹊的分解绘制

喜鹊的喙、爪为黑色，额至后颈也为黑色，背为灰色，两翅和尾为灰蓝色，飞羽外端部为白色。尾长，且具有白色端斑，下端为灰白色。外侧尾羽较短，不及中央尾羽的一半。绘画时，使用羊毫笔与狼毫笔运用浓淡墨色进行勾点，颜色要有虚实变化，方能使之生动自然。

1 选取一支小号狼毫笔，蘸取浓墨，中锋用笔勾画出喜鹊的眼睛等。

2 中锋用笔勾画出喙。喙缝要一直延续到眼睛下方，喙的下部较上部短。

3 换用中号羊毫笔，蘸取浓墨，侧锋用笔，点画喜鹊的头部。注意控制笔中的水分，不宜含水太多。

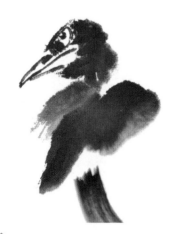

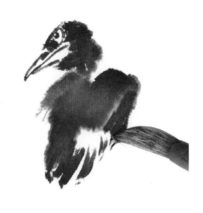

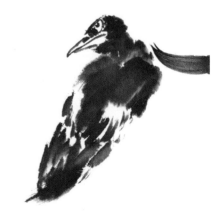

4 使用中号羊毫笔调和淡墨，笔尖蘸浓墨，使笔中水分较足，侧锋用笔点画出喜鹊的颈部及背部。

5 将笔中水分控干，侧锋用笔点画翅膀末端的羽毛。注意落笔要留锋，体现羽毛的质感。

6 再以笔蘸取浓墨，侧锋、中锋兼用画出喜鹊的羽翼。用笔需灵活一些，体现羽翼的硬度及质感。

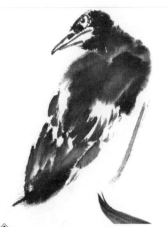

7 用中号羊毫笔蘸淡墨，中锋用笔勾画出喜鹊的腹部。

8 使用中号羊毫笔调和淡墨，笔尖轻蘸浓墨，侧锋、中锋兼用画出喜鹊的尾羽。尾羽要与身体衔接自然。

9 逐渐添画尾部羽毛，再用淡墨将底部羽毛添画完整。换用小号狼毫笔蘸取浓墨，中锋用笔勾画鸟腿。

注意！

喜鹊属中等体型鸟，大部分羽毛颜色为墨色。先用浓墨点画背部，尾处颜色渐淡，用笔要肯定、准确，留出空白，表示白色肩羽。再用浓墨点画飞羽，接着用浓墨画出尾羽，用笔要虚起虚收。

10 逐步将喜鹊的鸟爪勾画完成，注意爪子尖端的墨色较淡。

11 使用小号羊毫笔蘸取花青调和淡墨，中锋用笔点染喜鹊的喙部。再将毛笔洗净，蘸取赭石调和清水，点染喜鹊的眼睛。

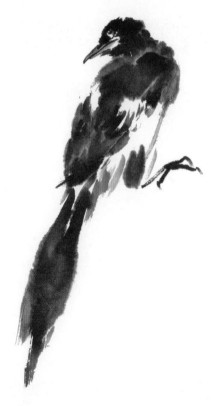

12 完成喜鹊的绘制。

6.5.2 不同姿态的喜鹊

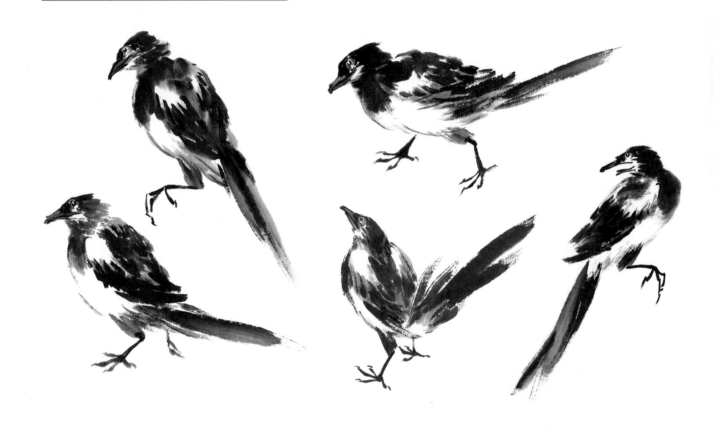

6.5.3 完整作品的画法

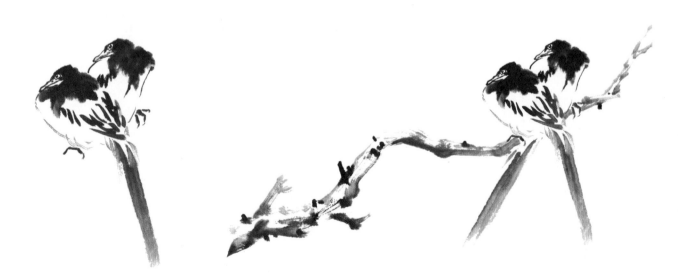

1 想好画面构图后，在画面的中上方先画两只栖息的喜鹊。使用中号羊毫笔蘸取浓墨点画，侧锋用笔点画喜鹊的头部、背部、翅膀与尾羽，以小号狼毫笔浓墨勾喙，以淡墨勾画腹部轮廓。再蘸取浓墨勾勒鸟爪。

2 使用中号羊毫笔蘸取浓墨，使笔中水分较少，枯笔擦画树枝，注意两只喜鹊的爪子的位置。树枝要有贯穿之感，运笔多留飞白，体现树枝的苍劲。由于树枝遮挡了后面喜鹊的部分尾羽，所以以侧锋浓墨接画出喜鹊的尾羽后，换用小号狼毫笔蘸浓墨，点画树枝上的新芽。

3 使用中号羊毫笔调和曙红与少许藤黄，侧锋用笔点画几朵花头，调和淡墨，侧锋用笔，在花间添画一些叶片，增加画面的生动性。换用小号狼毫笔蘸取浓墨，点画花萼，再勾画叶脉。

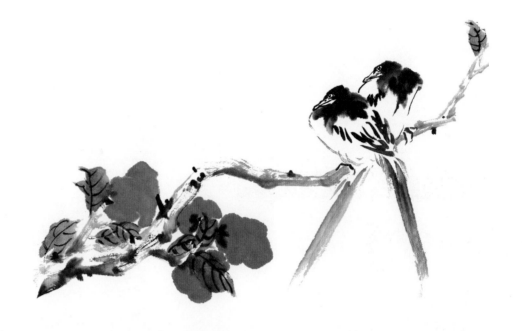

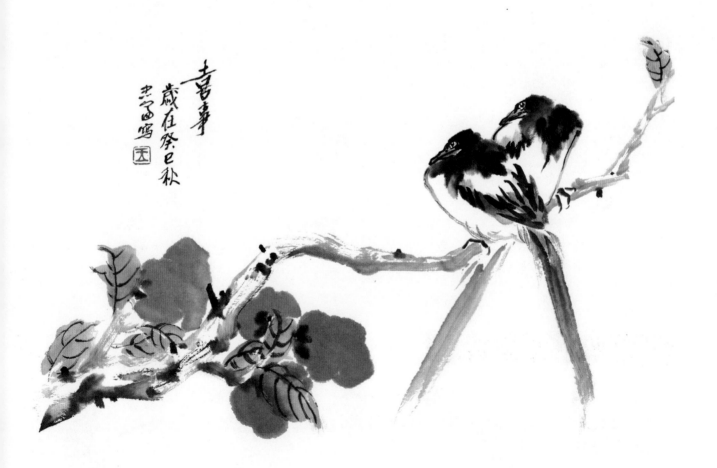

4 用中号狼毫笔调和藤黄和少量曙红，勾勒喜鹊的腹部轮廓并给眼睛上色。最后调淡花青为喙部上色。整理画面，题字钤印，完成创作。

6.6 燕子

燕子具有丰富的情感内涵，常作为眷恋故居的意象出现，如：
"朱雀桥边野草花，乌衣巷口夕阳斜。旧时王谢堂前燕，飞
入寻常百姓家。"我国诗人尤其善于把燕子和春天联系在一起，
如："孤山寺北贾亭西，水面初平云脚低。几处早莺争暖树，
谁家新燕啄春泥。"画家常借用燕子表达自身对春的一种期
盼和渴望。

6.6.1 燕子的分解绘制

画燕子先用侧锋浓墨画头、背，接着以侧锋、中锋画翅膀、尾巴，以淡墨勾出胸部，最
后以曙红点颈。

① 使用中号羊毫笔调和熟褐与淡
墨，侧锋用笔点出燕子的头部。根
据燕子头部的位置，点画出燕子左
侧的翅膀。

② 顺势再点画出右侧的翅膀。注
意，由于透视关系，右侧的翅膀比
左侧的翅膀小，用笔要由虚到实，
过渡自然。

③ 侧锋用笔点画出翅膀，收笔露
锋，翅膀要交叉点出。注意两侧翅
膀的不同。

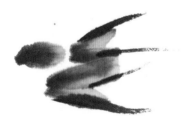

④ 点画完翅膀之后，使用中号羊
毫笔调和熟褐与浓墨，中锋用笔勾
画出燕子的尾羽。燕子的身体较为
短小，翅膀细长，有尖端。

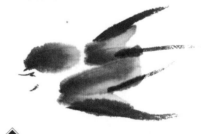

⑤ 使用小号狼毫笔蘸取浓墨，中
锋用笔勾画出燕子的喙部等。

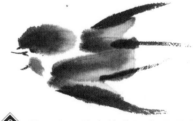

⑥ 使用小号狼毫笔蘸取朱磦调和
淡墨，中锋用笔点画燕子的腮部。
浓墨点睛，完成燕子的绘制。

6.6.2 不同姿态的燕子

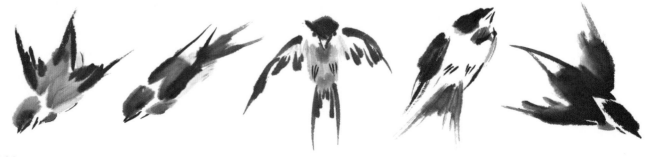

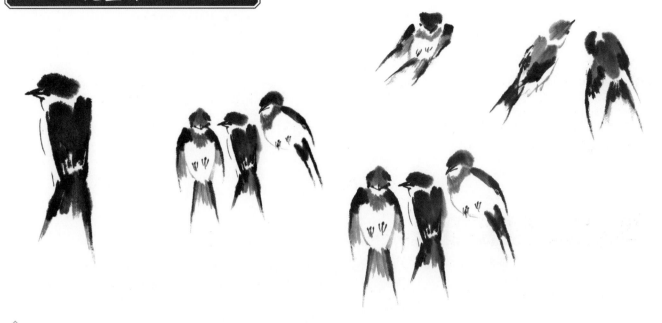

① 为了表现燕子归来的主题，在画面中要画出许多燕子，展现出燕子的悠闲自得之态，以及体现出燕子归来的喜悦。使用中号羊毫笔利用浓淡墨色逐渐勾画出六只燕子：近端三只燕子凑在一处，一只背面，两只正面；远端右侧两只背面的燕子动作幅度较大，身体倾斜较明显，左端的一只燕子独自站立。燕子的不同姿态能够让画面更为生动、富于情趣。

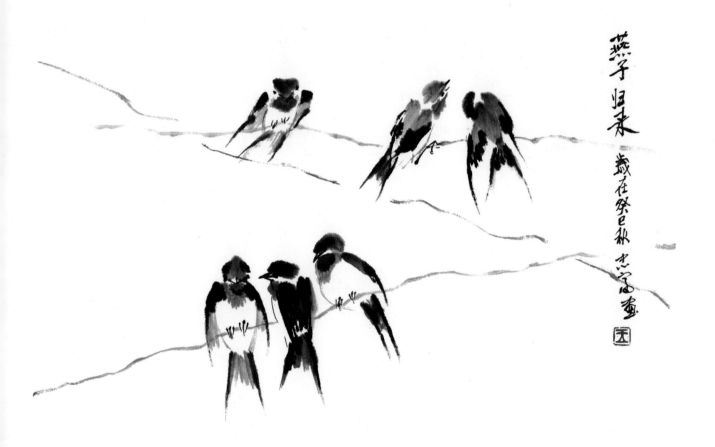

② 根据燕子的位置，使用小号狼毫笔蘸取淡墨，中锋用笔勾勒三条电线，这不但增加了画面的丰富度，也让群燕有落脚之处。注意电线与燕子爪子的关系，要确保燕子稳稳地停留在电线之上。使用毛笔蘸曙红点画燕子的颈、尾部。题字钤印，完成创作。

6.7 鹤

鹤在我国传统文化中常被誉为高雅、长寿的象征，在诗词和中国画中，常被文学家、艺术家作为主题而称颂。诸多画家喜画鹤，将鹤作为表现意象呈现于画面之中，不仅是对鹤优美体态及高雅情趣的赞美和表现，更是将其与长寿、贺寿等美好寓意联系在一起，表达画者对人生及美好事物向往的一种崇高的体现。

6.7.1 鹤的分解绘制

绘制鹤时，建议将中号狼毫笔、小号狼毫笔与中号羊毫笔配合使用。由于鹤的背部和腹部的羽毛皆为白色，所以在表现时选用中号狼毫笔蘸取浓淡墨色，以中锋直接勾画，体现其羽毛固有色调。脖颈和羽翼为黑色，绘制时使用中号羊毫笔侧锋点画，羽翼的点画，毛笔水分要少些，多留一些飞白效果，凸显羽翼的质感。刻画小细节，如鸟喙与鸟眼时，使用小号狼毫笔蘸浓墨勾画，鸟爪使用中号狼毫笔蘸浓墨勾画，运笔多顿挫转折，体现爪部关节，凸显鸟爪的力度。

❶ 选取小号狼毫笔蘸取浓墨，中锋用笔，勾画出鹤的翅膀。

❷ 以笔的中锋勾画另一侧的翅膀，由于遮挡关系，另一侧的翅膀细节较少。笔中水分要少一些，枯笔绘制能体现出羽毛质感。

❸ 逐步增添翅膀部分的羽毛层次，让鹤翅看起来更加饱满。

❹ 使用小号狼毫笔蘸取淡墨，中锋用笔勾画出鹤的腹部。

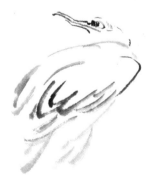

❺ 根据鹤的身体动势，确定头部位置。选取小号狼毫笔蘸取浓墨，中锋用笔，勾画出鹤的眼睛和喙部。

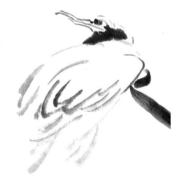

❻ 使用中号羊毫笔蘸取浓墨，侧锋、中锋兼用画出鹤的颈部和前胸的羽毛。注意鹤的颈部较长，着重体现颈部的弯曲感。

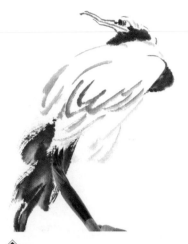

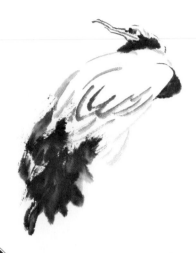

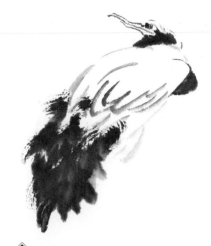

⑦ 使用中号羊毫笔调淡墨，笔尖蘸浓墨，侧锋枯笔擦画尾羽，运笔留飞白，凸显羽毛的质感。

⑧ 继续以枯笔擦画出鹤的尾羽。

⑨ 蘸浓墨运枯笔，适时在翅膀上擦画出几处羽毛，让鹤的形象更加生动。

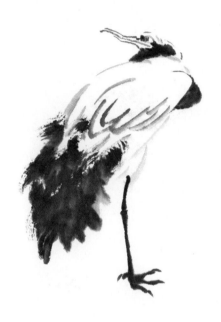

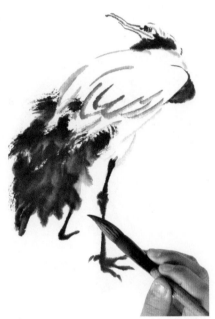

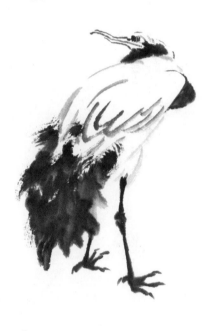

⑩ 使用中号狼毫笔蘸取浓墨，中锋用笔勾画出鹤的腿和爪子。勾画腿时，注意顿笔，突出鹤腿的关节部分。

⑪ 画完该侧腿之后，再勾画出另一侧的腿和爪。注意腿与尾羽之间的遮挡关系。

⑫ 勾画另一侧的爪，完成鹤的绘制。

注意！

鹤的羽毛大部分都是白色的，所以我们在绘制时不加以染色，只选用狼毫笔蘸取浓淡墨色加以勾画，虽无较大笔锋及墨色的点画，但运笔勾画要做到细致。在勾画完轮廓后，要逐步在翅膀上添画细节：一是将周身羽毛表现准确，二是凸显羽毛的层次，三是要明确身体各部分。

6.7.2 不同姿态的鹤

鹤在展翅、飞行时的姿态都非常高贵、美丽。鹤高展双翅时的飞行姿态多种多样，同时鹤在站立时的姿态也非常丰富，具有代表性的就是单脚站立了。

飞行时

鹤在飞行时张开翅膀，以使身体平衡。双翼上下鼓动呈对称状，也就是双翼同时上扬或者同时下扇。

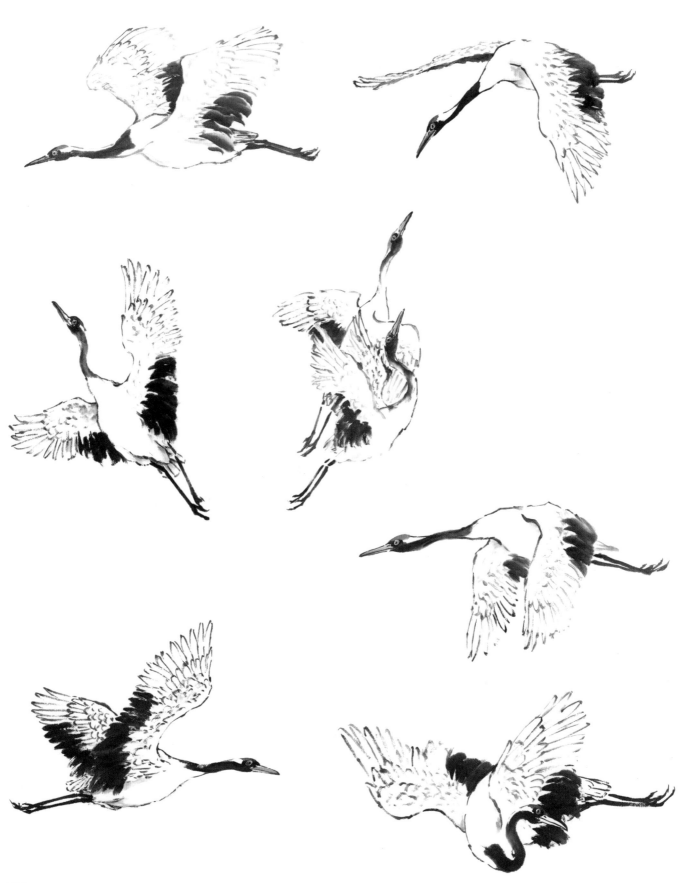

站立时

通过鹤头部的转动角度可以绘制出多种的动态。休息闲立的时候，姿态较为轻松，应绘制出悠然闲散的神态；站立时一般双足着地，偶尔单足站立，绘制时要掌握好重心。

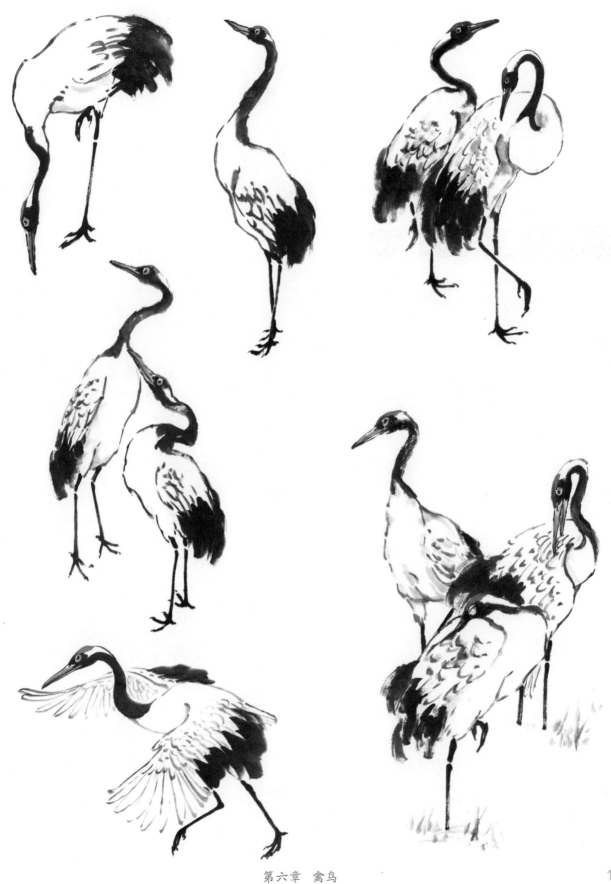

6.7.3 不同角度的鹤

背面

侧面

正面

6.7.4 完整作品的画法

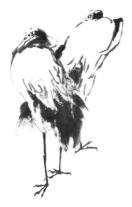

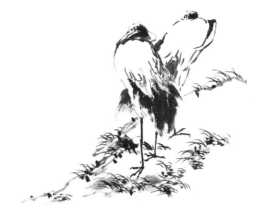

① 考虑好画面构图，在画面右侧画出两只悠闲的鹤。使用小号羊毫笔蘸浓墨点画鹤的头、颈及尾羽的形状。使用小号狼毫笔蘸浓墨，勾鹤的喙、眼睛、身上的羽毛及足部，注意两只鹤的遮挡关系。

② 使用小号狼毫笔蘸取淡墨，中锋用笔勾画出一处较高的地面，再蘸取浓墨，在地面上勾画一些杂草，增加画面丰富度。以淡墨擦画草丛，突出草地的质感。

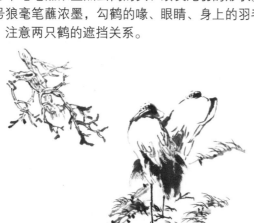

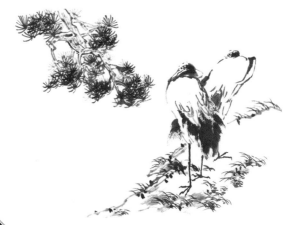

③ 使用小号狼毫笔蘸取浓墨，从画面左上方向下勾画出一簇松枝。通常将鹤与松树进行搭配。

④ 使用小号狼毫笔蘸取浓墨，中锋用笔在松枝上添画松针。表现松针时一般采用硬毫笔，便于表现松针尖硬的特点。松针要有疏密聚散变化，遵守"齐而不齐、不齐而齐"的变化规律。

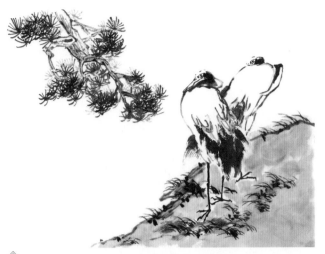

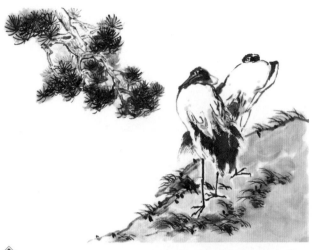

5 使用中号羊毫笔调和赭石、淡墨与少许花青，以较大的笔锋染画地面。再以小号羊毫笔蘸调好的颜色，勾染树枝。为丰富鹤的色调，再以小号羊毫笔勾染鹤的身体。

6 再完善一下身体颜色后，使用中号羊毫笔调和花青与清水，侧锋渲染松针，再以较浅的色调染画杂草。接着以小号羊毫笔调花青染鸟喙，以曙红点染鹤冠，让画面色调更为完整。

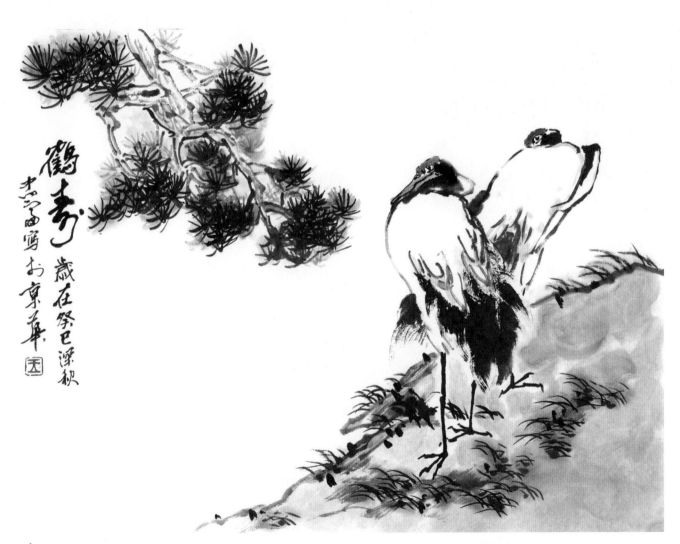

7 整理画面，题字钤印，完成创作。

第七章 作品欣赏

在学习了前面花卉，蔬果，鱼、虾、蟹，草虫和禽鸟的绘制技法后，我们可以尝试一些新的创作。在创作前首先要对题材、构图心中有数，然后根据想要创作的内容的主体，适当搭配一些配景，来让创作更加丰富完整，例如水族题材就可以搭配水草的配景。本章主要带大家欣赏一些完整作品，希望对后续的创作有所帮助。

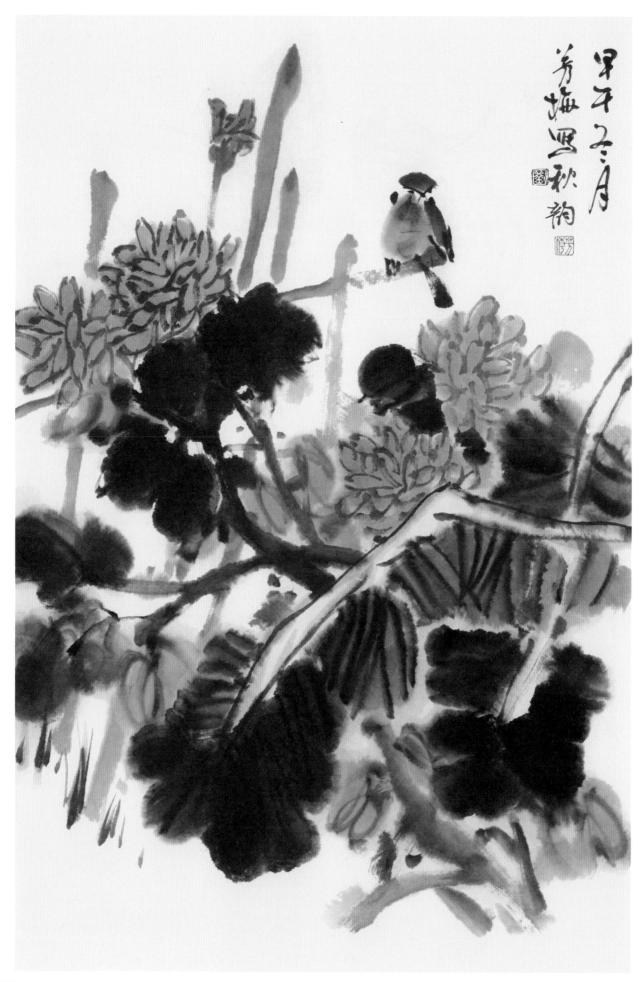

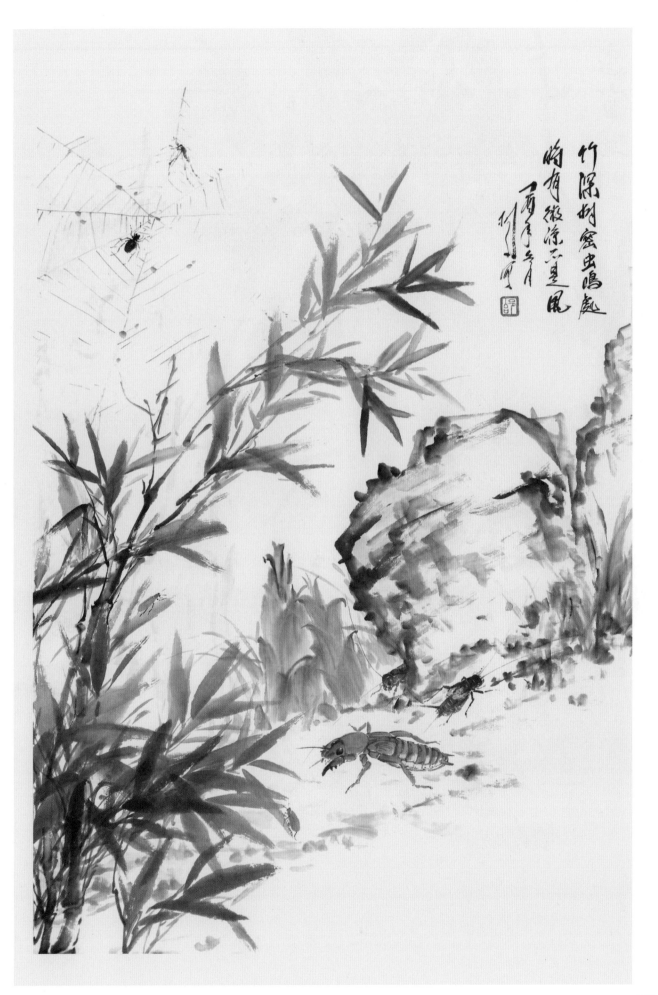

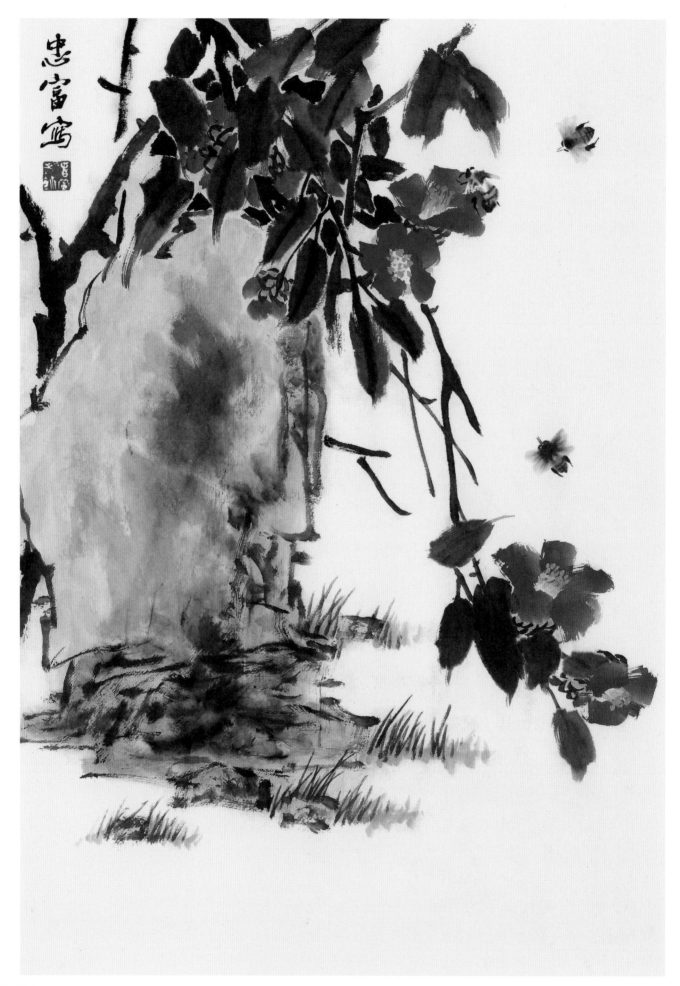

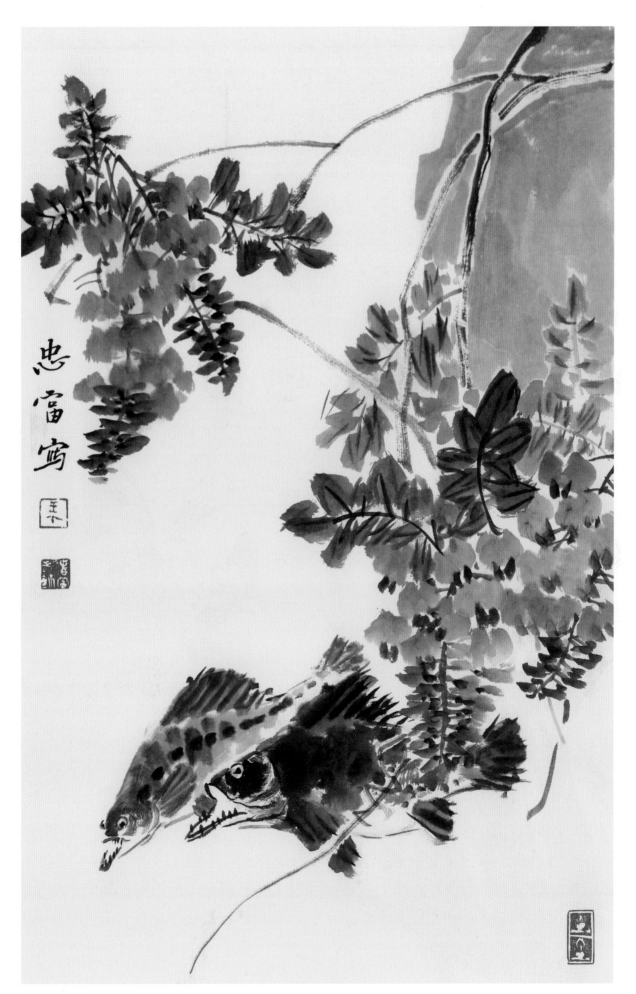

甲午歲未中一名秀寫於京